D AND V
设计思维与视觉文化译丛

Meredith Davis,
Jamer Hunt

传达设计

——日常体验中的设计概念导论

[美] 梅雷迪思·戴维斯 著
杰莫尔·亨特

宫万琳 译

VISUAL
COMMUNICATION
DESIGN

AN INTRODUCTION TO DESIGN
CONCEPTS IN EVERYDAY
EXPERIENCE

中国建筑工业出版社

前言

导言:
设计的演化语境

视觉信息的形式与内容共同创造了意义，对这些意义的解读深受我们所处文化语境的影响。如果有人在拥挤的剧院里大喊"着火啦"，我们的即刻反应就是冲向出口。但如果同一个人在射击场大喊同样的话，我们对这一指令的理解就大不相同。我们对漫画字体的文本很难产生庄严的感觉，无论其内容或页面如何排版，我们从经验知道这种字体风格与漫画故事有关。

20世纪的设计实践拒绝装饰和其他文化或历史的参考，取而代之的是视觉形式美学安排的前景化基本原则，这些基本原则被认为是人类普遍的、共有的体验。今天，很多学校认为这些原则是本科设计教育的基础，并把它作为第一学年的内容。包豪斯（Bauhaus）预科课程（基础课程）的课程遗产就对使用这种抽象形式的一系列作业观念进行了调查，这些抽象形式在当代课堂上经常重复，而对它们在感知和文化上的起源却很少提及。并且由于一年级的课程通常服务于各种视觉学科，所以对早期视觉现象的解读就很少涉及图像与文本（语言）结合的传达设计的具体要求，以及特定语境或使用格式带来的挑战（比如，海报或基于时间的媒体）。

然而在现代主义教育模式下，语境和内容的问题经常被推迟到课程的后期阶段，这与周围的条件和预期意义有关，即基本原则对初学者最具意义。我们不可能忽视语境对我们思考事物意义的影响，也不可能忽视我们生活中的物质和社会世界体验对解读的影响力。

因此，对视觉传达的任何诠释都必然是有语境的。即使提及抽象形状时，感知体验也塑造着我们对事物意义的印象。一个大黑方块"感觉"比小的方块重，是因为我们已经习惯了重量与团块大小有关。我们用印刷字体的大小和位置来分配表达和阅读顺序，因为用大写字母写的单词与小写字母相比，感觉更像在喊叫，在大多数情况下，我们从构图空间按左上角到右下角的顺序阅读英语。这些都不是规则——它们是由积累的物质和文化体验所建立的期望。一些视觉信息通过传递这些期望获得了成功，一些则失败，而另一些则故意颠覆我们期望的事物。也就是说，我们在特定的语境中，通过关注那些与我们所期望的形式来建构意义，但是我们也对那些创造性地破坏和利用我们习得经验的信息做出积极的回应。

这本书通过提供我们日常生活中遇到的例子，来追溯视觉现象的起源及形式安排的原则。它也表明，我们在对这些现象和原则做出反应时所共有的解释和行为效应，即在与我们周围世界的日常互动中，我们可能会思考及做的事情——它们可以为传达设计提供信息。如果它们被来自同一文化的人们真正共享，那么它们在构建视觉信息方面可能很有用。

在此前提之下的概念是，设计的目的是为某人的体验创造支持性条件；视觉现象和形式原则的应用是由设计者的意图所驱动的，即缩小可能的解释范围，并通过使传

导言：设计的演化语境

达变得有用、可用和引人注目来满足观众或用户的需求。为了达到这个目的，本书中的概念是根据它们在解释性体验中发挥的作用集合而成的：吸引人们的注意；引导他们使用人工制品；形成他们对意义的解读；保存和扩展信息的意义。文本的结构并不关注设计师在建构信息时所采取的步骤，即设计过程。相反地，这本书将观众的解读过程描述为对如何设计的洞察。各种现象和原则的影响并不限于解释体验的一个方面，而是在它们特别重要的特定结果下加以描述。

以下章节的条目代表了设计的"材料"、形式元素和一般策略相结合形成了一个传达体验。每一章的引言部分都描述了该章对相关条目主要方面的解读过程。每个条目都从一个现象或原则概念开始，并提供了日常生活中将概念与个人体验联系起来的例子。一些条目中的图表将视觉解读中的概念隔离开来，而专业实践中的案例展示了应用中的概念。当然，形式与内容很重要，但是这本书论证了设计师必须同等协调它们的接受语境，否则他们就无法工作。

我们所说的"设计"是什么意思？问任何两位设计师，你可能会得到稍有不同的答案。对一些人而言，设计是制造工艺精良的物品，用来丰富人们的生活，并且超越普通的视觉文化贡献。对其他人而言，设计是一个开放式的思考过程，设计师借此想象出一种尚未存在的优先状态。对另外的其他人而言，它是一种实践方式，通过展望有用的、可用的和期望的环境、产品和交流来满足人们的需要和解决问题。所有这些定义都是正确的，但是它们在告诉我们21世纪的视觉传达设计与之前的设计有何不同，在这方面它们稍显不足。

建筑师克里斯托弗·亚历山大（Christopher Alexander）把设计描述为形式与语境之间的良好契合（亚历山大，1964）。形式是设计师可以塑造的任何东西：如环境、物体和信息的物理性质以及计划、故事、服务和对话的特性。从这种意义上讲，语境是由周边环境中的物质、社会、文化、技术及经济力量构成的，也包括与设计师产品打交道的人的个性思维和行为。设计师和客户无法控制语境的性质，但是他们确实能决定多少语境来解读有关形式的决定。

语境总是处于流动的状态。它是由许多互相依存的作用力组成的移动目标，但总体趋势对设计实践有长期的影响。这些力量塑造了设计师如何适应当代设计的挑战，如何去理解这些挑战的方法，以及他们对从作品中受益的人的看法。它们指导着人们如何在不同的设置中解读形式。

从人工制品到体验

从传统上讲，设计师生产手工制品——也就是说，他们为客户精心制作并精炼信息、物品和环境的物理特性，以便使这些事物看起来更加悦目，从而为受众和消费者提供更好的服务。设计的历史充满了美丽事物，它们对其所处时代的视觉文化做出了贡献。我们大多数人能说出一本完全为了封面而买的书，一辆不考虑每加仑英里的功效而喜欢开的车，或者参观一个陌生城市时一个"必须看"的建筑。我们能够鉴别出从时尚到家具有"20世纪80年代氛围"的所有东西。设计史尊重著名设计师的签名作品，并将其与历史上不同时期的特定哲学或方法联系起来。

在过去的二十年间，新的设计方法、技术和软件改变了传达设计在社会中的作用，以及设计师如何思考从其作品中受益的人。参与式设计、以用户为中心的设计以及人体工程学使设计师的注意力放在了体验设计、提示使用者好的或者坏的设计——都是设计对人们想法和行为的影响，而不是把设计对象或信息本身作为目的。

专家软件系统现在使得任何人都可以创建和发布视觉传达。今天的计算机用户可以在没有任何设计训练或专业编程知识下，选择字体、修饰照片、输出完成的作品。虽然他们制作的作品从美学上或许不能与娴熟的专业设计人员媲美，但许多人对"自己动手做"的解决方案感到满意，并只在最重要的项目或当形式品质需要优先考虑时才求助于专家。这种谁都可以创建和发布信息的变化意味着许多设计人员现在创建了其他人进行视觉传达的工具和系统，从而构建了良好形式的软件原则。

技术的快速发展也改变了人们获取信息的方式。数字技术是我们与人、地点和想法之间关系的公共门户，并且它的品质塑造我们对传达交流的期望。技术界定了我们大部分的社会体验。2013年，95%的青少年使用Facebook，并且平均每人有425个"朋友"［皮尤（Pew）研究中心，2013］。我们可以质疑这些"朋友"从现在起有多少存在，但是数字表明许多青少年对于我们曾经觉得很重要的面对面交流这一视觉线索的缺失并未感到任何不适。我们还希望随时随地获得信息，并与传递有意义的体验信息接触。2016年，每天有3000万美国人通过互联网获取新闻，但是数字系统基于我们选择新闻历史的偏爱，过滤我们看到的内容与形式。这些工具影响我们对任何问题的理解。连续需求的加速意味着设计的目标是塑造交互的品质和人类的行为，并为满足体验创造条件。

因此，当今的设计师关注的是设计使之成为可能的关系与对话；也就是说，内容生产、服务和社区利益的故事、工具都对人们的日常生活有重大意义。这一设计观点并不意味着精美的人工制品会在新的实践类型下消失。苹果电脑的成功在很大程度上是因为它有看起来很酷的设备、令人兴奋的商店环境和创意广告。但更重要的是，公司以用户

为中心的工具与系统、强大的服务生态学以及允许其他人靠苹果设备构建应用程序为生的技术平台来树立品牌可信度。从这种意义上说，当人们的需要发生变化和发展时，人工制品作为一种更努力地与人建立长期关系的组成部分。人工制品传达出公司的某些特性，但更重要地，它们表现出随着时间推移与人交互品质的关注。换句话说，当今的设计都是关乎体验的。

当今的设计问题变得日益复杂

在这种情况下，复杂性并不是对事物外观的描述。它是环境、人、活动之间的重要联系网络，也是设计活动的长期影响。例如，当设计一个新标志或公司构思如何向消费者讲述自己的故事时，设计师能够构建一个传达任务。前者通过简单的图形标记解决了识别公司的视觉可能性及格式的范围。后者涉及人们对公司所有方面的体验——包括公司在更大文化中的定位、它的产品在支持人们的购买动机中发挥的作用，以及随着时间的推移，公司与顾客建立起来的面对面或在线关系的服务。当然，标志在识别与商业相关身份时有所贡献。但是仅仅从定义看，它忽视了太多的相关语境，以至于无法承担公众认知的全部负担；它只是人们对公司更大体验中的一个要素。无论标志的设计多么具有影响力，糟糕的服务体验让人们质疑图形标志产生的良好印象。

今天我们认识到，单个组件设计的改变足以波及整个系统，并且系统之间以越来越复杂的方式彼此交互。苹果公司通过在音乐分配系统中（iTunes）中嵌入设备（iPod）改变了音乐产业。脸书（Facebook）和推特（Twitter）改变了人与人互动的方式、书面语的标准、新闻传播的速度以及我们的隐私意识。全新的行为（点击、缩放、滑动等）现在包含了与技术和信息交互时有意义的手势。我们中的一些人如果不能与朋友时常聊天或发信息就会坐立不安。且不论好坏，总之我们看到智能手机应用软件替代了技术，具有许多我们日常交流特征的形式词汇。

当代问题本质中日益增长的复杂性意味着今天的设计师不能把他们的工作仅仅认为是制作精美的物品。每一个环境、对象或信息，都需要通过对其所属系统的理解并通过预期它可能创造的体验条件来获得信息。

个人或单一学科难以解决复杂问题

在现今的设计实践中，专家团队从不同视角、学科、价值观和调查模式来应对挑战。设计曾经处于决策食物链的装饰末端，其目标是使事物看起来更好和更好地工作，而不是决定首先要做什么。其工作范围包括给予管理层对产品和传达的视觉以适当形式，并指导生产。相比之下，如今的设计师经常和管理层坐在一起，以确认设计师如何思考，并战略性地解决与组织整体创新潜能以及它与人的长期关系问题。

形式在新实践的跨学科工作中发挥着两个作用。首先，它是一个工具，通过它，不同专家就事物的含义达成共识，并协商各个学科对更大项目的贡献。例如，概念地图，就克服了语言在描述项目的元素或阶段如何相互关联方面的局限性。比如，工程师和设计师，对于"可用性"这一术语就有截然相反的认知。一张图表显示了用户对事物必须如何执行以满足其需要的所有期望，它超越了词汇并解决了误读。快速原型和仿真可以帮助不同的团队预测选择一个解决方案而不是另一个影响。

其次，形式是社会价值观、态度和行为模式的表达。人类学家帮助设计师理解事物和传达必须发挥作用的文化环境。对于忙碌的乘车上班族或陌生的旅游者来说，购买交通卡的说明在形式上必须与使用软件程序的手册大相径庭。技术人员提供了系统如何工作的细节，以便设计能够在用户界面上准确地表达它们。一个旋转的沙滩球让我们知道我们的电脑正在幕后工作，这样我们就不用重复一个命令。并且心理学家确定形式如何与具体用户的思维、行为是否能很好地契合。在应对当今复杂的挑战时，形式的创新通常是团队工作。

作为生产者的人

现今对传达形式有贡献的人是那些使用由设计师创造的工具和系统的人。贯穿整个20世纪，设计师与受众之间的关系是设计师对人们所想与所需做出专业判断的关系。人是设计师制造产品与信息的消费者[桑德斯（Sanders），2006]。有时候，市场研究与小组讨论给专家意见提供资料。在其他时候，设计师的直觉和品味决定做什么以及形式的特殊类型。设计师显然处于掌握之中。阿拉斯泰尔·帕尔文（Alastair Parvin），"维基房屋（WikiHouse）"的创始人（一个源代码开放式房屋系统，允许用户用模块部件搭建住宅），将这一观点描述为设计是对人做的事情。

然而，在科技参与度逐渐上升的情况下，一些设计师认为他们所设计的人是用户，他们的行为在以印刷为基础的世界是无法观察的。人的因素——整合心理学、工程学和设计的领域——在20世纪中叶作为研究人、信息和机器之间相互作用的学科出现。在许多情况下，人的因素研究是在实验室环境中进行的，产生一些指导方针，以描述最适合一般用户的最佳形式品质。例如，对人们阅读网页时的眼球运动研究表明，页面的左边和上边最受关注，所以这里应该包含对导航和解读最重要的信息[尼尔森（Nielsen），2006]。

但是人为因素并不是特别关心人们为什么要把网络交流放在第一位，他们期待通过网络交流实现什么，以及在实验室之外它对人们生活中所起的作用是什么。随着信息量和设置能力的扩展，设计师意识到人不仅是技术的使用者，也是内容和形式的生产者。现在，一些设计师把观众看作联合创作者，

是决定主题和传达形式的参与者（桑德斯，2006）。这意味着从为人设计到与人设计这一控制方向上的转变，并且更强调通过设计对象和信息使体验品质成为可能。

因此，设计方法现在包括设计过程中的人。参与式文化扩展了设计范围，涉及设计在塑造体验中的作用。例如，儿童网上数学辅导的交互设计应该承认，男孩和女孩对数学学习的看法不同。这个系统或许需要一名能够适应与儿童一起做作业并想成为"数学英雄"的家长。找出这些事情的方法使人们参与到设计的过程之中，以确保内容与形式的相关决策是真实的，并且它们真诚地表达了人们的所想和所需。

设计的发展和定制化使人们更多地参与到设计中，在某些情况下，这改变了设计的工作，从创建不连续的手工艺品或信息展示到发明工具或系统，借此其他人创建自己的体验。设计的任务不再是设计交互（按键、滚动条、菜单等）的表象之一，而是设计支持人们从事信息和技术原因的行为之一（搜索、编写、策划等）。在这种情况下，形式并不是任意的，它以非常具体的方式来加强满足用户需求的体验。

技术的快速演化改变了其对我们生活的影响

媒体理论家马歇尔·麦克卢汉（Marshall McLuhan）在他的名言"媒介即信息"中断言，任何技术的重要性在于它对其他一切事物的影响，而不是成为可能的任何个别信息的内容（麦克卢汉，1994）。例如，15世纪活字印刷术和印刷机的发明，通过使书籍更便宜、更易于重复生产，使知识的传播扩大到神职人员和贵族之外。电子邮件改变了通信的紧迫性，以及到了历史不再是书信写作文献的程度。

数字媒体不仅改变了设计师的实践方式，而且改变了传达在每个人生活中的作用。20世纪晚期的新技术重塑了人文景观，并改变了我们交换信息的规模。今天设计所面临的挑战是超越了与科技和信息的简单互动，并开始使用新的工具和媒体，以此把人们聚集在一起来进行对话塑造。

例如，美国《国家地理》（National Geographic）杂志请求设计师休·杜博尔利（Hugh Dubberly）设想一下它的未来。一本科学杂志上有记录，这一组织创始于1888年，由一群对地理探险感兴趣的成员组成。1905年，一位撰稿人错过了截稿日期，杂志编辑用西藏照片替代，从而使该杂志摄影随笔的声誉大躁。如果这个组织的未来目标只是制作一个更具互动性的杂志，那么线上版本将满足设计纲要的要求。可点击的故事、弹出式地图、视频和动态图表将使用打印版中不可用的声音和动作。但是杜博尔利对杂志寄予了更多期望，并且追溯到它的源头，当时成员围绕共同感兴趣的话题进行交谈，并且野外工作也发挥了重要作用。他建议利用来自世界各地的公民科学家收集和上传信

息；在野外跟随摄影师推进故事；利用该组织在教室中的资源；在当今的技术条件下，把会员的数据档案连接起来是可能的。不仅仅是将新型的互动内容和形式添加到传统的出版物或网站上，杜博尔利对于地理杂志作为一个组织再设计的想象，是把它作为一个建构有共同兴趣群的人际关系平台。因此，当交互设计创造工具、系统和模拟时，新的设计实践形式关注设计对话、服务和社群，以及支持这些活动所必需的新技术。

设计如何在当代语境中建立解读体验的条件，构成了这本书的内容。总的来说，各章节从关注基于视觉现象的感知体验转到调查的方式，其中视觉信息的设计吸引我们的注意力、引导我们、创建有意义的体验，然后作为可以检索的、有意义的记忆而持续存在。 第1章描述了体验的本质以及我们如何理解我们所看到和听到的事物。第2章描述传达的要素，设计师通过这些要素设计出有助于解读的信息。第3至第6章把体验解构为注意、定向、解读以及记忆和外延几个方面。第3章提供了形式属性将信息从信息超载的环境分离的方法。第4章描述了设计引导读者/观众完成解读任务的方法。第5章提出强制交互的形式特质，并且提供了一些关于视觉和语言信息的解读理论。第6章讨论了值得记忆的问题及信息在文化中的长期生命力。每一章都提供了一系列现象和例子，同时也配置了鼓励读者从洞悉到行动的插图。

体验设计

设想一下你正走在繁华都市的人行道上，想在面试之前就近找个安静的地方整理思绪。街道是一个大城市的典型样子：到处都是标志、亮丽的颜色、图像和活动，所有这一切都争相吸引着你的注意力。有白色字母的简易黑色遮阳伞醒目地突显着"浓咖啡"，以及它给这个繁忙城市小憩一下的承诺。你步入商店的大门，进入一个齐腰高栏杆的房间，它指引你走到柜台尽头并选择菜单。你与一位热情的店员交谈，他快速高效地向咖啡师示意你的选择，在柜台的另一端你拿起饮品，在一个安静角落的舒适椅子上坐下。你心想如果得到这份工作，这里以后可以常来。

你与咖啡店的互动是由设计塑造的一种体验，咖啡店的物理特性以及店员所受的培训产生与你的目标相吻合的结果。这种体验是由一系列解释性情节组成，这些情节吸引着你的注意力，引导你采取适当的行为，并支持令人信服的互动，这些互动让人既满意又难忘。

现在设想下，使用安装说明书来组装家具，从公告栏的海报中挑选一场音乐会，或者在网上书店购买一本书。尽管持续的时间和数量各有不同，但每一项任务都要求对特定顺序中的视觉线索有清晰的解读。在组装家具时，你需要把组件分开并按组装指示分步骤安装。从广告表中选择音乐会，你必须确定自己可行的日期与时间。在网上购书，你需要确定你为完成购买所采取的行动是成

功的，并且在你返回下一个订单时是可重复的。换句话说，你对视觉信息的解读性接触与你在咖啡馆的互动行为相比，是一种不相上下的有序体验。它们只是发生得更快。除非出现差错，否则你对它们之间界限的意识并没有像你穿过咖啡馆这样有清晰符码的实际空间那样明晰。

设计影响传达体验的效率、效果和特点。如果家具说明书只显示了全部组装好的物件图片，你很可能不知道从哪儿开始，以及在安装过程中每一步用哪个金属件和工具。如果音乐会时间表包括几十场表演，那么从有日期和时间交叉的矩形方格中做出选择或许就比从一张列表中容易些。如果网上订购过程一直提供反馈的话——可能会弹出一个绿色的复选标记来确认每一步的完成——你会发现你的购物体验比在过程的最后发现错过了关键信息更令人满意。

因此，视觉传达设计为体验创造了条件。设计师的任务是将形式与用户语境的外部力量相匹配，从而塑造他或她与信息交互的品质。设计师对语境的影响在于关于形式的判断中有多少因素需要考虑。请记住，任何语境都不仅仅是物理的、建筑的环境，它包括所有的社会和文化价值，也包括利益相关者（客户、设计师、用户以及整个文化）的解读倾向和行为。作为用户或受众，我们可以通过对象的形式品质和传达来评价设计。这些材料是时髦的还是平淡无奇的？交互行为顺畅还是棘手？或者排版是否清晰悦

目？但是，我们也通过设计形式来判断它是否首先满足了我们的传达目标。

为了更充分地展示设计师使用的形式之间的联系，以及他们的选择如何反映和塑造我们与语境的互动，这本书将视觉现象追溯到感知和文化体验的源头。在许多不同的环境中，每天重复地遇到这些现象会形成一种视觉智能，它影响着我们赋予环境、事物和信息交互的意义。为了说明设计师和他们的观众如何理解感官刺激的意义，比如在部分之间看到整体，将心跳视为节奏，将声音视为模式，这本书中探讨了感知与解读之间不可分割的联系。

作为理解视觉形式与语境关系的结构，这本书把使用者的解读体验分解为按时间和目的的逻辑顺序，来解读现象的片断：引起注意、确定行为、促进解读并通过记忆延展体验。以这种方式构建设计，将焦点从设计的物质产品（字体、页面、书籍等）转移到对其形式可能的行为和体验上。

理解体验

什么是体验？我们不是每次醒来都沉浸在体验中吗？什么使传达设计不得不与理解体验相关？体验是一个因其多意而造成困惑的术语。生活在一个物质和社会中，我们都积累了"感觉体验"和"文化体验"。然后，还有一些体验来自设计专业人员创造的特殊条件，这些条件有意满足我们与环境、事物以及信息交互的动机。这本书着重于设计师对人类体验的贡献；也就是说，设计师在他们的设计中运用形式的感官和象征品质，为受众创造非同寻常、有意义的和最终令人难忘的体验条件。

哲学家约翰·杜威（John Dewey，1859—1952）把"体验"与"有次体验"做了有益的区分。杜威把日常"体验"描述为持续的，但是经常具有分散注意，甚至期望与实际结果相冲突的特点。日常生活中始终存在与我们所观察与所认为的不相符的时候，我们所期望与所得到的不一致的时候（杜威，1934）。相比之下，"有次体验"是当我们与人、环境互动达到令人满意时的结果。事情并不是简单地结束了，而是以一种显然令人满意的方式结束。这种类型的体验具有一种我们能够识别的感情品质，并与我们的日常相分离——令人兴奋的第一次约会、恐怖的雷雨、特别的一餐。换句话说，我们知道一个体验何时开始和结束，并且我们认识到它与日常生活中的普通互动有何不同。

杜威还描述了一种具有模式和结构的"一次体验"（杜威，1934）。它是由不同的、一个流动到另一个的情节组成的，一部分导向另一部分而没有间断。与日常体验不同，它具有一种物质和精神、做与想或感觉方面的平衡。杜威警告说，过多的做或过多的思考都会妨碍一次体验的顺利完成。比如，一个软件用户新手很可能花费很多时间思考并确定她已经采取了正确的行为，而不是感觉良好地执行任务流程。另一方面，对于一名软件用户专家，询问最简单的操作问题的对话框也会令人厌烦，且

会中断工作进程。在一个完美的世界中，软件将会学习用户自身不断增长的专业知识，并调整行为以适应她的需求。

做与想之间各种各样的不平衡也发生在我们印刷交流的体验中。设想一下，你在某个国家公园远足，想在旅途中识别出多种植物物种。如果打印的植物指南按字母顺序组织本地物种的文本描述，那么你需要大量额外阅读来确认你面前的黄色小花。另一方面，如果指南能让你在照片中通过颜色或叶子形状的分组来搜索植物，那么你发现信息结构更适用于这一领域的学习。在想与做之间有一个更好的平衡，并且你在旅途中使用指南的体验在情感上更可能令人满意。

人脑把结构强加在体验上，即使当刺激物本身没有固有的结构。我们很自然从混乱中寻找秩序，来确定事物的意义，例如，守时的概念就是人类的发明。在农耕社会，农夫对一天活动的安排顺序是通过观测太阳的位置，而并不是时钟。工业时代工作的复杂性以及由此产生的现代计时设备（打卡上班）的发展，把一天分为我们现在习以为常的更小的、每小时的分段。数字设备将我们的注意力专注在更精确的测量单位上，而曾在模拟时钟的旋转指针中发现的时间的周期性流逝则很少提及。大自然并没有改变，但是我们强加不同秩序的原因却改变了。

通过与世界的互动，我们建立了一份组织体验的心理结构清单。这些结构是处理信息的捷径；我们并非从零开始接触每一个新体验。例如，我们习得在任何一家餐厅就餐都需要一套相似的行为，并且订餐菜单包含的信息也大致相同。我们知道，面对黑板或投影屏的许多桌子通常表示教室，即使我们从未在那特别的房子里待过。我们对于字典和百科全书按字母顺序排序而不是按概念并不感到吃惊；搜索引擎按流行程度列出结果；或者地图上的主路看起来不同于小街。这些是常见的结构，分别被事件、地点、字母、连续体和类别组织起来。我们通过生活和文化体验来认识它们，并且它们期待着适当的解释和行动。我们很少花时间重新思考它们"如何"有意义，并且只要它们的意义在满足我们的需求方面是有用的、可用的和可取的，我们就与其互动。

然而，很少有什么比在国外旅行更能揭示出这些习俗在文化意义上的特殊性（甚至任意性）。比如，外出就餐的行为就可能令人意想不到：在韩国餐馆，任何点餐都有大量的配菜（小菜类，banchan）供用；或者在埃塞俄比亚餐馆，就餐的所有人都手撕分享大量的面包干（画眉草面包，injera），并且吃炖肉时把它用作一把勺子。构成我们世界秩序的精神和物质结构能够戏剧性地从一种文化变化到另一种文化，甚至在一种文化之内也有很大的不同。因此，设计必须回应特定的受众和语境特征。

体验与时间

故事是按时间顺序排列的结构；为了达

到预期的结局或目标而有序地展开事件。故事所处的环境会影响角色行为或读者的参与，并且它们有清晰易辨的开头、中间和结尾。与其他概念结构不同，故事是目标确定的；每一集都让我们距离结局更近了一步（曼德勒，1984）。

想想天气预报。它描述未来24小时内的高温和低温、下雪的可能性以及风速。但是，如果我们知道早上或下午阳光明媚；以及我们从单位或学校回家很长时间之后，晚上将出现有寒流夹小雪，那么天气预报所说对我们那天所做的准备就更清楚了。一天如何展开的逐时"故事"比统计汇编有更大的信息量，也更令人难忘，尽管这两种报告以不同方式包含了相同的信息。因此，故事是有效的、信息丰富的结构，这帮助我们把概念和情感与体验联系起来。并且当我们关注它们的结局时，它们是令人难忘的，并有助于实现我们的目标。

有效的交流策略吸引人们参与故事。比如，从描述执行我们所关心任务的一系列步骤的手册中学习软件，要比任意列出的工具和它们一般功能的手册中学习软件容易得多。这一任务的故事揭示了我们在其他功能上可能遇到的程序逻辑，并且我们的最终目标为执行和评价过程提供了语境。

优良品牌的视觉和文字构成有助于公司或组织的发展，以及它期望随着时间推移与人们建立的关系。然而，符号和字体并不是品牌。设计的价值在于品牌元素所描述和传递的真实体验。品牌是通过人们与机构交流、产品、环境以及服务（所有这一切都是设计好的）的互动来建构叙事，作为与时俱进的体验。

作为讲述故事和传递故事之间差异的例子，"卍"字符（swastika）具有我们与所有同类符号互动时的特征和目的。它视觉上简洁、易于复制、一眼即认出，在早期历史中它与好运、安全以及多种宗教神明有着积极的联系。但是自从它被德国民族主义者作为纳粹符号，它的故事就成了第三帝国的故事，并且最近，它成为新纳粹至上主义集团的符号。我们不可能无视符号的形式来克服它的消极叙事。人工制品的视觉特征并不会随着时间的流逝而改变，但是它的品牌故事会。因此，通过设计元素讲述的品牌故事需要与人们的体验相一致，而不仅仅是用视觉形式来表达组织的愿望。

并非所有的故事都有意进行劝说、道德教育，或者旨在煽动人们采取行动。许多人只是把信息放在比其他结构更易于理解的叙述形式中。例如，在美国东海岸，有成千上万的微型感应器记录着水在离海岸不同深度和距离处的移动速度和方向。科学家可以把传感器数据的记录看作电子数据表中的数字，也可以看成许多面在三维动画水流中飘扬的旗帜。很难在数字图表中检测模式，也就是说，把数据点一个接一个地连接起来作为移动的表示，但是一天中不同时间段的水流深度与方向是一眼能看到的，就像在动画

中一面面飘扬的旗帜。换句话说，在一个基于时间的动画中连接数据，并通过旗帜的方向来表示当前的方向，这说明了一个在数字图表中并不明显的海洋运动的故事。我们可以想象这个故事与海洋生物、海岸侵蚀、海上航行和天气影响之间的联系。

人们对故事的理解各不相同。虽然市场营销倾向于根据人口统计资料（比如，根据年龄、性别、阶级或者种族）来划分受众，但设计师应该更深入地确定人们从不同视角处理想法的意愿。设想一个城市需要人们在干旱期间节约用水。有些人不知道或不相信存在旱情；他们在厨房打开水龙头，水流出来，有什么问题吗？另一些人知道水源匮乏，但没有义务节约用水的想法。还有其他一些人知道存在旱情，并知道他们节约用水的社会职责，但不知道什么行动会产生有意义的结果，除非给他们提供指示。这三类受众并不能很好地为同一个故事服务。如果人们一开始就不相信存在水源匮乏或理解持续的个人用水的长期影响，他们就不会觉得有必要停止给草坪浇水。因此，交流的目的是把无知转变为理解；把理解转化为接受挑战；把接受转变为行动。这样做可能意味着随着时间的流逝，（通过一场运动）为相同的受众构建故事，或者为不同理解层次的受众定制故事。人们很难对他们几乎没有或一点也不知道的知识或想法采取行动，而且对于单个信息来说，要在同一时间为所有受众完成所有的交流任务就更加困难了。

体验与媒体

各种媒体讲故事的有效性（印刷、电视、网络等）取决于受众听信息的意愿和媒体的可供性。比如，如果传达的目的是说服人们节约用水，那么广播电视或许并不是最经济的选择。很难预测谁在看电视，或许很多人还不了解水源短缺的问题，也很难用昂贵的、30秒原声片断为观众讲述一个完整的故事。另一方面，居民用水账单的打印信息可以让城市官员为高水量和低水量用户定制不同的保存信息，并在用户随后的账单显示用量减少时，用后续信息来赞扬用户节约用水。

人们对不同的媒体或传达形式以及与之相关的行为有不同的偏爱。根据尼尔森评价（美国的一个机构，测算各种媒体受众规模及组成），2010年美国青少年平均每月发送3000多条短信，女孩几乎是男孩发送短信数量的两倍（尼尔森，2010）。在这个年龄组中，电话通信下降。这种行为告诉我们一些有关青少年的媒体文化，以及他们在缺乏面对面交流的情况下，对亲密度的看法。

皮尤研究中心报告说，62%的成年人从社交媒体获取新闻（戈弗雷和席勒，2016）。由于新闻整合网站，比如脸书和《赫芬顿邮报》（Huffington Post），发布与用户之前的搜索历史相匹配的文章，这些网站确保新闻报道与个人当前兴趣及价值观相一致。互联网活动家伊丽·派瑞丝（Eli Pariser）将这一新闻的个人定制称为"过滤气泡"，并质

疑它在批判性思维和民主政治决策中的影响（派瑞滋，2011）。如果我们从来没有看过反对意见，我们如何把持我们所处的批判立场？换句话说，在人们接触和使用媒体故事的方式中具有社会影响——在他们的文化体验中——这些模式塑造了对新设计体验的期待。

媒体的可供性约束并促成了特殊种类的解读体验。基于时间的媒体特别适合讲故事的结构。随着时间的推移，电影和影像视频控制着信息的发布，每个人都能看到与设计顺序完全相同的信息组成。另一方面，网站对那些在任何特定序列中没有看到故事内容的用户产生更大的控制，但与电视观众不同的是，网站有机会对事件内容进行即时反馈。排序印刷媒体，比如书籍和杂志，控制信息的顺序，但是缺乏运动和声音这一加速读者理解的变量。在之前节约自来水的例子中，旗帜飘扬的静止图片对我们理解水流速度几乎没有什么贡献。

我们也对信息的重要性、相关性或可信性做判断，部分通过传送媒介。一封贴着优质邮票的邀请函比海量邮寄的明信片给人感觉更特别。我们更愿意收藏一张印在硬油光纸上的博物馆目录，而不是每周新闻报同一展览的评论，因为我们将对高生产值的承诺理解为策展的重要性和持久的相关性。而且，由于我们了解与严肃新闻相关的编辑制衡，我们很可能认为在大型电视网络看到的晚间新闻，比超市收银台排队时看到的新闻

小报故事更可信。

技术的改变重新定义了我们对信息的体验。想一想在电脑上而不是在电影院看一部电影；用邮件回复信件而不是手写信件；通过谷歌查阅资料而不是在图书馆翻阅书籍。在所有情况下，信息在本质上是相同的，但是体验并不是。在向新技术过渡的早期阶段，技术人员将旧媒体的功能和特性转变为新媒体，把熟悉体验的某些方面发展为新技术。互联网的交流始于打印机的许多排版行为和局限性；唯一可以叫喊的方法就是用所有大写字母打字。但随着新技术的发展，新的机遇出现了。情感符和表情包正好是新的表达形式的两个例子，用户创建它们是为了用情感内容来补充甚至替换基于文本的信息。媒体理论家亨利·詹金斯将所有技术中最具创造性的时期描述为：设计师和用户在技术引入后立即发现该技术适合什么，以及如何规避它的感知局限性（索伯恩和詹金斯，2003）。

任何技术变革的重要性在于它对与之相关体验的影响（麦克卢汉，1994）。你可以选择在你的电脑上看一部电影，但这与在一个黑暗房间里与一群观众一起欢笑或哭泣有着不同的体验。你能够在网上关注一名摄影记者，因为她写的故事很有深度，而这是你在医生候诊室的烂杂志上无法获得的。但是并非所有的语境都需要丰富、动态的内容。一个简短的、诙谐的文本信息有时可能比一封冗长的电子邮件或电话传播更快。设计师

的工作是预测这些工具与系统设计中的文化体验，也就是说，要关注媒体是如何塑造或支持除去任何个人信息内容之外的体验。

外延与内涵

我们在两个层面上解读视觉信息的意义。首先，我们解读词语和图像的字面内容。然后我们通过相关联想的领域来扩展这个意义，这些联想产生于形式的品质以及在各种语境下使用的词语与图像。"外延"是字典中对某物的明确定义，不包括它所暗示的感觉及扩展观点。从外延上讲，一部智能手机是一种电话设备，人们可以通过它来访问互联网、发送文本信息、上传音乐、拍照和视频。"内涵"是指对外延意义进行扩展或重新定位的一种隐含意义，一种第二感觉或者联想。从内涵上讲，一部智能手机代表着人们与信息随时随处的联系；个人交流中拼读和语法的正确性下降（LOL）；并且改变了社会交往中的礼节和模式。最近，一位导演在他自己的音乐视频中描述了对翻盖手机的偏爱，因为任何一部智能手机都能引人注意，并且除了打电话之外，它还带有太多的内涵（泽奇克，2015）。

有些语境需要高度外延的信息。我们希望机场标识能够让我们尽可能无需用脑地指引我们到达正确的登机口。在到达目的之前，我们并不想因思考飞行的危险或者机场所在地的城市文化而分心。如果我们使用说明书来理解电动工具的操作，更新司机的驾驶证，或者在某种特殊的谷物早餐中寻找有营养的成分，我们需要明确的而没有歧义的信息。情感和联想在这些活动中几乎没有发挥作用，我们重视文字信息的客观性。

由于内涵在文化交往的开放领域内运作，它显示了通过设计制造意义的更多机会。一个单词或图像可以表示与交流任务相关的各种概念和情绪。例如，如果沟通是为了说服人们为一项重要事业做志愿者，他们需要得到超越工作要求字面描述之外的激励。自愿者的高尚与无私以及他们为了一个重大目标所做的贡献，必须是显而易见。想一想"志愿者（volunteer）"与"服务（serve）"这两个词语之间的细微差别。前者是字面意义，指的是交流中所要求的行动。另一方面，后者意味着自愿者与其努力的受益人之间的关系更加谦卑。它唤起自我牺牲和社会责任的概念，而不仅仅是无偿参与者的地位。

图像同样具有内涵开放的意义。想象一下，正在寻找自愿者的组织是一个动物收容所。在广告中使用比特犬（pit bull）与小猎犬（beagle）就存在内涵的差异。这两个品种都可能成为动物虐待的受害者，所以它们都需要好的归宿。但是由于比特犬会对再次定居表现出抗拒和攻击性的反应，（准确与否）可能会让一些自愿者犹豫是否领养。比特犬制造新闻，小猎犬则不会。

因为内涵是通过社会和文化体验发展起来的，它们因受众和语境而异。比如，你的奶奶不太可能理解网络用语的概念与结构。

同样，20世纪60年代的反战标语或许对当今青少年几乎毫无意义。这些隐含的变化意味着设计师并不能依赖自身的经验作为标准。他们必须调查特定受众可能的解读，并预料人们遇到信息时所处文化和物理语境的内涵。

研究人们的言行对于理解他们赋予文字与图像的意义很重要。艾迪欧（IDEO）设计公司的费雷德·杜斯特（Fred Dust）描述了客户研究中，他与一名女性谈论"奢侈品"的概念。这位女性坚定地说她过着一种相当简单的生活，并且奢侈品对她并不重要。然而，经过一周的观察，研究人员发现她每周都要预约安排一次美甲。当问及此时，这名女性说道，"是的，那并不是奢侈品，那是必需品。"换句话说，她对"奢侈品"内涵的理解与设计师不同。

我们赋予图像和词语的扩展意义也会随着时间而改变。我们经常忽略艺术、设计和文学作品中的象征意义，因为它们所依赖的内涵已不再是我们文化的一部分。并且当设计师借用过去的视觉参考时，它们在新的目的和语境下重新定位以往的意义。达·芬奇的《蒙娜丽莎》或格兰特·伍德（Grant Wood）的《美国哥特式》（American Gothic）在商业上有许多用途，常常是幽默的，使得今天的观众很难理解这些画仅仅是作为他们自己时代的表达。同样地，周围语境的变化能够重铸我们记忆中与之相关的领域。比如，对于绝大多数一定年龄的美国人来说，纽约世贸中心双子塔现在代表了与2001年前完全不同的东西，即政府机构与企业在国际贸易之间的合作。媒体曝光再次加强了日益加快步伐的新解读。这种对意义的不断糅合告诉设计师视觉语言总是处于更新中，从未完全稳固过。

正是在体验和语境的多层面观念之下，设计师才开始他们的工作。即使形式与意义是两个截然不同的概念，谈论它们也很方便。但是形式是有意义的，在体验上两者不可分割。并且我们在所有交流中，思考形式既取决于我们在物质和文化世界积累的体验，也取决于我们面对信息语境的具体条件。

小结

　　专业实践从设计对象到设计体验条件的转变，需要探索是什么让与人、地点和事物的接触令人感到满意和难忘。哲学家约翰·杜威把"体验"描述为不断展开的事件，涉及做与想之间的关系。这种体验如何令人满意，取决于这种关系。传达设计以各种各样的结构组织体验。故事由时间构成，并有开头、中间和结尾；我们更容易通过这种重复的结构来理解和记住事情。各种媒体的有效性取决于受众接受信息和采取行动的意愿。外延和内涵是我们赋予信息的两个层面的意义。第一层是内容的字面解释，而第二层则取决于我们生活其中的物质和社会世界建构的关系。下一章将讨论信息词汇如何对这些条件作出贡献。

视觉信息词汇

所有的视觉信息共享相似的库存组件，通过这些组件，设计师为解读体验创造条件。它们由安排在"构图"中的"元素"组成，观众通过视觉符号或与周围文化相适应的形式语法来解读。元素表现的特殊品质、构图结构以及依附或者不依附文化符号构成的"风格"，所有这些我们经常与特定的时期、语境或哲学相联系。

元素

元素是用于传达信息主旨的物理符号和象征（比如，图像、文字、颜色和图形设备，如线条与形状）。元素的意义随着视觉特征和周围语境的不同而不同。

例如，一幅工具的素描与同一对象的照片传达相异。我们知道在渲染插图时，设计师有意选择某些特征而清除其他特征。渲染品质显示了设计师的传达目的。在计算机上生成的技术图与运动对象的手势标记绘图（不完美的、人类的、富有表现力的）引起了不同的意义（冷静的、客观的、精确的）。换句话说，绝大多数观众在选择用手绘而不是用其他媒介表现事物时，会有某种主观意图。

相比之下，由于照相机相框内所有图像是主题完整和如实的反映（由毫无偏见的机器拍摄）——许多观众将照片解读为客观的。这就是为什么许多人认为摄影能够作为公正和精确的新闻媒体。但是摄影可以像素描一样主观并具有内涵。灯光、焦距、剪辑、景深以及姿势或视角都能够操纵图像的意义，尽管是用机械手段拍摄的作品（巴特，1977）。在今天的软件中，摄影师和图像编辑可以对图像进行数字化修改，一同创造新的意义。因此，元素如何生成和再造所承载的内涵意义遍及并且超越元素自身的主题。

文字与图像的交流方式不同。在某些情况下，它们更容易接受一系列可能的解读。设想一下"家"这个字。这个字本身的意义取决于我们与居住地的个人体验，以及我们与这些地方的亲属、室友或邻居曾有的交往历史。另一方面，一张特定的家居或居民照片的意义，将意义缩小到一个更狭隘的定义（图2.1）。我们对时间、地点和人做出了具

图2.1

"家"这个字引发了许多不同含义，每个含义都受到解读者特定体验的影响。另一方面，一张特定家庭的照片则集中了解释。当观众对图片中的时间和地点做出个人判断时，通过排除不符合图片的含义，可能的解读范围会缩小。

体推断，这些推断的方式并非仅仅是这个字所要求的。当观众根据他们自身的体验对图像进行比较判断时，显然这张图像并不是关于普遍意义上的所有的家。相比之下，"家"这个字并未解决这些问题。在某些交流中，特定的意义很重要。在其他情况下，更大范围的内涵鼓励读者"填充"个人体验的细节，作为解读过程的一部分。

语境在确定元素的意义时也很重要。一条"这里演示"的信息在科学博览会上意味着一回事，在校园意味着另一回事。在这两个语境中，字是相同的，但是可能的活动由于周围环境的不同导致不同的结论。同样地，任何两个元素的单独意义可能会与这两个元素结合在一起的意思有很大的不同。当苹果与书（教师或教育）或者蛇（亚当和夏娃，诱惑）或者电脑（苹果电脑，公司）或者香蕉（水果）结合在一起时，其形象意味着不同的东西。在不同的构图中，苹果的图像不需要有任何改变，但是每次再现的图像都会改变其意义。进一步讲，当受众不共享特定的文化背景时，其潜在意义的范围可能会更大。

排版形式的内涵也取决于其他并置的排版元素。设计师希比勒·汉格曼（Sibylle Hagmann）发展了被称为Triple Strip的字体（图2.2）。单独地看，三种字体中的任何一种都是形式完整的，并具有与其他两种类型截然不同的视觉特征。然而，当一起使用时，三种字体反映了城市街道的氛围，反映了我们在城市环境中所发现的碰撞样式和信息的能量。这三种字体故意缺乏视觉上的和谐，这与许多其他字体族的设计形成对比，在这些字体族内，字的磅数和比例变化之间具有极强的相似性。汉格曼的设计所暗示的意义，超越了字体文字的字面意义，完全取决于同时出现的三种字体。

字体/图像关系为建构意义提供了额外的机会。在最简单的关系下，文字"标注"图像，图像"图解"文字。在这些例子中，这两个元素各自的意思大致相同，并且大部分是多余的。它们相互强化，或者告诉我们假使一个元素不工作时，怎样思考另一个。一则广告显示，一辆运动型多功能汽车在山涧溪流中飞溅起水花，用"粗犷"、崎岖"、"动感"及"适合冒险"等字眼来增强图像的感情内涵。这些文字标注了设计师有意让我们感觉的图像。在其他情况下，图像能够说明并缩小一个字可能的解读。"女性"这个词在粉红花边背景下，强化了传统的女性观念，关闭了可能会从这个词中浮现出来的另类女性观念。无论是好是坏，图像引导观众通过插图达到设计师有意让我们理解的特定含义。

然而，更有趣的是当一个元素扩展解释，或者提出另一个意义的情况。粉色花边字体写着的"女人"在一个戴安全帽拿着大锤子的女人照片旁边，诉说着女人的多样性和她们的角色。对女性的这两种看法，一种以印刷形式获得，而另一种以摄影形式取

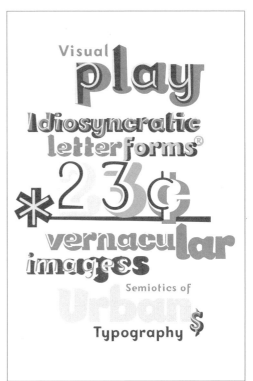

图2.2
TripleStrip字体（TriplesStrip typeface）
西比勒·汉格曼（Sibylle Hagmann），康图尔（Kontour）
汉格曼设计的三种字体族结合了看似不协调的字体设计。虽然任何一种字体都是形式完备的，但它真正的特点是由它与家族其他成员的对比来定义的。一起使用时，这三种字体模拟了一种都市街道不拘一格的品质。

得，是一种破坏传统认知并扩展了意义的对话。

　　在另一例子中，"卖了数十亿"是一个十分受欢迎的美国快餐食品连锁机构广告标语。然而，当与超重儿童图像相结合时，文本/图像组合就成为导致批评肥胖的原因——这是在这两个信息中都不存在的"第三种意思"。而且，文本/图像信息比单个超重儿童和汉堡图像更有说服力，因为该公司把这个标语视为值得吹嘘。许多人还记得餐馆外面牌子上粗体字的这句话。通过这种方法，版式和摄影元素的结合扩展了元素的单独意义，并且就它提出的问题发起对话。

　　抽象形状在组合中也呈现不同的意义。

在埃尔·利西茨基的"红色楔子打白色"中，红色三角形与圆形的组合比单独看到圆形更具威力（图2.3）。我们不需要知道作品的名字，也不需要了解它所提及的内容。在这种情况下，抽象形式是隐喻的。三角形元素与武器的物理属性和军事行动的结合（比如，刺刀与向前攻击的运动）与一种处于静止状态的温柔、易受攻击的事物对抗，这是与信息内容相一致的。

元素也有文化意义，并且对不同的人有不同的含义。网上竖起的大拇指在告诉大家有多少人"喜欢"网站或评价的内容，但是相同的手势在希腊大街上却是冒犯性的。在许多国家，红色是危险的信号，但在中国意味着"好运"。0/1对于数字原生代来说十分熟悉，但对于技术上受到挑战的祖父母来说可能并非如此（大卫，2012）。因此，元素的选择对于不同的受众具有不同的内容意义。

构图

设计师排列元素形成构图。一则消息的意思不仅取决于选择的特定元素，还取决于它们在视觉领域内的组织（或者在一系列视觉画面内，如在电影、书籍或网站中）。构图决定观众首先和最后看到的元素，对特定元素之间而不是其他元素之间关系的感知；元素与视觉领域周围特定区域的关联（比如，

图2.3
红色楔子打白色（Beat the Whites with the Red Wedge），1919—1920
拉扎尔·马尔科维奇·利西茨基（Lazar Markovich Lissitzky），1890—1941

利西茨基的抽象构图是指1917年俄国革命中的派系。即使不知道作品背后的历史，其意义也是显而易见的。

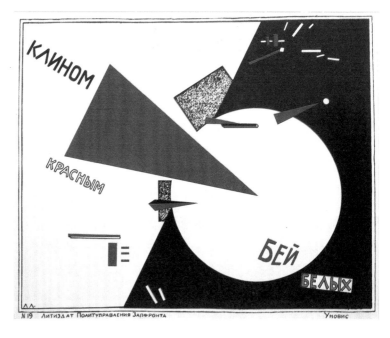

第2章/视觉信息词汇

顶部/底部、前景/背景或者画面内的存在/缺席）；以及整合所有方面的组成来构建意义。

对比大小、颜色、形状、位置、方向和/或运动可以吸引某个元素而不是其他元素的注意力到信息单位之间的重要层级上。设计师影响我们对元素重要性或"行为"的感知判断，依据与其他元素的重量或大小外观，与其他元素的平衡以及与观察者的距离，即使所有的元素都只是平面二维投影面上的标记或像素。黑体字看起来比轻体字看起来更重。右边的两个小方形用来平衡左边的一个大圆圈。在视觉领域底部有一顶很大的帽子，看起来比顶部的一匹小马更接近我们，因为我们知道这两个事物的真实大小，以及理解通过大小和位置达到的深度错觉。屏幕上晃动的字体似乎可以行动或移动，而静态文本则处于静止状态中。换句话说，根据我们在物质世界的真实体验，对设计师关于二维构图中元素形式品质的选择赋予有意义的行为。与周围环境相对比，在一组元素中，新奇性可以将注意力吸引到整个句子的单个词上，视野边缘位于更明显的中心，或者是真正大的形状场域中的最小元素。

元素之间的视觉相似性，在视觉领域之内的排列，或者根据某种原理（比如尺寸或颜色的渐变）进行排序，都向观众表明构图中某些元素共享一些特殊关系，而不与其他元素共享（图2.4）。读者通过视觉处理和位置来区分书的章节标题与副标题及脚注——章节标题通常一贯设计为大号字体，周边留

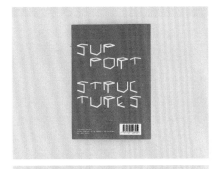

图2.4
《席琳·科德勒莉：支撑结构》（Céline Condorelli: Support Structures），2009
斯滕博格出版社（Sternberg Press）
设计者：詹姆斯·兰登（James Langdon）

席琳·科德勒莉"支撑结构"装置的主题是承受、保持、支撑以及把握。兰登设计的产品目录反映了这个主题的多样性，这些图像之间没有明显的关系。从构图上看，在传播范围内以及从传播到传播，兰登通过颜色、形状和平面图建立了主导观众如何分组元素的关系。

白并且在页面的顶部。如果天气预报中表示高温和低温的数字在排版相似，但是与其他数字（比如风速或露点温度）不同，那么读者会把它们解读为相关的数字，表示一天当中极端温度的变化。那些具有相似比例或边缘对齐的排版元素照片则可以被视为绝对地相似，但与视觉领域中的其他元素不同（例如，表示过程中的一系列步骤）。设计师使用的构图策略不仅在视觉元素之间创建了相对重要的层次结构，而且还确定了元素对意义贡献相似的分组。这些策略将注意力集中到信息丰富的关系中，而不仅仅是文字主题或元素自身的视觉特征。

构图策略也能在元素之间创造叙述关系，隐含着展开的行动或通过交互元素暗示的故事。我们将一堆形状解读为"不稳"，如果有足够的空间使形状"倒下"的话，那么这些形状就可能倒塌。如果一张照片中有八个人，但只有两人在对视，我们凭借他们目光所形成的凝视线，直觉感知他们两人之间的某种重要关系。一个垂直的金融柱状图讲述收益和亏损故事的方式就不如相同数据的水平图表。并且当书籍页面、电影镜头或者网站屏幕显示出刻意的节奏时（比如，从安静到吵闹再回归安静的安排），我们从一个视觉体验到另一个视觉体验地解读意义（图2.5）。

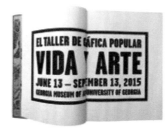

图2.5
流行设计工作间（El Taller de Gráfica Popular），2015
设计者：罗伊·布鲁克斯（Roy Brooks）
承蒙佐治亚州艺术博物馆惠允

布鲁克斯在书中的设计就像他所收藏的平面作品和艺术家一样丰富多彩。有一些版式与大胆直率的艺术风格相匹配，还有一些版式鼓励学术反思。它们共同表达了为读者制造特定体验的构图策略。

剪辑，或者图像内容的选择性设计，能够明显改变图像的意义。当设计师严格剪辑图像时，他们有意降低叙事的可能性。元素之间互动的可能性更小，且意义完全取决于被强调元素的内容和品质。比如，广告产品或时尚摄影通常会分离主题的特定属性，以突出一个引人注目的特征，避免那些不够完美的品质，或者转移观众关注那些对调动情感反应无关的元素（图2.6）。这样一来，剪辑消除了讲述故事所必需的元素之间的活动或相互作用。我们的注意力被电脑流畅的线条或者模特水汪汪的眼睛所吸引，但是我们还是奋力赋予这些构图一个故事。

同样，对称构图经常稳定所有的元素，摒弃不对称构图中更典型地传达活动的可能性。对称构图使得所有元素沿着中轴线对齐。这种对齐通常比其他视觉变量效果更

图2.6
时尚广告经常通过剪辑图像以突出一个完美的特征。这样做时，它剥夺了关于人的任何故事图像，而把重点放在了作为对象的模特上。

强，这些视觉变量能够在一些元素而非其他元素中表示特殊的关系。这种构图通常依赖于从上到下或者从中心向外的层次结构和元素的个体特征（比如，尺寸或颜色），来加强阅读的顺序，但很少讲述一个故事（图2.7）。

构图策略也对视觉领域进行分区，将画面特定位置指定给特定类型的信息。例如，报纸设计通常在"折痕之上和之下"的内容之间进行区分，喜欢在报纸的最上面放置吸引眼球的标题和图片。地图经常将图例信息聚集在打印页面的角落。网站通常把导航信息放在屏幕的顶部。

在其他情况下，在特定位置的类似元素集群可以再次强化意义。例如，把两种不同的政治见解分别放在视野的左边和右边，以支持对问题截然不同的自由派和保守派的立场解释。当节点向下层叠时，随着日益增多的特殊性在概念图顶部定位一般想法，有助于观众比随意分布的网络节点更好地理解元素之间的层级。在这些例子中，放置增加或加强了元素的意义。

符码

正如建筑的物理特性建立的视觉和空间语法，它调整我们在不同空间活动的期望——比如，从哪儿进，在哪儿消磨时光以及接着去哪儿——视觉传达中有一种符码塑造了我们的解读体验。文化决定了阅读这些视觉形式的习俗。例如，对于我们这些用英语阅读的人，在打印页面的文本中存在一个

图2.7
进步建筑年度海报奖（Progressive Architecture Annual Awards poster），2014
Thirst公司
设计师：李保振（Baozhen Li）
设计师/创意总监：里克·沃利森缇（Rick Valicenti）

Thirst公司为61届"进步建筑年度奖"设计的海报采用了严格对称的构图，抵消了不对称的排版元素。排版元素之所以引起注意，正是因为它们打破了标题与图案强烈的轴对称排列。

上/下、左/右符码的运行方式。中文却并非如此。在西方文化中，这是构图中平行线的典型特征——如铁路轨道的两边——其宽度随着距离的延长而逐渐缩小，并在远方汇于一点。这种人造透视系统被理解为在二维构图中创造深度错觉的西方传统。从历史上看，中国和日本的作品都是通过线条来传达深度或距离，线条聚集在前景中，在背景中变得更宽，且避免了破坏画面平坦的任何阴影。

换句话说，一种制造意义的文化实践决定了这些语法符码的形式安排，无论是通过视觉产品制造者的重复使用，还是随着时间的推移建立的态度、习惯、性情或信仰系统的扩展。虽然看上去永久不变，但事实上，它们经常处于不断变化之中并随着时代而演变。

与文化符码一致，降低了受众对解读信息意义所需的努力，我们依靠过去的体验来认知重复的结构。比如，我们习惯看到月历排列成网格，每个星期的前面是星期日，最后是星期六。还有其他的方法可以组织连续的30天，我们在当代日程规划中发现了很多，但在做这些实际安排之前，需要更多地思考这些可供选择的安排日程以使我们适应这个结构。

通过对元素和构图的谨慎决定，设计师可以为了表达的原因而颠覆符码。例如，如果视觉结构的右上方和左下角在通常的英文阅读顺序中并不吸引注意力，那么在一个闲置角落放置一个视觉主导元素（按大小、颜色，或者形状）将把读者拉出正常的阅读模式，以减慢大脑对构图的处理。如果设计的

目标是默观，那么颠倒典型的阅读顺序可能会为解释性体验增加一些价值。它可能是个发人深省的海报设计优点，但是对于一部小说的版式并没有用，在那儿保持一页页的阅读节奏很重要（图2.8）。

a novel

Nicholas Maes

Dead Man's Float

Is this how it ends?

I'm in my bedroom, or was a moment ago. My dressing gown is around my ███ and my underwear is halfway on. The ██████████ ██████ ███████, as is the b████ ██ with the Meissen figures. The window is shimmering: the elm outside and the street with its houses appear to be resting at the bottom of a river. And, *Gottverdomme!* My legs, my arms, my head, my... my boundaries! They're water, water, everything is water! I can't... I have no... everywhere, yes everywhere...!

My mother, dressed in yellow, swings me in circles.... My father, Dad, he's reading in his armchair.... My uncle's request that I hear his last confession, the pang of thirst when I found out they'd been killed, my meeting with Pete inside the Hotel Manhattan, the derelict my wife almost crushed with our Buick, Netti's cry of exultation, his suicide by gas dear God, and floating at the center, gloating at the center, his face, his, when he met his rock 'n' roll maker....

Memories. I'm floating in my memories, each so fresh

图2.8
《离魂者的漂浮》（Dead Man's Float book cover）封面，2006
交通出版社（Véhicule Press）
大卫·德拉蒙特（David Drummond）

德拉蒙特使用传统的视觉符码对书籍章节进行排版设计，随着文本从左上方到右下方一行行的下移，字体大小也在递减。然后他破坏这种符码，把覆盖有插图的文本置于水中，并且在右上角用手写字注释封面。这样做时，他提醒人们注意书的视觉语法，同时插入了一些带有故事的元素。

违反规则或者破坏公认符码是设计活动挑战现状的通常策略。在20世纪早期，未来主义者尝试对文本的线性阅读顺序或者句法进行分割。通过分解句子或段落中字词的逻辑顺序——而不是以不同大小和句子片段的随机字母形式安排构图中的字体——设计师试图"唤醒"读者，以便对那个时代的社会和政治讨论作出更为批判性的解读（大卫，2012）（图2.9）。

在20世纪末，视觉传达设计师转向现代主义喜爱的具有明晰排版层次想法的构图符码，以传达作者文本的独特思想。我们

相信，意义本质上是不稳定的，并最终由读者建构——我们每次阅读时都以不同的方式思考文本，且基于我们的文化定位——设计师探索每个元素与同一页面上的其他元素的多种关系的组成。没有一个单一的元素会使另一个元素黯然失色，因此，多意性就有可能。这种变换的关系从不会被看作产生单一的解释，因为元素总是在构图中与其他元素争占主导地位（图2.10）。

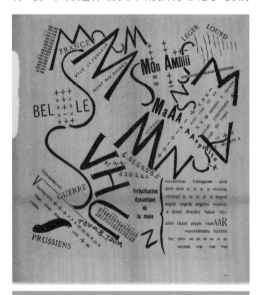

图2.9
"马恩之后，杰弗瑞乘车去了前线"（After the Marne, Joffre Visited the Front by Car），1915
菲利波·多默·马里内蒂（Filippo Tomasso Marinetti）（1876—1944）

先锋未来主义者利用了语法的中断——文字和图像的视觉顺序——来挑战传统排版印刷的视觉符码，目的是"唤醒"一个自以为是的读者。

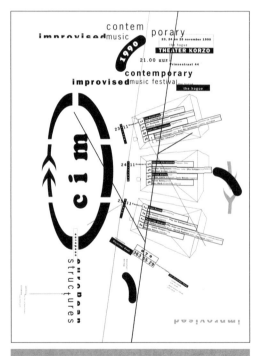

图2.10
CIM海报，1990
艾伦·霍里（Allen Hori）

就像20世纪早期的先锋派作品一样，20世纪90年代的后现代主义设计师探索了视觉信息中的句法作用。这些作品抛弃了元素中明显的层级，它们挑战着文本的单一阅读。

在这两个历史例子中，设计师挑战了传统的西方阅读符码，以表达新的想法并为读者提供特定的体验。这种挑战通常起因于意义如何产生的理论转变，并将视觉习俗的破坏与设计历史中特定的哲学运动或时期联系起来。

风格

虽然"美学"、"品位"和"风格"是经常交替使用的概念，但它们在定义上略有不同。"美学"是关于美的本质和鉴赏的一套原则，也是哲学中处理这些概念的一个分支。哲学家们争论感官和情感体验在我们判断什么是美，什么不是美以及什么是艺术与不是艺术时所起的作用。尽管从历史及文化上看，对于美的构成有不同的观点，但美学被认为涉及的是超越时间和地点的一般性概念。

"品位"是个人对某种形式特定品质的偏爱模式。社会和文化体验会影响品位，所有我们对形式的偏爱选择可能会随着我们接受的教育、广告、流行文化，或者新体验的时间而改变。"好"品位与"差"品位之间的区别经常与阶级、年龄或种族差异相关，并且品位能够用来当作一种区别那些与我们自己喜欢或不喜欢的不同人的手段。比如，支持20世纪早期现代设计运动的一个基本观点是，把普通人置身于"精心设计"的事物和环境中，能够克服自身社会阶层和经济地位的局限。并非所有人都赞同，诸如细节、不完美或传统主义等这些品质是社会流动性的真正限制，因此很少有文化共识涉及品位

问题。"媚俗"是一个用来形容那些被认为品位低劣的事物，因为它们花哨、制作廉价，或者怀旧，但却以一种嘲讽方式被欣赏，或一种文化批评姿态被欣赏。这些物体经常被不同的社会阶层或亚文化以不同的方式进行解读。

"风格"是呈现具有时代、地域或哲学特征的独特形式或方式。虽然我们经常说个别艺术家和设计师有"个人风格"，但在设计中，"风格"更常见的用法是指许多设计师在呈现他们时代的元素、构图、符合或不符合他们那个时代的视觉符码时所采用的集体方法。在19世纪末，制造商生产出模仿远古时代手工艺品风格的拙劣商品。那些曾经刻在木头和石头上的铭刻及铸造金属变成了复制形式，工业印刷机每小时炮制出成千上万件复制品，而对书籍制作的关注微乎其微。这些过程的效率使得普通消费者通过拥有以前只属于富人物品的风格摹本而产生了购买更高社会阶层物品的错觉。欧洲的工艺美术运动是对这些人造物拙劣品质的一种回应，以及公众对往昔风格的怀旧之情。这场运动的成员拥护训练有素的手工艺人的手工制品，"忠实于原材料"和在自然中发现的形式，作为一种把好的设计带到每个家庭的手段。从经济上来讲，这种方式作为商业策略是不能持续的，然而这场运动的视觉语汇在世纪之交的"新艺术运动"风格中存活了。这种风格使用多种色彩及繁琐的装饰、灵感来自植物形式（卷曲的藤蔓、叶子和花

瓣），我们能够在地铁站入口、家具和书籍等形形色色的事物中看到。

设计史的后期把风格看作肤浅之物，它转移观众对信息内容的直接体验，与实质相反。20世纪中期的现代运动，比如风格派、包豪斯和国际平面设计风格（有时称为瑞士设计）发展了新的视觉形式，来庆祝现代原材料的固有特性以及机器大生产。这一时期的视觉设计师钟爱几何形、网格中不对称的元素安排、无衬线字体以及仅限于调色盘中的主要色调的黑色与白色。当然，这与之前的方法相比不止是一种风格，因为它的起源在于功能，而不是过去的文化符号。然而，最近的一些哲学观点把风格看作功能之外的延展意义及单独主题。风格唤起了内涵的建立，通过我们以前对形式的体验，或者与过去的刻意突破。我们把字体、颜色以及对图片的处理与特定的历史时期或使用的语境联系起来——比如像维也纳分离主义、构成主义、装饰艺术以及后现代风格。

"模仿风格"与"参考样式"之间是有区别的，以唤起和重新定位我们与最初使用相关联的内涵。例如，保拉·谢尔的手绘地图，参考了众所周知的制图风格：机载杂志上的航班线路；当代地铁地图上的节点图；以及历史地图上遵照风景轮廓和政治边界的排版印刷。颜色和图形元素感觉很熟悉，但谢尔的版本是对其他版本的新提醒，而不是现有风格的文字复制（图2.11）。

我们根据字体风格进行字体分类，经常会注意参考那些最初促成它们前辈风格形式的工具。例如，最早创立于15和16世纪的老式的字体。它们笔触中的粗细和向左倾的力——将字母的最细部分连接起来的虚线——最初是由一位书写者使用平鼻笔造成的（图2.12）。虽然字体不再是用钢笔绘制，但当代版本的老式字体仍然携带了这些内涵。这些字体让人想起了优雅的手绘形式，以及那个时代正式文件的独特重要性。

我们还将风格与特定的使用语境相联系。我们有一些与第一人称射击游戏、手机界面、国际旅行标识和小报联系在一起的风格。当设计师使用这些风格时，他们借用了与他们使用的联系相关的含义。2006年，漫画书艺术家欧尼·科隆与锡德·雅各布森发布了一份改编自"9·11"委员会的580页的报告图像，该报告调查了2001年纽约世贸中心遇袭事件（图2.13）。这样做的目的是想对事件提供更容易理解的风格，这种方式是美国大众可能真正想读的风格。尽管一些批评人士认为，该出版物的图像化方式减少了个人悲剧性和政府赤字的描述，但大多数的评论家对艺术家把一份重要报告变得浅显易懂表示赞同。

信息的内容、元素、构图、符码以及风格的相互作用是视觉传达设计的要素。它们塑造着人们对信息的使用，影响他们与世界的互动，并有助于他们创造有意义的历史。接下来的章节描述了设计师为有意义的体验建构条件的原则和概念。讨论将信息的视

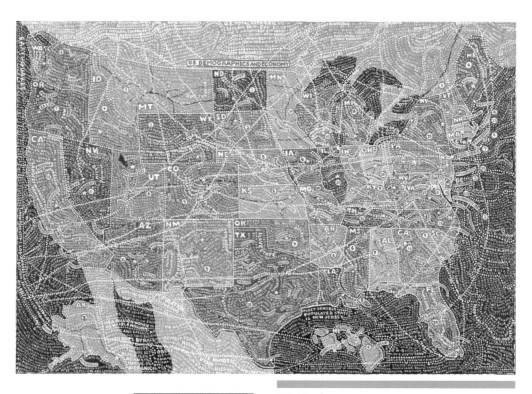

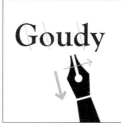

图2.11，上
"美国人口统计资料和经济"（U.S. Demographics and Economy），2015
保拉·谢尔（Paula Scher）

谢尔画的地图参考了地形图及航空线路图。它们并没有逐字复制这些熟知的人造物，或试图显示准确的数据，而是使用了制图形式来唤起读者对于地理图形的体验。

图2.12，左
高迪古字体（Goudy Old Style typeface），1915
弗雷德里克·威廉·高迪（Frederic W. Goudy，1865—1947）
美国字体创始人

高迪的字体设计展示了老式字体的特点（粗细笔画、斜压力以及凹形有角的衬线）。这些特征多是来自绘画字形的工具。平头笔在一个方向上很粗，在另一个方向上很细。显示这些特征的当代字体也可以被归类为老式字体，反映了这一类别的历史关联。

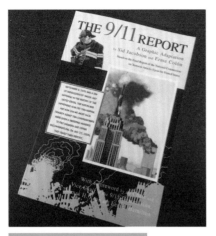

图2.13
"9·11报告: 绘画改编版"(The 9/11
Report: A Graphic Adaptation),
2006
欧尼·科隆(Ernie Colón)与锡
德·雅各布森(Sid Jacobson)
漫画家科隆和雅各布森概括了
"9·11"委员会的报告,该委员会
公布了2001年纽约世贸中心袭击事件
的调查结果。原始报告涉及对1200人
的采访,以及长达1250万页的文件综
述。艺术家用一种既通俗易懂又富有
表现力的风格,给美国大众制作了份
可理解的重要报告。

觉词汇与我们用于解释内容的释意相联系。例如,如何处理元素,从而将注意力吸引到一些元素而不是其他元素?哪些组成告诉我们从哪儿开始阅读?形式安排的文化传统如何强化文本意义以及信息的层次性?视觉符号的哪些特质让它们引人注目和令人难忘?接下来的解释将我们日常体验的感知现象与视觉传达设计师的任务和受众的解读联系起来。虽然对于形式的发明没有任何规则,但是可以根据人类的基本体验来制定设计决策。

小结

　　所有信息都包括有助于意义建构的这些元素——文字、图像和/或符号。这些元素如何产生，以及我们看到它们的语境塑造我们的解读。我们对照片和绘画做出不同的假设，并根据之前对表现形式和语境体验的期望做出回应。

　　在视觉领域之内或跨越时间的元素安排也会影响我们对信息内容的思考。构图在元素之间传达了重要性的层级结构，并提供关于信息的特定成分之间的相关交互信息。元素的顺序可以是叙事的，传达一个不断发展的行为或关系的故事。剪辑剥夺了图像叙事的潜能，将我们的注意力集中在图像特征上，而不是有助于故事的互动。

　　视觉符码构成一种阅读视觉形式的语法或一套规则。它们被那些有着共同体验和语言的人们从文化上定义并共享。例如，英语读者按照从页面左上方到右下方的顺序解读文本，除非特殊元素的视觉特性把我们的注意力拉到构图的闲置区域。

　　风格不用于美学和品味。它通常与特定的时代、文化或者哲学相关。风格含蓄地扩展着信息的文化意义，并且，当在新的语境或时代重新定位时，风格带着早先内容并与其最初的使用相联系。一个风格的成功再定位是指这些意义，而不是直接模仿原作。

引起注意

"注意"是有选择地关注感官环境的一个方面，而忽略其他不太重要或不值得考虑的事物的过程。它是一种将注意力集中在单个对象、元素或思想上的方法，其目的是缩小复杂感知领域刺激物的数量。

注意对于我们物种的生存很重要——我们最关注的是生物学意义重大的事物或由情感驱动的事物，比如捕食者与婴儿。人类的天性是关注那些可能威胁我们生命或幸福的事物，并被那些在我们视域之内不同寻常或与众不同的事物所吸引。

然而，当代对我们有限的关注能力提出了太多要求。我们不能对所有的事物一视同仁。作家阿尔文·托夫勒（Alvin Toffler）在其1970年出版的《未来震撼》（Future Shock）书中杜撰了"信息超载"这一术语，用来描述现代社会的信息过剩。托夫勒写到"当个人陷入快速且不规律变换的情境，或者一个过于新奇的语境时，他预期的准确性会直线下降。他不能再做出理性行为所依赖的合理的正确评价"（托夫勒，1971，第35页）。我们不可能批判性地思考我们遇到的每一条信息，所以我们要么忽略那些看起来不怎么重要的信息，要么跳过对我们第一印象不准确或不完整的信息。因此，我们与所遇到的许多内容之间的关系是肤浅和短暂的。

电子媒介现在以闪电般的速度传播信息，以吸引我们的注意力。优思科学家联盟估算，美国人平均每天接触多达3000条广告信息，花费大约4.5小时看电视，花

在电脑和手机上的时间更多。显然，数字信息并不短缺，对这么多的信息内容进行理性分析也是不可能的。修辞学教授理查德·兰哈姆（Richard Lanham）说，如果我们通过稀缺事物来定义经济（通常是金钱或商品），那么我们当下生活在"注意力经济（attention economy）"中，而不是"信息经济（information economy）"中（兰哈姆，2006）。在当今的技术世界中还没有内容赤字，但是我们缺乏将注意力分配到所有内容上的能力（兰哈姆，2006）。

在这种关注不足的情况下，我们选择处理的东西与处理它的形式与内容一样多。许多世纪以来，印刷排版的目的就是隐形，这样读者就能够不思考文本的物理形式而获取文本的内容。"最佳"的设计就是那种读者根本不会想到排版看起来如何，而是完全沉浸在故事或信息之中的设计（兰哈姆，2006）。想想读一本有趣的小说；我们只有在其妨碍阅读时注意到排版。但是在今天，兰哈姆说道，信息的表面品质即风格意义重大（兰哈姆，2006）。基于屏幕传达的字体和情感承担的内容或许不会出现在文字的字面意义上。在某些情况下，这种视觉内容与主题相一致；在另一些情况下，它与主题并不一致，使我们对文本的意义产生质疑。

设计师理查德·扫罗·沃尔曼（Richard Saul Wurman）在其1989年出版的《信息焦虑》（Information Anxiety）一书中警告我们道，我们的当前状态具有这样的特点，

即"我们所理解的与我们认为应该理解的东西之间差距日益扩大。它是数据与知识之间的黑洞，并且发生在信息并没有告诉我们想要什么或者需要知道什么的时候"[沃尔曼（Wurman），1989，第34页]。换句话说，我们比之前时代有更多的信息，但是未必有更多的理解。比如在竞选中，政治家利用复杂的统计来支持意识形态阵地。然而，在大多数情况下，这种统计对于解释复杂的问题起的作用微乎其微。在社交网站，人们并不缺少观点，但是几乎没有什么方法来判断这些贡献者的可信度。因此，强制注意，并不是视觉传达有意去做的唯一事情。注意只是走向告知、解读、引导、说服或支持人们采取行动的第一步。设计必须遵循关注的承诺，传达出第一印象。

所有事物的外观都很重要。如果形式没有吸取我们的注意力，或者让我们感到我们的注意是值得的，就会有大量其他重要刺激物干扰我们的思考。因此传达设计师的首要任务就是设置事物的外观、声音或移动方式，以便在信息超载的环境中有效地吸引人类注意力，这与传达的本质属性或目标是一致的。除非设计师在这一任务中成功，否则将会丢失信息的内容和价值。

但是，什么样的形式可能有效地吸引人注意，设计师基于什么在众多事物中做出决定事物外观的决定呢？关于吸引注意的形式方面的假设起源是什么？这些假设是否只是根植于生物学或者文化与语境的产物呢？

感知与文化体验

本章讨论的概念跨越了感知与文化的体验：即一些被认为是普遍的人类现象，与人们生活在某一特定地点与时间的体验无关。其他人则是通过生活在特定的社会环境中学会的。比如，我们可以争辩说，对图形-背景关系的反应（比如，识别出与其所处环境相分离的熊）会因人而异。我们的大脑天生就能区分物体与其背景，尤其是当物体移动或展示出与其周围环境极端的视觉对比时。因此，这是否意味着决定"任何"图形-背景关系的能力是全人类共有的特性？在这儿，事情变得棘手了。

如果我们把物体从它们正常的语境中剥离出来，并在各种表征策略下思考它们，比如图画或者图形形式，那么解读是否清楚呢？在著名的鲁宾花瓶例子中，我们辨认事物的能力取决于见过的希腊花瓶，并通过训练有素的视觉来解读它们的抽象形式——也就是说，就像把一个三维物体呈现为平面轮廓一样（图3.1）。有些人对于这类事物几乎没有或根本没有文化体验，或者他们对西方视觉结构的接触有限。因此，他们无法在看到一个花瓶与两个侧脸之间切换。

科学试图描述整个现代史中注意与解读的本质。在20世纪初，被称为实验科学分支的"格式塔心理学"试着把我们感知什么与我们如何感知进行分类。第一次世界大战前后在德国工作的几年，格式塔运动实践者提出了我们从心理上建构"整体来自部分"的

图3.1
鲁宾花瓶（Rubin vase）
埃德加·鲁宾（Edgar
Rubin，1886-1951）

这幅画是根据丹麦心理学
家鲁宾1915年绘制的，
用来说明图形-背景关系
的模糊性。该图给出了两
种可能的解释（花瓶或者
两个侧面），但是由于黑
白图像共享一个边界轮
廓，因此观众在任何给定
的时间只能维持一种。

一套原则。比如，邻近、恒常、相似以及图
像-背景，描述了适用于我们对视觉元素以
及运动和声音感知的一般概念。

马克斯·韦特海默（Max Wertheimer），
一个在格式塔运动中的领军人物，提出了一
个关于音乐的问题："这是否是真的？当我听
到一种旋律，我有一些构成体验基础的个人
音调（部分）？也许事实并非如此……相反，
每个部分会发生什么变化早已由什么样的整
体所决定"（韦特海默，1924，第5页）。韦特
海默指出我们解读音乐的能力是作为连贯的
旋律，而不是一连串不同的音符。同样，我
们体验一组抽象符号——一个圆圈、两个点
以及一条弧线——作为一张笑脸。我们通过
元素之间的感知联系过程，把孤立的部分建
构成一个完整的且通常是更令人难忘的整体。

但是，尽管格式塔心理学家在描述不同
的感知现象方面很有帮助，但他们在解释这
些现象如何帮助我们理解这个世界和建构意
义方面却不那么清楚。尤其是他们没有告诉

我们这些原则如何互相作用，也没有告诉我
们语境如何干涉我们的解读。例如，格式塔
相似原则指出，相似事物比不相似事物更容
易被感知到关联。邻近原则指出互相接近的
事物有形成群组的趋势。但是，当这些原则
结合在一起时，或者当语言结构和意义历史
介入时，哪一个占主导地位呢？

比如，格式塔相似原理让我们感知到
图3.2上图正方形中的那个正方形。正方形
内部成组元素的亲密性告诉我们它们有一种
与其外围元素不同的关系，尽管所有的元素
在大小上一致。此外，我们并不认为圆形元
素是独立于正方形元素的整体；明显的分组
仅通过距离来建立，而不是通过相似性。然
而，在下图的正方形中，长方形和圆形的印
刷元素（就是字母H和O）是和上图原始构图
元素同样的方式放置的。红色字母和我们对
于圣诞老人的文化知识"Ho，Ho，Ho！"使我
们的注意力忽略了对邻近性的影响。颜色的
选择进一步强化了与圣诞节的联系。因此，
我们的注意力被相似性（在颜色上）、语言
结构以及我们以往的文化体验所定义的信息
吸引，尽管构图中有邻近性特征。我们在下
图中的视觉移动与上图相异，并且我们赋予
了移动路线意义。

因此，第3章描述的概念将抽象的感知
现象和原理与视觉传达的吸引注意力任务联
系起来，并区分它们的效果与周围语境的关
系。讨论是围绕着干个问题组织的，尽管
它们在应用中明显重叠。第一组现象描述

了"对比"在设计发挥引人注意性能中的作用。第二组讨论我们如何对"大小"做出判断，以及实际测量和我们对大小感知之间的差异。第三组涉及讨论"空间"在赋予视觉元素重要性方面所起的作用。最后一组关注"运动"并且集中注意力在"空间"与"时间"上。所有这些都有助于在信息超载的环境中吸引注意力，但它们以不同的方式实现。

对比

对比（contrast）是通过差异确立的；除非至少有两件事物要比较，否则就没有对比，即使其中一个事物只是另一事物的简单背景。对比强化了对比事物的各自属性：黑对白、大对小、粗糙对光滑、移动对静止，它影响了我们看到事物的秩序以及我们赋予它们的重要性。

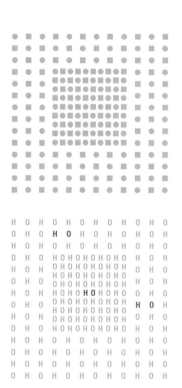

图3.2
格式塔原理之间的交互

格式塔邻近原理仅仅基于元素之间的距离就创造了每个构图中两个正方形的感知。在下图中，相似原理在吸引观众注意力过程中占据主导地位。尽管根据距离进行分组，但红色字母被看作"整体"。颜色的文化联系以及节日短语强化了"HO!HO!HO!"的主导地位。

通过对比，我们把注意力放在一些事物上而非其他事物上；视觉差异的程度加强或减弱我们区分信息与环境的能力以及视觉领域中信息元素与其他事物之间的区别。抓住我们注意力的是某物与周围语境之间的差异，而不仅仅是某物的大或小。当每个人都大声说话时，我们注意到的反而是那个安静的人。

我们天生乐于探测对比。我们的生存依赖于在没有差异的环境中认识那些意想不到的东西。森林中移动的某物令人感到害怕或被视为猎物。我们通过"融入背景"隐藏起来，而不是通过与周围环境形成对比的视觉特征或行为来区分自己。

我们的注意力还会被那些从概念上讲与场景中的其他元素不相适的东西所吸引。比如，眼球运动研究显示，最多的注视（我们的眼睛停留在一幅图片上，尤其停止在某些特定的东西上）发生在图片中最不可预测的区域（斯波尔与莱姆库赫，1982）。比如，一只老虎出现在农场动物的谷仓前，就会比

其他动物更引人注意，并不仅仅是因为它很凶猛，而是它与我们期望在农场看到的动物对比鲜明（大卫，2012）。我们将这些概念上不同的元素看作是信息性的，因为我们寻找它们与信息中更易于预测的元素一起存在的原因。我们感觉这些对比是有意义的。

为了吸引观众的注意力，设计师必须首先把信息与信息超载的环境分开。由于有太多分散我们注意力的事物，重要信息必须要

与周围环境的视觉或声音特质不同。在超市货架上寻找你最喜欢的早餐麦片时有困难吗？想想包装在这个视觉混乱的过道里脱颖而出所必需的视觉品质。明亮的颜色、大号字体和疯狂的布局当然是不够的（图3.3）。另一方面，一种明亮的、动态的大号字体布局能够把我们的注意力吸引到城镇工业区原本普通的建筑上（图3.4）。抓住注意力并不单单依赖信息的视觉特性，而是取决于信息特性与它的感知语境之间的对比。

图3.3，下
对比
引人注目与其说是与元素或对象的视觉特性有关，还不如说是与元素或对象周围的事物有关。吸引注意力取决于与周围视野的对比。太多元素之间存在对比，也就没有什么引人注目的了。

图3.4，右
纽约现代美术馆皇后区新馆（MoMA QNS），2002，迈克尔·马尔查恩（Michael Maltzan）
建筑摄影：克里斯汀·李希特斯（Christian Richters）
这个超大标志是纽约工业皇后区的现代艺术博物馆标志。

设计师还使用对比来引导受众关注信息"内"的某些元素以加强特定的内容，或者在构图中用信号表示从哪里开始解读任务。对比极少用来建构层级结构。它告诉我们首先从哪开始看、其次以及再次。例如，在文字应用处理中，我们能够在字重（粗或细）、字体（斜体或罗马体）中使用简单但有效的差异，甚至用字体下划线来吸引读者的注意力，或者强调特别的词语。

字体家族（在字体粗细、比例或者形态）和字体大小变化的差异使得设计师可以对不同的内容组进行区分。例如，现代主义晚期排版印刷的目标是作者尽可能清晰地传达出信息单位之间的层次结构。引用与标题看起来不同。页边空白处的注释与原文不同，也不如原文重要。在20世纪中叶设计的现代主义字体家族，通过精心划分字体家族变化中的清晰对比分层，帮助设计师完成了这项任务。粗体字吸引人们对文本中关键词的注意。斜体字通过与文本中其他字体的对比差异来识别为题注或副标题。

例如，艾德里安·弗洛狄格（Adrian Frutiger）在1957年完成的Univers字体家族系统设计，确保了文本排版中的对比可以通过一系列的变化来实现，而不会牺牲排版元素的整体统一性。与许多其他字体家族不同的是，Univers设置的小写字母的高度（称为x-高度）与所有家族字体变化时是相同的。当家族字体一起使用，这种标准化就取得了和谐，并通过强调保持高度一致来加强字重

或比例的变化。通过设计许多Univers字体的变化，弗洛狄格给设计师提供了最大限度的灵活性，从而创建重点。虽然我们或许不会察觉到文本中粗体与常规字体之间的细微差别，但是我们能够看出粗体与细体之间的对比（图3.5）。

对比在建构26个字母的单个字体视觉特征上也很重要。字体是由笔画与留白、粗与细、直线与曲线之间的非常特殊的关系组成的。这些字型部分之间的对比程度决定了排版文本的结构。一些字体极尽可能地增大对比（它们闪烁），而其他字体则在字母表中均分着黑色笔画和白色空间。例如，Bodoni字体使用对比强烈的粗体与细体来建立它的视觉特点，而 Futura字体具有更加均衡的笔画宽度和一贯的留白分布。另一方面，乔纳森·巴恩布鲁克（Jonathan Barnbrook）的Exocet字体把人们的注意力吸引到了字母非常特殊的特征上，它在排版文本的单个字体中使用极端对比，从而创造了随意的模式。段落排版的对比程度影响我们对作品中这些字母或段落的关注程度（图3.6）。

在不同的哲理之下，一些设计师使用对比，以清晰的重要性层次来突出某些构图元素，而另一些设计师则质疑设计是否应该对文本进行单一的解释。保拉·谢尔（Paula Scher）为"莎士比亚公园音乐节"设计的海报把字体放大到卡通片的大小，从而把观众的注意力吸引到一则短语"皆大欢喜"（As you like it），以及它作为莎士比亚四大喜剧

face-width						
extended	roman	oblique	condensed	oblique condensed	ultra condensed	
light		Univers 45	*Univers 46*	Univers 47	*Univers 48*	Univers 49
regular	Univers 53	Univers 55	Univers 56	Univers 57	*Univers 58*	Univers 59
bold	Univers 63	Univers 65	*Univers 66*	Univers 67	*Univers 68*	
weight black	Univers 73	Univers 75	*Univers 76*			

图3.5，上
Univers字体家族，艾德里安·弗洛狄格（1928—2015）发布于1957年

弗洛狄格对Univers字体家族的系统设计包括44个不同变体，这允许设计师在信息单位之间实现细微和戏剧性的对比。字体数字中的第一个数字表示重量，第二个数字指的是表面宽度。系统的完整性使得在不牺牲使用单一字体族取得和谐的情况下，可以在元素之间建立一个清晰的层次结构。

图3.6，右
Exocet字体，1991年乔纳森·巴恩布鲁克为移居铸造厂设计

不同于其他字体在26个字母表中通过相似性创造和谐，巴恩布鲁克的设计极尽可能地在某些字形中扩大对比。当设置段落时，字体创造出随机的重点模式。

EXOCET IS DESIGNED
BY BRITISH DESIGNER,
JONATHAN BARNBROOK

之一的标题的重要性（图3.7）。另一方面，凯瑟琳·麦考伊（Katherine McCoy）为大学设计项目做的海报对所有字体一视同仁，加强了文本中单词的矛盾性。麦考伊作品中缺乏对比，在元素之间没有造成明显的视觉层级结构，这与没有单一解读可能性的设计理论相一致（图3.8）。

　　对比在决定图像之间以及图像内的重点上，与文本一样重要。在大多数黑白组合构图中，颜色吸引了我们的注意力。当被几何图形包围时，我们注意到有机形式；当被摄影包围时，我们注意到排版形式（图3.9）。在对象的

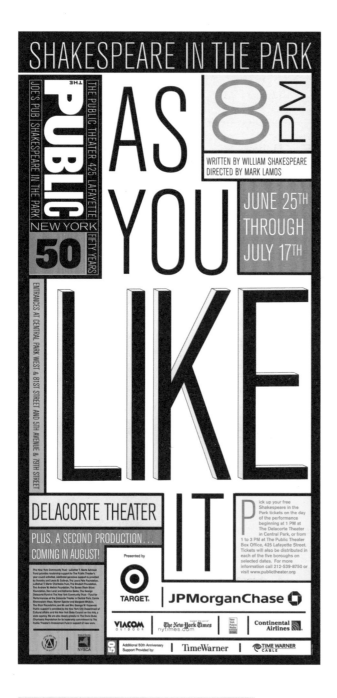

线条图中，线的粗细对比告诉我们哪些特征是最重要的或者有类似的功能（图3.10）。

　　因此，对比是引起注意的一个重要特性。它是设计师强调构图中重要的内容以及不同元素之间意义如何不同的一种手段。

图3.7，左
公共剧院/
莎士比亚在公园/
《皆大欢喜》（As You Like It），2012
保拉·谢尔

排版字体的大小、颜色、方向对比控制着读者首先看到的内容和最重要的解读。

图3.8，对页
克兰布鲁克艺术设计学院（Cranbrook Academy of Art Design）海报，1989
凯瑟琳·麦考伊

20世纪八九十年代的后现代主义作品摒弃了导致单一解读的清晰视觉层级的概念。排版和图像在争夺主导地位，这与有许多可能意义和读者"书写"文本的理论是一致的。

cranbrook

(the) critical lyrical practice theory

The Graduate Program in Design

graduate

materialimmaterial

mathematicpoetic

program

desirenecessity

design

(in)

formcontent

see

authenticsimulated

mythologytechnology

culturalnatural

vernacularclassical

geometricbiomorphic

personaluniversal

globallocal

read

FIND puristpluralist

everything.

discoursedialog

verbalvisual

languagethought

conceptualaesthetic

symbolicdiagrammatic

image

analyzesynthesize

artscience

text

图3.9
SPIN：360°，2015
©SPIN

这本关于伦敦SPIN工作室的书在整个出版物中，并排放置了对比强烈的图片：速写与排版精致文本的对比、全出血照片与敞开页面的对比、巨大的排版元素与一群小图像的对比、黑白色与彩色的对比。重复的视觉参考水平中心线提供了对比布局的连续性。

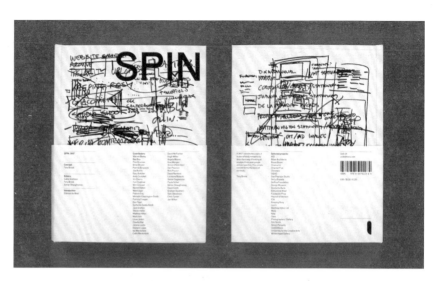

图3.10
线的粗细变化（Line weight variations）

在线描画中线的粗细依据画面特性进行重点分配。线条的一致性使用很重要，这样线粗细的随意改变就不会显得毫无意义。

图形-背景

图形-背景（figure-ground）指的是我们基于对比把元素分为对象与背景的能力。图形可以是任务物体、人、形状或者声音。背景是图形所处的无限的背景或领域。我们的视觉系统对事物的解读主要依据它们的轮廓。当两个形状共享相同的边缘时，图形-背景发生颠倒，我们将注意力从一个形状转移到另一个，试图将图形从背景中分离。

当我们在博物馆白墙上看到一幅画时，我们毫不费力地把注意力关注在画上。作品是"图形"，墙面是"背景"。这种把我们的注意力从周围环境中分离出来的能力在生命之初就开始发展——比如，把母亲的脸与其他刺激物分开——可能起源于生存策略，我们希望成为猎人而不是猎物。无论是将潜伏在草原上的老虎与其巢穴分开，还是在地铁嘈杂声中辨别一位母亲的声音，我们的感

知系统都是建立在图像-背景区分的基础之上的。

在图3.11的照片中，背景看起来延伸到了我们的视觉之外——也就是说，超出了图像的边框。背景有内容，但是我们很容易赋予它仅次于图中图像（瓢虫）的角色。所以，尽管照片框取了较大视觉领域的离散部分，但它仍有可能将图形从背景中分开。这种感知得到了研究支持，研究表明，图形中的形越明确，背景通常越不成形［考夫卡（Koffka），1935］。人们还认为，与背景相比，图形在空间更小和更接近观看者（考夫卡，1935）。最近的研究表明，构图下半部分出现的区域或形状更可能被感知为图形而不是出现在其他构图区域［维赛若（Vecera）、沃格尔与伍德曼，2002］（图3.12）。

图3.11
图形-背景
人类在视觉上很乐于发现对象与它背景之间的不同。

图3.12
图形-背景方向
当图形具有水平轮廓边线时，我们区分背景中的图像就比具有垂直轮廓边线的构图容易得多。

运动同样决定图形-背景的关系。想想动物世界中的伪装。只要动物保持静止，它的保护图案和颜色使得它与周围环境融为一体；它是背景的一部分。一旦我们察觉到了动物移动，它就变成图形。这一概念在动态图像设计与交互设计中很有用。设计师可以通过运动将用户的注意力转移到其他复杂构图中的特定位置，指示读取信息的顺序。这也是交互设计师通常使用的动作，例如当计算机在等待操作时，一个按钮闪烁就告诉了用户。

因此，视觉构图通常包含一个看起来完整的对象或者接近完整的对象以及一个被感知为在图形周围或后面的背景。当这个对象坐落在一个空旷的视觉领域时，我们常常把图形称作"正空间"，背景称为"负空间"。视觉传达设计师有时把排版背景称为"留白"空间，毫无疑问指的是位于打印图形之

下的白色印刷纸（图3.13）。

　　图形–背景的关系是标志设计的基础，在企业识别系统应用中，标志必须出现在各种复杂外观上（图3.14）。因为在许多不同尺寸的不同格式中，应用包含的形状要比运用软边或纹理形式更容易，所以设计师经常颠倒立体几何或排版形式中的简单元素。标志所在的外观经常显示为负空间，统一了形式与背景。这种策略还节省了再现标识所需的颜色数量，并允许快速解读标志。

　　在某些情况下，图形与背景之间的关系可能是不稳定的。当每个被占据的空间数量大致相同，并且裁剪使图形的外轮廓不完整或与背景平均共享时，就会出现这种现象。结果，观众的注意力反复地从一个转换到另一个。这种不稳定的图形–背景关系被称为"形貌转移"。马里卡·法弗雷为《爱经》一书封面所绘的草图，就是有赖于"形貌转移"。将他们视为拥抱的夫妇，需要在男性和女性人体之间来回切换（图3.15）。

　　图形–背景关系对于字体设计的可读性和视觉特征至关重要。字体设计师马修·卡特（Matthew Carter）设计了整个空间，环绕字形的负空间和它的正面笔画一样［布劳维特（Blauvelt），2005］。卡特为沃克（Walker）艺术中心设计的字体被描述为笔触打乱了背景，这种方法在该机构使用抽象模式与字体结合中反复出现（图3.16）。在卡特的字体设计中，衬线经常被用来塑造和扩大字体之间的空间。

图3.13
Driekoningenavond, De Theatercompagnie 海报，2006。佳印（Jetset）实验摄影：约翰尼斯·施瓦茨（Johannes Schwartz）

图形–背景关系对什么是对象，什么是"留白空间"（white space）产生了歧义。

图3.14
巴尔的摩（Baltimore）国家海洋馆标志，1980
汤姆·吉斯玛（Tom Geismar）、耶夫与吉斯玛与哈维夫（Chermayeff & Geismar & Haviv）

标志经常使用图形–背景关系将这些简单形状与它们的背景以及其他元素结合起来。吉斯玛为海洋馆设计的标志通过从图形到背景的形状转化指出了水与海洋的特征。

ABCDEFGHIJKLMNO
PQRSTUVWXYZ
1234567890

H H H H H

E⁝ EH EH EH

WALKER
WALKER-ITALIC

WALKER-UNDER
WALKER-BOTH
WALKER-OVER

图3.15
《爱经》（Kama Sutra）书封面，草图
马里卡·法弗雷（Malika Favre）
看《爱经》封面的人物形象完全取决于共享的轮廓线和图像–背景的反向组合。

因此，对图形–背景的理解对于引导观众的注意力是至关重要的。这种关系要么将我们的注意力吸引到合适的内容让观众思考，要么在物体与周围环境之间创造一种动态的相互作用，来迫使我们解决相互冲突的视觉解释。

图3.16
沃克字体，1994
马修·卡特

卡特为沃克艺术中心设计的字体有很多变化。在设计师的判断下，它使用附加于粗无衬线字体的"可拼装"衬线，在负空间创造新的形状。1955年《眼光杂志》（Eye Magazine）一篇文章的标题是"字母之间的距离"（The Space between Letters），沃克设计总监安德烈·布罗维特（Andrew Blauvelt）描写字体像"对现代主义字体的修正，因为它把注意力集中在字母、单词以及文本行线之间的空间上"。

图形-背景

颜色

颜色（color）是指当可见光谱内的波长与人眼接收器相互作用时所感知到的物体性质。它由三种主要的属性定义：色相、明度和饱和度。色相是色彩中的主波，比如，红色、蓝色、绿色、黄色等。明度指颜色的明暗程度。饱和度描述颜色从纯色到灰色的强度。

颜色是设计师在设计中建立对比和个性的主要手段。它经常在具有许多其他共同属性的元素之间进行区分（图3.17）。这样做，它能够将注意力导向较大结构中的特定元素，从而建立关系，如果所有元素都是相同的色相、明度或者饱和度，那么这种关系就不那么明显了。

颜色已经以多种方式对部分科学、部分魔力以及部分情感进行了描述。我们从生理、认知、心理以及文化的角度来处理它，通过对不可预期的各种感知应用来形成自我解读。我们认为红色和绿色具有相似的明度和饱和度，例如，当以等量使用时，它们就会振动，但在文化上它们又与圣诞节有关。许多人在冷色调的房间感觉很平静，而暖色调的室内则很欢快，从而刺激了谈话。红色在一种文化中象征危险，而在另一文化中则表示好运。更复杂的是，环境影响颜色。我们认为颜色是某物在特定环境中的颜色，而不是它的纯粹状态。我们穿上粉色的衬衫或许感到舒服，但不是开粉色的汽车。花在阳光照耀的田野里看起来是一种颜色，在阴凉处的花瓶里是另一种颜色。

图3.17
"五十个国家战略"（The Fifty State Strategy）。巴拉克·奥巴马（Barack Obama）2008年总统竞选海报
迈克尔·贝鲁特（Michael Bierut）/五角星设计公司

贝鲁特的海报用颜色区分了间隔紧密的名字。因为颜色在明度和饱和度上相等，所以没有一个国家在字母排序中占主导地位。

AlobamaAlaskamaArizobamaArkansama
CalifobamaColoradobamaCorackicutDelawarama
FloribamaGeorgiamaHawaiamaIdahobama
IllinoisamaIndiamalobwaKansamaKentuckama
LouisiamaObamaineMarylamaMassachusama
MichibamMinnesobamaMississobamaMissouracki
MontamaNobamskaNevadamaNewHamshama
NewJerbamaNewMexicobamaNewRack
NorthCarobamaNorthBarackotaObhioOklabama
OregamaPennsylbamaRhobeIslandSouthCarobama
SouthBarackotaTennessamaTexobama
UtabamaVermamaVirginiamaWashingtobama
WestVirginiamaBarackonsinWyobaming

The Fifty State Strategy, 2008.

尽管存在这些复杂性，但我们还是有共识。在某种意义上，世界中的事物真的是没有颜色；我们所感知到的是光的差异，或者从物体表面的反射（比如印刷海报），或者从光源本身发射（比如电脑显示器）。软件系统以三种方式表达颜色：CMYK，RGB及PMS（图3.18~图3.20）。当胶印或喷墨打印机产生反射色或减色时，是来自CMYK（代表蓝绿色、洋红色、黄色和黑色，制作其他颜色的过程是根据对这四种颜色不同百分比的打印屏进行重叠）的结果。当电脑显示器或液晶投影仪显示投射色或合成色时，是来自RGB（代表红色、绿色和蓝色，最主要的颜色波长产生白光）的结果。第三个系统，色卡匹配系统（PMS），混合颜料或墨水而不是在印刷中使用反射色的CMYK过程。有成百上千的PMS颜色，每种颜色都有一个单独的颜色配方。

"色相"是最纯粹状态下命名的颜色（红、蓝、黄、绿等），这取决于它的主波长。最纯

粹的色相是由单一的波长产生。"明度"是颜色的明亮或暗度。明度的变化有时被称为色相的"色调"（浅色）和"色度"（深色）。当在颜料中混合颜色时，通过在纯色中加入白色或黑色来控制明度。在印刷中，可以通过使用不同的墨色（PMS）来实现明度的变化，也可以通过遮蔽颜色来显示墨水下面的白纸，或者用黑色的圆点来覆盖颜色实现。在基于数字屏

图3.19
色卡匹配系统（PMS）颜色

在胶版印刷中，根据特定公式混合的个别墨水颜色是CMYK颜色过程的代替物。有成百上千个PMS颜色，并且它们能够打印到实体和面板上。在CMYK中可以模拟PMS颜色，但是它并不用于照片中看起来自然的颜色的制造。激光输出将PMS转为CMYK打印。

图3.18
CMYK印刷色

在胶版印刷中，颜色是通过四色油墨工艺实现的：蓝绿色、洋红色、黄色和黑色（CMYK）。彩色照片被分割为不同比例的颜色，并以点状玫瑰图案印刷。非摄影区域也由CMYK屏来制作。

图3.20
RGB颜色

在光中，主要的颜色是红色、绿色和蓝色。当它们以相同数量混合时，就产生白光。RGB颜色用于基于荧屏或投射的光。

的工作中，明度取决于照明的水平并以百分比表示。

"饱和度"是颜色从纯色到灰色连续统一的亮度或暗度。有时它被称为"强度"，这取决于色相中另一种颜色的存在。在颜料中，我们通过增加色轮中的相反色相来控制饱和度。例如，蓝色加入橙色或者红色加入绿色，使原始色相中的强度变暗或变灰。四色（CMYK）印刷通过重叠的点屏幕来模拟这些混合颜色，主要颜色是蓝绿色、洋红色和黄色。我们是通过我们的大脑和眼睛来"混合"这些颜色。在基于数字屏幕的工作中，饱和度取决于光在不同的波长上的分布情况。

艺术家和设计师通过操控色相、饱和度和明度来制造不同的感知效果。因此，颜色是相互关联的。我们对任何单一颜色和它引人注意品质的感知都受到其并置时周围其他颜色属性的影响。包豪斯艺术家约瑟夫·阿尔伯斯（Josef Albers）在他的著作《色彩交互》（Interaction of Color）一书中总结了一系列实验颜色的关系特性。在一个著名的案例中，阿尔伯斯阐释了一种颜色能够看起来像两种颜色，这取决于它的背景（图3.21）。

颜色效果使得一些元素看起来前突而另一些后退（图3.22），这决定了在给定的文本中什么信息抓住我们的注意力以及我们看信息

图3.21
《色彩交互》
基于约瑟夫·阿尔伯斯的研究

阿尔伯斯的包豪斯色彩研究被记录在名为《色彩交互》一书中。橙色方块是完全相同的，但是由于背景色的不同而显得不同。细笔字看起来差异不是很明显，即使橙色字体在蓝色补图中有冲击感。

图3.22
前进色与后退色

上方构图使用相同明度和饱和度的颜色，使空间平整。下方构图使用对比度，加深了空间错觉。下方图案与上方的图案是一样的，但是颜色的选择和放置改变了我们对结构的感知。

的顺序或者对信息特定元素的关注度。如果所有其他公告都是印刷在白纸上，那么用彩色纸印刷的公告通知最有可能吸引我们的注意力。在大多数中性色（灰色、黑色和白色）的构图中，我们的注意力通常集中到有色元素上，而不是其他引人注目的元素（例如，大小或复杂性）上。然而，就像之前超市走道里的早餐谷物食品例子一样，复杂的配色方案——有太多相似明度或饱和度的颜色——往往会降低我们对元素之间层级结构的感知。

设计教授丹尼斯·普哈拉（Dennis Puhalla）研究了PPT演示稿中，颜色在读者对文本信息分组分配中的重要性作用。通过控制其他变量的影响——比如字体大小和位置以及信息内容——普哈拉发现色相对读者认为显示中最重要的信息几乎没有什么影响。唯一的例外是红色，它带有强烈的文化内涵——比如"危险"和"紧急"——干扰了纯粹的感知决定。相反，明度与饱和度（元素与它的背景以及元素与其他元素之间）的对比决定了哪些信息读者认为最重要。

在空间中，几乎没有对比的颜色看起来处于同一深度。在暗色或深色背景下，较亮或较浅颜色显得更接近，而无关其他空间线索，比如重叠的形式、在视觉领域中的高低放置（图3.23）。当形状共享边界且饱和度相

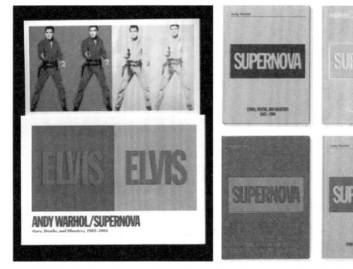

图3.23
"安迪·沃霍尔（Andy Warhol）/ 超级新星：明星、死亡和灾难 1962-1964"
沃克艺术中心工作室，
斯科特·波尼克（Scott Ponik）
安迪·沃霍尔作品的展览目录有6种不同版本，反映了艺术家多幅丝网版画的颜色。互补色组合因为有相同的饱和度而冲击视觉。

似时，它们就会争夺注意力，表现出在对图形-背景讨论中提到的某些方面的转变。两种颜色明度或者饱和度之间的明显差异降低这种不稳定性。例如，摄影艺术指导中，有关周围颜色的选择可以强调被拍摄对象的品质（图3.24）。

颜色也能够表示元素之间一些有意义的关系。路径寻找系统通过相同颜色的标识来

确定不同位置的建筑或房间，从而将它们标记为属于同一组织。我们通过寻找标识颜色导航，以便与其他类型的符号形成对比。然而，人们普遍认为，人对复杂的颜色符码系统几乎没有记忆，例如，一个艺术博物馆中的黄色标志指向当代英国作品，而蓝色标志引导观众到古代世界中的展品——而且那个引导标识应该用语言强化色彩标识。

同样地，我们假设在单一信息中，同色元素在构图中没有与其他元素共享一些关系。在艾普利·格莱曼（April Greiman）为美国平面设计协会设计的海报中，除了一个发言者外，右边列出的都是女性（图3.25）。对比色（粉色与蓝色）将女性与男性分为两组，并在女性占组织成员中少数时突出性别参与。如果格莱曼用同一颜色打印所有发言者的名字，那么信息就不会涉及性别问题。

排版对颜色和对比度的使用提出了特殊挑战。色块读起来与交替的笔画和字体空间不同。因为背景围绕着细体字，所以颜色不像较宽广领域中的颜色那么肯定（图3.21）。例如，深色文本字体在白色背景中比在样本中显得更深。对比度保持不变，但与以更大的形状显示的颜色相比，颜色的存在就不那么明显了。因此，轻体字重中的颜色没有粗体字重中的颜色那么醒目，也没有它们的表面积大。与背景色补色的字体（例如，红在绿上）有跳动的倾向，除非小心地控制明度和饱和度的对比度。与背景

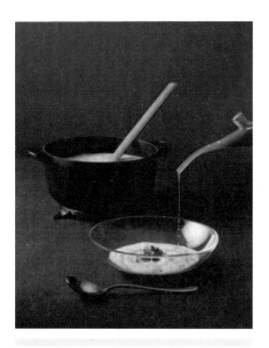

图3.24
"赫斯顿·布卢门塔尔（Heston Blumenthal）在家"，2011
艺术指导与设计：图形思维工具（Graphic Thought Facility）
摄影：安吉拉·摩尔（Angela Moore）
颜色对摄影艺术指导很重要。这些食谱照片的背景颜色与食物对比强烈。炊具的颜色与摄影主题中的自然配料相得益彰。

图3.25
AIGA传达图形海报，1993
艾普利·格莱曼

格莱曼的海报使用颜色来指定演讲者的性别（在右边的纵栏）。总的来说，尽管这一领域中有大量的女性，但男性设计师在专业设计展示和当今会议中占主导地位。格莱曼将女性作为发言人置于前景。

对比强烈的字体有前进的趋势，而对比不明显的字体则后退，即使存在重叠形式等相互矛盾的空间线索的情况下也是如此。这些品质决定了在各种排版元素中哪些主导了我们

的注意力。

伊欧娜·恩格利斯拜（Iona Inglesby）对设计与科学之间的交集很感兴趣。她的"零点一"（Dot One）项目将DNA分析从实验室带入了设计的世界。一种算法将个体独有的遗传DNA转换为独一无二的颜色模式，恩格利斯拜将它运用于各种各样的模式（图3.26）。作者的DNA产生了这本书封面上的色彩图案。恩格利斯拜的技术应用与当前艺术与科学领域对数据驱动形式的兴趣是一致的。

Adobe维护了一个名为"Adobe Color"，以前被称为"Kuler"的互联网应用程序，参与者可以通过该程序命名并共享喜欢的配色方案。每一种方案都是由五种颜色组成，并有许多应用示例。该系统允许使用者操作明度和饱和度来查看效果（见http://kuler.adobe.com）。不论软件是什么，在不同的颜色组合中探索相同的构图——对于元素之间的层次有不同的结果——在开发思路时是个有用的策略。

颜色通常是视觉传达中吸引注意力最有力的属性之一。它可以定义空间中元素的位置，标示一些元素对其他元素的重要性，并表达情感。

图3.26
DNA个性化打印，DNA个性
化围巾
零点一，2015

一种把人类独一无二DNA的0.1%
转变为颜色图案的算法，应用
于纺织品和其他表面（包括这
本书的封面）。"零点一"提供
了DNA工具包，并且把打印的物
品返给顾客。这一策略反映了
人们对数据产生的视觉形式的
兴趣越来越浓厚。

大小恒常性

大小恒常性（size constancy）是我们理解物体大小和范围的心智能力，即使当视觉证据表明有替代解释。为了准确地解读我们所看到的，恒常性要求提供大量的视觉线索。在一个人从远处朝我们走来的情况下，人与周围其他物体之间的尺寸减小的大小恒常使我们能够根据这个证据来校准我们的感知假设；我们不会认为这个人是一个微小的人。

一个小小的视觉把戏：在手臂可及的镜中观察你的脸（图3.27）。不移动你的位置，伸出手画出镜中脸的轮廓，然后测量并比较你画出的轮廓和脸的大小。尽管你的一生都在假设镜像的大小与你的脸完全相同，但事实上，它比实际要小得多。格式塔大小恒常性原则使你能够对镜中大小的感知判断进行调整，以符合你对真实大小的理解。

在15世纪，文艺复兴时期的艺术家和工程师设计了一套具有革命性的几何关系和

图3.27
镜中图像（Image in the mirror）
大小恒常性的格式塔原则允许观众将镜中图像视为实际大小而不是小于现实。

消失点系统，被称为"线性透视"，来表现物体和风景的视觉延续。这一合理但人工的系统与其他传达深度的方式形成了鲜明对比——例如，通过仅仅重叠对象或者将垂直位置分配给图片平面中的对象，我们发现了许多传统艺术形式中出现的策略。因为这一系统是与我们的感知和文化经验相一致的，即事物接近地平线时其尺寸成比例地减小，所以我们接受这种在图像形式内的缩小是"自然"的。

然而，如果没有周围物体或扭曲比例关系的中间证据，场景可能会更加令人困惑，并且图像平面上元素之间的关系也更加戏剧性（图3.28）。换句话说，与通常的感知经验不一致会吸引更多的注意力。在为瑞士汽车俱乐部设计的海报中，设计师约瑟夫·穆勒·布罗克曼（Josef Müller-Brock mann）

通过对大小恒常性的干扰增强了观众的迷失感（图3.29）。

这是一辆巨型摩托车还是真的很小的小孩？他们两者之间是否有足够的空间让摩托车停下来？如果没有其他对象或关于背景内容的额外信息(它是否代表道路或者场景的地平线？）我们缺乏对距离做出判断所必需的空间语境。因此，设计师给了我们一个旁观者的瞬间视角，我们担心摩托车手能否在缩小摩托车和孩子之间的距离之前调整自己的速度。

因此，视觉传达设计师使用大小恒常性来加强构图元素之间看似自然的并置，或者消除语境线索，从而通过破坏对尺度的正常判断来获得关注。

图3.28
大小恒常性
在距离上保持对事物大小的理解能力取决于与已知事物进行比较。上图中没有参照来估计滚动的红球大小。下图的图像中，根据对狗的常识可以判断出球的大小，即使在图片内移动和改变它的大小。

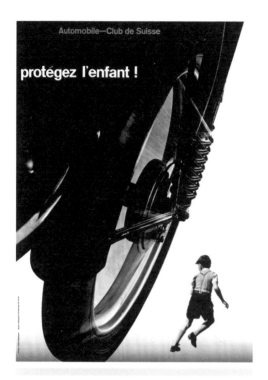

图3.29
"保护孩子"（Protect the Child）瑞士汽车俱乐部海报，1953
约瑟夫·穆勒·布罗克曼（1914-1996），©DACS，2016

在这张海报中，场景中信息的缺失引起了人们对摩托车和孩子之间距离的焦虑。旁观者（观众）不能第一时间进行判断，是否有足够的距离来减速和避免事故的发生。

规模

规模（scale）是某物的大小与其他事物大小之间的比例关系。我们经常有意和无意地通过测试事物的大小如何符合人类形态，来理解我们所处的世界。

虽然大小恒常性涉及我们感知事物时所做的调整——尽管有相互冲突的视觉证据，但对事物大小的心理判断——规模是一种比较测量的方法。我们确定模型的大小是其所代表实际事物的四分之一，或者一栋大楼的垂直比例能够用对应于平均人高度的增量来表示。

意想不到的规模关系在环境应用中会有效引起关注。1996年，道尔·帕特纳（Doyle Partners）在纽约中央车站候车室大理石地板上用8英尺（约2.4米）字母（9276点字体）书写法律文本，纪念美国第十九条宪法修正案成立75周年（图3.30）。当行人每天在候车

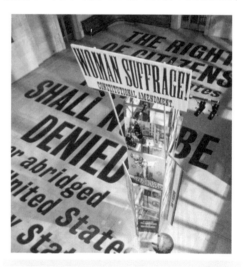

图3.30
第十九条宪法修正案（Nineteenth amendment），中央车站，纽约，1994，
©道尔·帕特纳

为了纪念赋予美国妇女投票权的第十九条宪法修正案成立75周年，道南·帕特纳将修正案的文本用9276点的字体形式写在了中央候车厅的地板上。这个终点站有44个火车站台，比世界上任何一个车站都要多。

室来来回回地上下班时，他们读到了一句修正案：赋予妇女选举权。

同样地，2006年布鲁斯·毛（Bruce Mau）在芝加哥当代艺术馆举办的名为"巨大变革"的展览上向观众提出挑战，即通过排版和图像收集来思考可持续性设计，这些作品超越了艺术馆中通常采用的不连续标签和展示技术（图3.31）。观众通过大量的图像来面对现代生活的过剩，并通过一个关于未来的、重大的、包罗万象的问题（字面上）进入和离开美术馆。观众看到的不是一些放大的照片，而是数量众多的相册大小的图片。这些图像的规模不大，但它们合在一起却给人留下深刻的印象。

艾普利·格莱曼在洛杉矶韩国城建筑上安装了8200平方英尺（约762平方米）的媒体设备，用一只手和一个饭碗的巨大尺寸与威尔夏大道（Wilshire Boulevard）的街面分散注意力形成鲜明对比。在这个例子中，不自然的规模关系吸引了注意力，并且传达出这一区域的文化内涵（图3.32）。景观中的超大的照片引发人们想起了20世纪的蒙太奇照片。

詹姆士·兰登（James Langdon）在为托尼·阿奋（Tony Arefin）的平面设计作品展做设计时遇到了规模上的挑战（图3.33）。平面设计对象通常很小，可能会被画廊的墙面所掩盖。兰登将出版物按不同色块分组水平排列，创造出比简单地在白色墙壁悬挂可

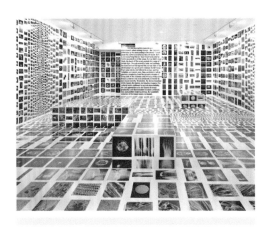

图3.31
"巨大变革"展览，当代艺术博物馆，芝加哥，2005
布鲁斯·毛设计

毛的展览和配套书，探讨了如何用设计方法来解决社会、政治、环境和经济系统层面的问题。这个展览不仅占据了美术馆的巨大空间，而且大小一致的大量照片表达了在可持续性问题上以各种规模进行工作的价值。

图3.32
韩国城技术墙，2007
艾普利·格莱曼

位于洛杉矶威尔郡和佛蒙特州（Vermont）交界处，阿奎克托尼察（Arquitectonica）建造的格莱曼技术墙成了韩国城地铁站的入口。在8200平方英尺的面积上，米饭碗的图像拍摄于该地区，并掩盖了典型混乱的城市街道。由此产生的街景成为在不同规模下的照片蒙太奇。

图3.33
"托尼·阿奋的平面设计"，
2012
圣像（Ikon）画廊，伯明翰，
英格兰
策展人：约翰·兰登
摄影：斯图尔特·惠普斯
（Stuart Whipps）

兰登为托尼·阿奋策划的作品展，将小型出版物聚集在彩色桌面上，这一聚集形式给人留下更深的印象。兰登在墙上用字体来吸引人们的注意，并提供了规模上的转变。

能产生的更深印象，同时也保持了对纸质书籍的亲切感。一个大的字体板固定了这个空间。

构图中所有元素大小的相对规模（正如其周长所定义的）影响我们对某物的解读。在图3.34中，手的大小告诉我们蜘蛛有多大；我们所知道的某物大小（手）是与可能有许多不同尺寸的某物（蜘蛛）相比较的。所以在这个例子中，规模告诉我们这是一个很大的蜘蛛。但是因为上图放大的两个事物超越了页面的边界，这个蜘蛛看起来甚至更具威胁性，尽管蜘蛛和手之间的比例关系在下图中是相同的。改变的不是两个事物之间的规模关系，而是物体与视觉领域之间的规模关系。

规模的一个重要方面是，当元素大小改变时，它们各部分之间的内部关系也随之变化。这种效应被称为"规模谬误"；当元素按比例缩小或放大时，并不是所有的关系保持一致。比如，可以用照相缩小字体大小。但是这样做改变了笔触如何相遇以及在交互中对笔触重量的感知。同样地，字母之间的距离在放大或缩小时可能在视力上不均匀或不可读。在编程中，数字字体通常通过"跟踪"（调整所有的字间隔空）或者"调整字距"（调整选定的字母组合）来适应这种缩放问题。

small

BIG

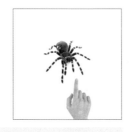

small

图3.34
规模与视觉领域

虽然一个元素与另一个元素的规模对于确定相对大小时很重要,但是元素与周围视觉领域的规模具有同样的表现力。这个插图中,蜘蛛在充满整个视觉空间时更具威胁性。蜘蛛和手之间的关系在两张插图中是一样的,但是把镜头移近蜘蛛,使它在图像边框外展开,它看起来就更可怕。在印刷构图上可以看到类似的效果。

英国字体设计师马修·卡特创作了为纪念贝尔百年(Bell Centennial)的电话簿字体(图3.35)。卡尔知道它会在高吸收性纸上以6点字体印刷,于是他画出了预测打印机墨水扩散的字体。他刻出了笔画的交叉点(称为水墨扩展弥补技术),提升了字谷空间的开放性,并扩大了紧密封闭形式上的缝隙,使字体在很小的尺寸下清晰易读。

在大小连续体的另一端,像纽约时代广

Bell Centennial

图3.35
纪念贝尔百年字体,1976
马修·卡特

笔画和字谷空间的内部关系随着字体不同大小的缩放比例而改变。同样地,在不同表面的印刷中,笔画的宽度和空间可以随着墨水渗入纸张而变化。卡特设计的纪念贝尔百年字体标志着美国电报电话公司成立100周年,并且在很小的尺寸上也清晰易读,就像在电话簿中一样。笔触交汇处的缺口有油墨,这会导致印刷陷阱的产生,印刷时调节墨水渗漏可避免这一陷阱出现。

场的那些环境图像必须考虑到极端距离的阅读,并且要与混乱的视觉领域竞争。在这样的环境中,越大越好,如果没有巨大的规模,这些元素将在不和谐的信息中丢失。乔西·戈德斯坦(Josh Goldstein)为折扣超市Target设计的广告栏在两个规模上发挥功能(图3.36)。从远处看,它就像公司的标志,主导着这个城市的其他信息。近距离观察显示,这张照片是由在纽约(街头商店)找到的小标志拼组而成。

这是如此令人吃惊的规模并置(从很小到很大),它非常吸引观众的注意力。规模总是一个比较关系,不仅是在不同大小的物体之间,而是也与我们自身大小与位置有关。因此,对规模的感知是一种具体化的体验。

图3.36
时代广场的Target超市
海报，2009
乔西·戈德斯坦

混乱的建筑规模和都市风
光轻易地掩盖了标牌和任
何个人的信息。戈德斯坦
在时代广场为Target折扣
超市设计的装置展示了该
公司熟知的靶心形状的标
志，由纽约成百上千的杂
货店标志建构——卖各种
各样东西的小店。估计每
天有33万人路经这一交
叉口。

比例

　　作为名词，比例（proportion）是指
整体中各部分始终如一的关系，无关它的大
小。作为一个形容词，比例的或者成比例的
描述了某物与其他事物大小和谐的属性。作
为动词，使某物成比例的意思是不改变它的
长宽比的情况下改变它的大小，保持它的高
度到宽度的关系而不裁剪它。

　　比例系统回答这个问题，"我应该把这
个元素做多大？"在最基本的意义上讲，比
例系统建立了一套从部分到整体的关系，这
些关系能够逻辑地应用于决定元素的大小、
它们在构图中与其他元素的关系。其目标是

和谐，当一个元素与其他元素的比例方面不
一致时，它并没有在规模上显得突出，这样
就能取得和谐。相反，元素的规模并非随意
的或者独一无二的，而是基于比例关系。

　　比例系统大约已经存在了几个世纪，
并且被不同的文化当作理想美的表达。早期
的测量系统是基于人体（手、足、步幅或臂
长）。自然形式也对比例系统有所启示。黄金
分割或者"神圣分割比例"建立在1∶1.618
的比例之上，它能够在自然存在的形状中找
到，例如鹦鹉螺壳的螺旋（图3.37）。当从一
个黄金矩形（形状基于1∶1.618的比例）中
减去一个正方形时，剩下的形状是另一个黄
金矩形。在整个西方历史中，设计师利用这
一比例来配置不同领域元素之间的关系，与

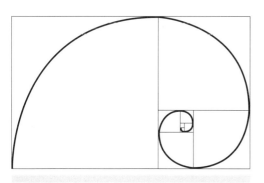

图3.37
黄金分割

黄金分割或者黄金矩形是一种形式，其中短边与长边之比为1∶1.618。纵观艺术和建筑的历史，这一比例关系被认为是最美的。

形形色色的建筑和书籍设计一样。

社会实践也会影响比例设计策略。日本传统房屋的平面图是以榻榻米垫子作为测量单位基础的（图3.38）。一人一垫，多个垫子组合形成社会组群。垫子的大小决定支撑房子基础的立柱之间的距离。在美国殖民地时期的建筑中，建房工人通过搭建壁炉所砍伐原木的平均长度来决定砖块的标准尺寸，其他材料以此仿效，比如，4英寸×8英寸胶合板材，相当于一排毗邻的砖块。

设计师使用比例网格系统来组织排版印刷和版式中的图像。网格描述了列、页边距和空间的水平划分，用于指导页面上元素的大小和位置的决策。网格模块被单独或者成组使用，从而通过共同的测量单位和元素的视觉对齐达到和谐（图3.39）。

过度简单的网格为版式中的形式多样化提供了很少的选择；比如，两列网格为设计师提供只有两种可能的文本字体行长，

图3.38
日本榻榻米垫子

榻榻米是一种用于铺在传统日本房屋的垫子，它起源于日本平安时代（794—1185）贵族家中的坐具。虽然垫子的大小因区域而异，但房屋中房间的比例通常是由垫子作为测量单位来确定。

图3.39
企鹅书籍的网格版式，20世纪40年代
简·齐肖尔德（Jan Tschichold, 1902—1974）

德国印刷商齐尔尔德在《书的形式》（The Form of the Book）
这一针对中世纪手稿的书中，谈论了文本到页边距之间比例
的重要性。版式的文本区域使用了黄金矩形的比例。

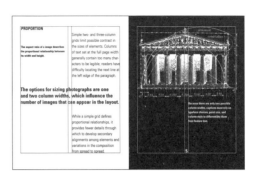

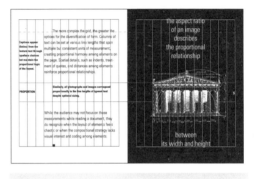

图3.40
复杂网格

与两列和三列网格相比，复杂网格为照片、文本块和图形元
素的大小提供了更多机会。这种复杂性使得设计师能够通过
大小或行的长度来"编码"元素，并通过共享对齐来建立关
系。网格通过相同测量单位的多元性保持比例统一。

其一是小磅值字体很可能对于阅读来说太长
（图3.40）。相比之下，一个12列的网格显
示了更多可能的行的长度，并且提供其他版
式和图形的机会，从而增加了版式的趣味
性，比如在段落开头的单列缩进或者复杂财
务图表中的数字对齐。相同大小竖列的组合
取得了元素之间的视觉和谐。瑞士设计师卡
尔·格斯特纳在他的《设计程序》中纪念了
比例网格系统的美学价值，他在书中指出，
系统越复杂，艺术自由度就越大，但是所有
元素必须对相同的数学逻辑负责（格斯特
纳，1964）。

通过按比例相关的大小系统定义形式的
可能性，网格还允许设计人员从视觉上对不

同类型的信息进行编码。标题中的行的长度
与专题文章的文本不同。段落中字体基准线
之间的间距是带引号行间距的一半。通过这
种决策，比例网格支持了页面元素之间的层
级结构，首先将注意力转移到最重要的元素
上，同时保持它们与同一页面上其他元素和
谐相处的能力（图3.41）。

图3.41
《居住杂志》（Dwell Magazine），2008
设计：ETC（万能字体公司）
设计师：布兰登·卡拉汉（Brendan Callahan），
苏珊娜·拉加萨（Suzanna LaGasa），瑞恩·杰拉
尔德·尼尔森（Ryan Gerald Nelson）

当代杂志的版式是建立在网格基础之上的，它控制着排版字体与页面图像的大小和位置。《居住杂志》每一页传达的内容都不同，但通过循环的比例关系和排版字体保持视觉的持续性。

字体设计的特点也有赖于比例关系。字体的常规版本有小写字母（x字高）到大写字母以及笔画到字谷空间的特殊关系。这些关系把一种字体与另一种字体区别开来。Helvetica（赫维提卡体）看起来比相同磅值的Garamond（加拉蒙体）大，因为与Garamond相比，它的小写字母在比例上比Garamond的大写字母更大（图3.42）。字体家族中的变体也提供不同的比例版本。比如，压缩与扩展的变体，挑战字谷空间（字形笔画包围的开放空间）的尺寸，以改变字形的所有宽度而没有改变字体的高度。这些变体是经过精心计算的，目的是让设计师在不同字体特点之间获得可识别的对比，但是要保持字母表中26个字母的比例逻辑。

扭曲这些关系对于解读有影响。允许设计师扩展字体或者操控

Helvetica Garamond

与大写字母高度相关的大x-高度（从基线到平均线）会影响对文本密度和最佳阅读所需行间距的感知。

在相同磅值与间距下，由于x高度与大写字母的比例关系，Garamond字体和密度都显得更小。它需要的行间距比Helvetica字体小。

图3.42
字体比例

在字体设计中，比例关系决定了它放置在文本框中的视觉属性和易读性。

图3.43
比例图表

这两个柱状图从数学上看是精确的对等物，但它们创造了迥异的增长百分比。左边的图表是从0～100%获得了收益，而右边图表则以50%作为起点。由于这些比例差异，尽管两个图表的总体规模相似，但在右边的图表中，收益看起来更为显著。

照片比例方面的软件功能改变了字体设计师的审美意图以及原始图像的准确性。它们重构了部分到整体的关系，与原始设计不成比例。

　　比例失真也会误导人。据报道在20世纪50年代，拥有一辆大型汽车一度是地位的显示。汽车制造商在车门上制造椭圆形钥匙孔而不是圆形，这样做可以使摄影镜头随意地拉伸汽车的长度。结果看到的钥匙孔就是圆形的，消费者并不知道照片"增加了"汽车的实际长度。同样，股东们通过一些年

度报告决定购买特定公司的股票，使用的金融柱状图以50%开始而不是0%。通过这种方式，他们以有利公司的方式夸大了百分比或金额之间的差异。图3.43中的两个图表中每一条与另一个之间的关系都是准确的，但它们对公司增加利润的能力产生了截然不同的印象。

　　对元素之间比例关系的敏感性是专业设计工作与业余工作不同的特性之一。当元素对比例逻辑做出响应时，它们在页面或屏幕上彼此相处融洽。

邻近

格式塔邻近（proximity）原则指出互相接近的事物或元素，即使它们在其他方面并不相似，似乎也会形成群组。如果元素重叠或者接触，我们假设它们共享一些共同的东西，或者具有某些概念上的相似性。如果一个元素包含另一个元素，我们将其解读为从属或层次关系。

构图从来都不是中性的。我们将意义赋予视觉领域内对象的顺序或者位置，即使它们是抽象的并缺乏文字内容。我们可能会阅读在空间上彼此接近或者彼此之间共享共同距离的元素，将其作为组或星座，并与页面上其他元素分离（图3.44）。通过这种方式，我们假定了一些关系对于我们理解信息很重

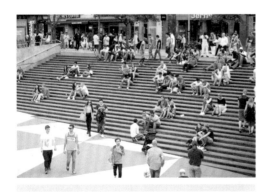

图3.44
邻近

坐在这栋建筑物台阶上人们之间的距离暗示着人际关系的强度。熟悉决定了社交亲密度；与陌生人保持一定的距离，而朋友和家人经常进入私人空间。

要。萨斯曼（Sussman）/普雷扎（Prejza）为非洲散居者博物馆设计的标志使用了邻近性，表示通过奴隶制从非洲散布的人（图3.45）。设计师阿尔伯特·米勒（Abbott Miller）的蜂巢标志模仿了蜜蜂的邻近行为。

邻近原则在字体构图中尤为重要，因为它可以决定或者破坏传统的文本阅读顺序。我们期望那些属于同一思想的字彼此接近。当字在构图中与其他文本进行物理分隔时，

图3.45
非洲散居者博物馆标志，2005
萨斯曼/普雷扎

非洲散居者博物馆图形标识使用了视觉邻近，表示人们从非洲迁移到世界各地的社区。

swarm

图3.46
蜂巢标志图像，由阿尔伯特·米勒提供，五角星布艺工作室
展览标志和宾夕法尼亚费城博物馆（2005）

这个标志是自为一体的，这个词看起来就像它的意思。创建字体的微小图形距离是与蜂巢中昆虫之间的亲密程度一致的。

它会吸引我们的注意力，提供重点，或者将其主题与信息中的其他内容区分开来。

邻近在表现元素之间关系的相对强度时同样重要。我们感觉到自己与家庭成员之间的距离比一般熟人和陌生人之间的距离小得多。网状图表使用空间来表示节点之间关系的强度（图3.47）。现代艺术博物馆"创造

抽象"网站，把从1901到1925年之间部分先锋派艺术家和设计师，依据他们的个人关系和相同的哲学观联合成一个网。

因此，事物之间的空间是有意义的。它定义并吸引我们关注高于元素本身意义的关系。我们在空间模式中看到了意义，并据此做出向何处看的判断。

图3.47
"创造抽象（Inventing Abstraction）"网站
现代艺术博物馆图像：2012-2013年现代艺术博物馆的展览网站
创造抽象，1910-1925，由"第二故事"（Second Story）设计
图像：艺术家网络图（Artist Network Diagram）。这张图是展览策展人和设计团队与保罗·英格拉姆（Paul Ingram）、哥伦比亚商务学校的教授克拉维斯（Kravis）、博士研究生米塔里·班纳吉（Mitali Banerjee）的合作。纽约现代艺术博物馆的贡献者是阿莱格拉·伯纳特（Allegra Burnette）、玛莎·奇伦诺娃（Masha Chlenova）、尹英格丽·周（Hsien-yin Ingrid Chou）、利亚·迪克曼（Leah Dickerman）、萨宾·多克（Sabine Dowek）、嘉斯铭·赫尔姆（Jasmine Helm）、妮娜·莱热（Nina Leger）、乔迪·罗伯茨（Jodi Roberts）与凯瑟琳·惠勒（Catherine Wheeler）。纽约现代艺术博物馆2016年版权

纽约现代艺术博物馆"创造抽象"网站，识别了现代艺术家和设计师之间的联系。网站节点之间的距离告诉用户任何两个人之间关系的强度。

焦点

焦点（focus）是有选择地集中注意力在视觉环境的某一方面或者中心点，而忽视其他方面的过程。我们的眼睛是通过挤压或者拉伸晶状体来聚焦的。我们的身体从一出生就具有深度感知的能力，但是随着时间的推移，解读深度相关信息的能力也会发生变化。

仔细看看任何纱门（图3.48）。你能够透过网格线看到外面，或者你能近距离地查看网眼，场景之外的事物变得不那么清晰了。假设一只蜘蛛正在路过纱网。你把注意力放在蜘蛛上，它背后的纱网就模糊了——它就失去了清晰度和细节。这种对视觉领域中物体的瞬间空间进行分析，（感知）近与远，是本能且几乎是下意识地快速发生的。焦点的改变伴随着两

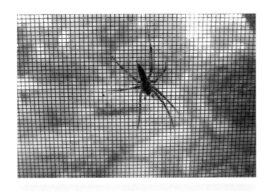

图3.48
焦点

焦点是兴趣的中心。观众可以或者关注蜘蛛或者纱网，但不能同时关注两者。摄影中的景深是聚焦的最近和最远物体之间的距离。

种重要的功能：它是人们将自己定位在空间的一种方式，并且它积极地缩小或者选择一般视觉领域中最重要的元素。在设计中，焦点既指图像的属性（有清晰定义边界的区域），也指观众对内容的特定视域的选择。

眼睛就像变焦镜头，能够快速改变焦距。焦点有助于我们从背景中辨别人物。人眼也是立体的，我们通过两个镜头同时捕捉两种图像，并且我们所"看"的是这两个图像的集合。我们的空间意识来自众多瞥视，包括各种角度和视点。它是不间断的双镜头，通过一个场景探究到更多的视图和信息，将我们对现实的感知与摄影的惯例区分开。

照相机的功能与人眼不同。一张摄影图像产生于单透镜，从一个单一视角对特殊细节水平进行校准。它可以或近或远地聚焦，但是在同一时间不同距离所展示的细节并不相同。当我们通过眼睛体验这个世界时，就像从许多不同的视角看不断变化的图像一样，我们从远处探测细节的能力（如果我们有20/20的视力）与物体大小和环境干扰相比，和焦点关系不大。在一个晴朗的日子里，我们对于落基山脉轮廓线的感知是敏锐的，即使我们看不到单独的树木和岩石。

电影制片人利用焦距来突出物体、人物和他们的情感，以及推动发展叙事的重要行动。我们期待着一个尚未到来的行动。镜头聚焦在将会响起的电话上、将会被服用的毒药上、将要转动的门把手上。在摄影和电影中，焦点所对准的内容和没有对准的内容之间的关系被称

为"景深"。它大致告诉我们观众在全部设置中所在的位置。我们是否靠近焦点或者从一定距离观察所有事情？我们是现场的参与者还是一个从远处捕捉事情的旁观者？在动态媒体中，当事物在屏幕Z轴产生前移或后退的错觉时，它们可能会进入或超出焦距。在这一情况下，焦点是视觉的，但是它也告诉我们在特殊时刻，我们要关注图像中什么内容以及在解读信息时什么是重要的（图3.49）。

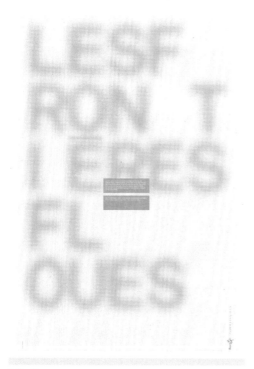

图3.49
模糊的边界（Les Frontières Floues），2007
盗梦侦探（Paprika）

这个展览海报使用了景深，指的是艺术与设计之间没那么明显的区别。

摄影师、电影制片人以及插画师们都在决定景深，哪些区域是清晰的哪些是不清晰的，但是并非所有的交流都涉及单个场景，我们需要通过一个视角来满足不同的需求。在同一版式中同时呈现的视图克服了印刷媒体的缩放限制。很像在纱窗上的蜘蛛，当看更大的插图时，一张插图所提供的细节并不明显。同时，插图允许我们在更宽广的语境中放置细节视图。插图还可以更好地满足行人的需求，而司机发现更开阔的视野更有用（图3.50）。我们对于其他类型内容的理解受益于不止一个观点。为了理解人体血液循环系统，我们可能需要看看心脏解剖，还要了解它在人体所处的位置以及它与其他器官的关系。同一构图中多元视图的来回转换揭示了在单个视图中不那么明显的联系。

在交互媒体中，用户在视图之间进行缩放。我们选择最适合的空间观点以缩小注意力的焦点。例如，我们能在谷歌地图中通过卫星图像定位目的地。但是，如果我们从来没有到过这个地方，放大街景地图可以帮助我们找到这个位置，同时也展示了建筑物的

图3.50
地图示意图代表了另一种焦点。插图不是对信息的物理锐化，而是将重点放在更近距离和更详细的信息上。

外观。《大众科学》中交互信息图形的图录树显示随着时间的推移，计算处理速度加快（图3.51）。可视化使得用户在相同数据的两个视图之间切换，并且根据不同的技术设置对数据进行过滤。线性视图随着时间有所发展，但是散点图使用邻近来说明重叠设置和加速处理速度的发展。

因此，焦点并不仅仅是图像光学属性，而是我们自身概念的转变，把我们放置在关注主题的另一种空间关系中。我们的注意力会随着解读任务的要求放大或缩小视觉内容。

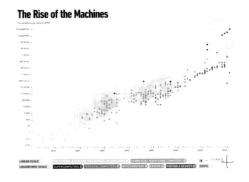

图3.51
上升的机器（The Rise of the Machines），《**大众科学**（Popular Science）》，2011
设计：图录树（Catalogtree）
实现：系统学（Systemantics）
调查：里奇·金（Ritchie King）

图录树的设计显示了从最早发明机器计算到今天的便携式数字设备计算处理速度的提高。用户可以关注线性或者对数刻度上的信息，可在两个视图之间切换。成本反映在大气泡中。

图层

从字面上和隐喻上讲，图层（layering）创造二维画面的深度错觉。重叠的形式、透明的错觉、元素的大小以及画面位置创造了图层感知。在动态媒体中，事物可以被时间分层。元素能够沿着虚构的Z轴在前景和背景中移动，进入或超越时间。

虽然信息通常采用二维形式，设计师用图层创造深度的错觉。在图片空间的深度错觉中，事物所在的位置传达出它们的重要性，并表现出与位置相关的意义。设计师奇普·基德（Chip Kidd）为《1Q84》这本书的封面设计了一层半透明面纱笼罩在一名女性脸上（图3.52）。作者村上春树（Haruki Murakami）讲述了一位年轻女性进入一个非真实、虚构世界的故事。基德的设计将这一

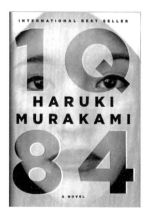

图3.52
1Q84书封面，2011
奇普·基德

基德为村上春树的小说设计了一位女性进入交替现实的故事，同时存在两个平面，使用图层来描述叙事。文本是打印在半透明的牛皮纸书套上的，而这位女性的脸则是打印在书籍的硬封面上的。

主题诠释为一个硬皮书上被半透明牛皮书套覆盖的女性形象，她的脸呈现在白色的平行存在中。在硬皮封面上的排版标题从白色字体转换为封皮套上露出的女性脸部。图层的幻象既是物质的也是隐喻的。

我们认为那些离我们最近的事物比远处的事物更重要、更近或者更具攻击性。它们需要我们注意。那些看起来像透明覆盖层的东西是难以捉摸的、缥缈的或者短暂的。这些意义都来自我们身体和文化的体验。对于我们大多数人来说，过去是"在我们身后"，未来是"在我们面前"。但是在其他文化中，过去是我们能够看到的——我们所知道的和我们面前的——然而未来还没有看到。从这个意义上说，图层错觉是具体化的概念，它与我们所在空间中的自身物理位置有很大关系；我们对这些位置赋予了文化意义（图3.53）。

图层可以覆盖其他空间线索。例如，我们通常认为较小的物体在空间上比大的物体距离我们更远些。例如，以不同的磅值表达几个不同的单词，它们能够仅基于大小就被我们感知或近或远。不存在任何其他线索——例如重叠、焦点或者颜色——我们根据字母的大小以及在垂直空间中的位置来判断距离。但是，通过把一个单词叠加在另一个单词之上，最小的字体向前移，覆盖其他位置线索（图3.54）。

设计软件的开发，比如Adobe Photoshop和Illustrator，使元素分层比过去的照相制版工艺过程更简单。在设计软件之前，图像

图3.53
25 Jahre Freunde Guter Musik 海报（经典音乐之友25周年纪念），2008
©赛恩·柏林（Cyan Berlin）

塞恩设计的海报利用透明度将许多日常家居电气用具进行分层。颜色在物品和排版元素之间建立了一个视觉层级，加深了空间的错觉，使构图不成为一个整体模式。

图3.54
图层

这两个构图在相同的颜色和大小中包含了完全相同的元素。
左边的构图因为没有元素重叠,空间显得平整。右边的构图
把一些元素前推,即使颜色或大小显示它们很可能在远处。

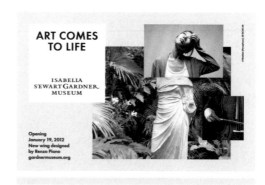

图3.55
伊莎贝拉·斯图尔特·加纳得博物馆活动
2×4

该活动由2×4设计公司使用图层把当代观众与博物馆收藏的
艺术品进行整合,表达了"艺术走向生活"的主题。

在暗房中分层,通过夹层底片、套印(一种
墨水在另一种墨水之上),或者翻转图像与
另一个重印。 这些过程很复杂,常常令人
难以置信。自从20世纪90年代以来,作品的
空间复杂性在很大程度上应归功于技术的分
层能力。这与20世纪中期的图像处理方法对
比鲜明,后者经常使用平面几何形状或能够
很容易显示轮廓的简单重叠元素。

设计公司2×4使用了图层,在伊莎贝
拉·斯图尔特·加纳得博物馆(Isabella
Stewart Gardner Museum)的藏品与当代观
众之间创造令人惊奇的结合,诠释了"艺
术走向生活"(Art Comes to Life)的主题
(图3.55)。在这个例子中,注意力被吸引到
一个"并不完美"的组合,在表面上看,似

乎是一个完全的整体。这不仅仅是试图在海
报的二维空间增加深度错觉,而是一个通过
整合离散形式来有意识地建构体验。图层成
功地瓦解了时间和空间——这是过去的艺术
与现在的博物馆观众。

因此,图层可以为我们提供隐含的元素
层级,以供我们关注。深度错觉中"上升到
堆顶"的元素,或者宣称它们在时间上先于
其他(比如,在互动媒体中),通常要求我
们首先处理它们。分层也能够建立关联,
"第三种意义"起因于一个与单个元素截然
不同的图像的集合。从这个意义上说,图层
要求我们从视觉上处理构图结构,以达到不
同层次的意义。

对称/不对称

对称（symmetry）是平面两对边的大小、形状和排列的对应关系。相反地，不对称（asymmetry）是平面两对边缺乏对应关系。

图3.56
对称

对人类美的感知有高度的两边对称性。

对称和不对称描述元素在一个二维视觉领域中的空间安排。大概对最一般的对称理解是两边或反射对称。如果你折一张纸，创造出一个轴，你就有了两边对称（图3.56）。这种安排对人们有强烈的吸引力，部分因为人体和那些器官是两边对称。事实已经表明人们认为"最美丽"的人是面部高度对称的人。

其他形式包括平移对称（每次在某一方向移动同样距离的连续线条或事物）；转动对称（当转动时从任何角度看都是相同的事物）和螺旋对称（就像弹簧和钻头所示）（图3.57）。这些类型的对称是比较复杂和不易辨认的，但是它们能够以达到类似平衡感的方式排列构图。

对称/不对称并非仅仅是一个视觉概念。它存在于数学、物理、音乐、修辞、政治和社会行为中。我们可以把互惠和馈赠礼物看作对称的形式。许多音乐作品使用反射对称，甚至两个人之间的对话也可以被认为是对称（当每个人都有一个完整和轮流的顺序）或不对称（当一个发言者占主导地位）。因为我们在人类经验的各种范围之内理解这些关系，所以通过这种空间安排可以将内容

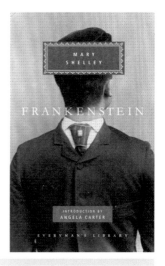

图3.57左
平移的、转动的和螺旋的对称

平移对称持续地将形状与前一行以位置相同的方向和距离移动。转动对称从任何角度看都一样。螺旋对称围绕中心轴转动。

图3.58右
《科学怪人》（Frankenstein）封面，2009
每个人的图书馆（Everyman's Library）
芭芭拉・德・王尔德（Barbara de Wilde）

王尔德为玛丽・雪莉《科学怪人》的封面使用衣着对称来建立排印的视觉逻辑。头部的位置令人吃惊，并传达出书的内容。

图3.59

非形式平衡的构图在中心轴两边的"视觉重量"是相同的，但是在颜色、形状或元素大小上不同。不对称安排比对称构图更具典型的视觉生动性。

与形式联系起来（图3.58）。

对称构图趋于静态。隐含的轴线充当支点，将元素锚定在稳定、平衡位置上，并且它是如此牢靠，以至于经常比构图中任何单个元素受到更多的关注。

不对称是对称的缺失。当有效使用时，它能够传达动态、力量和情感的品质，因为元素在其排列中暗示了一些不稳定性。"非形式平衡"在不对称构图元素中被感知平衡；一些元素的特点和位置弥补了其他元素的大小、重量或者动作（图3.59）。当设计良好时，非形式平衡克服了在同一构图中相异元素产生混乱的趋势。随意构图中的元素不注意中心轴；唯一的平面是一个被页面边缘所定义的单个连续平面。它们暗示每个元素的行为（或者位置）根据其自身的逻辑进行操作，而不考虑任何组织原则。不对称和非形式平衡，尤其暗示一种决定元素位置的力（如对均衡的需要）。当一个元素对这种力量没有反应，而其他有所反应时，它就会脱颖而出，并吸引我们的注意力。

为了追求更现代和减少对过去经典构图策略的依赖，20世纪的设计师采用了不对称构图。设计师扬·齐肖尔德（Jan Tschichold），在其

图3.60

《新字体》简介（Prospectus for Die Neue Typographie），1928

扬·齐肖尔德（1902—1974）

齐肖尔德在他的《新字体》简介中阐明了现代主义者对不对称构图的偏爱。齐肖尔德写道，"不对称的活泼是我们自身的运动及现代生活的表达"（68页，英文翻译）

创意著作《不对称字体与新字体》（Asymmetrical Typography and The New Typography）中辩称"不对称生命也是对我们自己的运动和现代生活的表达；一般来讲，当不对称运动在字体印刷中取代了对称静止时，它是生命形式变化的象征。"（齐肖尔德在麦克莱恩（McLean，1995）（图3.60）；这一观点在欧洲现代设计的中期变得很流行，在那个时代的海报和出版物中很明显。

闭合

格式塔闭合（closure）原则描写了我们有将不完整形式看做完整形式的能力。我们的大脑会对熟悉的形状做出反应，并且填补缺失的信息。

在一个漆黑的夜晚，当仰望星空时，我们或许会注意到一道明亮的弧线。我们从远古故事和歌曲中得知这是新月，或者月牙（图3.61）。我们看到月亮的部分轮廓线，但是我们把那一根轮廓线解读为整个球体的代表。这是因为我们观察月亮的经验告诉我们，那儿有一个更大的形状，即使它绝大部分不可见。这也是因为我们倾向于认为几何形状是完整的，即使当部分缺失时。闭合是一种感知过程，无论有意还是无意，通过这个过程，我们为只部分存在的熟悉或规则形状填充丢失的信息（图3.62）。

闭合原理经常在不稳定的图形-背景关系中运行。阿明·霍夫曼（Armin Hofmann）的海报"经典形式"依赖于我们对完整字母形式的认知，以便阅读主要信息（本例中为德语）。同时，正面形式和负面形式来回转

图3.61

感知月亮是一个完整的球形，而不考虑某些周期中的部分可见性，这就是格式塔闭合原理的一个例子。

图3.62

格式塔闭合原则表明，当呈现的零碎刺激形成一个近乎完整的图像时，大脑有意忽视缺失的部分，并将图形感知为整体。

换，引起人们对黑色矩形的额外关注，完全由设计师打断字母的方式形成（图3.63）。闭合允许我们看这些添加在字母形式上的几何形状，以及图形-背景在平面图中前后移动它们。

闭合对于许多标志设计而言很重要。它允许开放形式成功地与各种表面进行整合，例如，建筑物外观的图案或者波纹包装的脊线就是，而无需增加可能在小尺寸上过于复杂的背景形状，或者与主题自身类似形状相冲突的背景。在某些情况下，形式的不完整被视为强调。在另一些情况下，它通过消除特征来增强对象的表达性（图3.64）。

理解头脑完整图形的能力，使设计师在如何表现主题方面有了灵活性。如果形状简单或者对象熟悉，那么设计师能够任意对待其表现，删除不必要的细节。它还允许设计师操纵部分到整体的关系，用简化或抽象的部分代替，并且让观众完成图形。

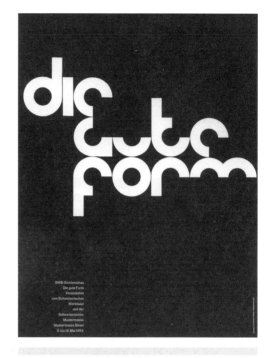

图3.63
Die Gute形式（经典形式），1954
阿米·霍夫曼（Armin Hofmann）

霍夫曼为瑞士工业博览会设计的海报通过字母形式的不完整，把人们的注意力吸引到形式概念上，观众在心中完成字形。

图3.64
Range设计与建筑　图形身份　渴望
设计师：约翰·波波耶夫斯基（John Pobojewski）
创意顾问：里克·瓦力钦迪（Rick Valicenti）

设计师小心地删除了商标一些字母的部分。每个字符的笔画定义保持不变，整体效果之一是"造字"，与公司活动一致。

连续性

连续性（continuity）是对跨越时间与空间的视觉相似性的感知。它意味着在元素、风格特征或者包含多种成份的构图结构应用上的重复和一致性。

设想下你正在看一部电影，场景动作从一个摄影角度转到另一个角度。你注意到当角度转变时，电影中的主角穿着另一件衬衫，窗外的天空暗示了一天中非常不同的时刻，或者桌上有一个之前不存在的新物体。这些是电影中视觉持续性的间断，恰恰是它们吸引了注意力，因为它们出乎意料，并且与场景一开始的观看体验不一致。它们打断了叙事并且把你带出电影体验。

另一方面，如果故事向前发展，我们能够忍受持续性的中断。电影剪辑师将不同时间和角度的场景镜头拼合在一起，来表现冲击力。电影动作恰到好处地转变（跳跃剪辑）加剧了这一戏剧性事件。尽管这是一个观点或内容的改变，但它很少打断观看体验的连续性，也很少中断我们对故事的理解。

因此，设计一系列有顺序的图像和/或文本，需要在阅读或观看体验中保持一些特征，并在连续的情况下使用中断来表达目的或引起注意。在多页文档的设计中，例如，书和杂志，排版和图形系统决定的设计师如何对待重复出现的元素。不管内容如何，页码（页面数字）、列宽以及图片说明到图片的关系可能在

传播上是一致的。即使元素发生变化，网格仍然保持着比例关系。这种方法使读者能够将注意力集中在文章特有的信息上，通过"习惯"来解读重复的元素。每一种传播的具体内容可能有所不同，但重复的视觉特征将出版物作为一个单独体验结合起来。

设计师通过其他视觉策略加强连续性。例如，逐渐加大事物规模，或者增加版式的趣味性能够建立下一次传播中处理元素的预见性和预期性。读者注意到这一渐变的中断，并将其解读为对全部叙事而言都是意义重大的。图像之间的视觉相似性（例如，色彩、形状、焦点或者重复内容）可以回忆起早期出版物的版式，因此联系了时空中被分散的其他内容。

ETC（Everything Type Company, 万能字体公司）对《SPIN》杂志的再设计是通过"主题和变化"建立连续性的一个例子（图3.65）。重复的视觉元素是熟悉的，只是对整个出版物稍微进行了重新解释。大的开放矩形在后期传播中以同样的颜色在更小的范围内重复。设计师将早期传播中的重叠照片重新解读为后期版式中的重叠色块。标题字体方块区域的对齐与文章的偏移方式相同，就像图片蔓延到开放字框的边界一样。居中的引文回应了居中的大字标题，而其余的文本被调整到合适的状态。

网站用户不但在行动中，也在视觉形式中寻找持续性。例如，设计师马修·彼得森（Matthew Peterson）的网站（http://textimage.org），在内容目录上连续使用垂直滚动来制造变化，以更深入地用水平滚动来探索个人项目

和论文（图3.66）。支撑图表"隐藏"在示例后面，像抽屉一样打开。尽管图像不断变化，但

与网站的交互就像是在一个巨大的信息环境中持续移动，用户通过为特定类型的信息保留的

图3.65
《SPIN》杂志，2012
设计：ETC
SPIN创意指导：
德温·派茨维特
（Devin Pedzwater）

ETC对《SPIN》杂志的再设计通过对主题使用和处理重复元素变化来保持连续性。边框、重叠的照片、颜色以及普通的字体排版处理将一套多样的图像和文章结合在一起。设计使用了足够多的创新，使杂志在不牺牲统一性的前提下变得有趣。

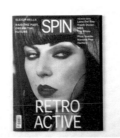

图3.66
研究网站，2016
马修·彼得森

大学教授彼得森在他的网站研究中通过一致的导航运动词汇取得了连续性，尽管内容元素非常多样化。读者通过垂直滚动进行专题序列移动，每个专题前都有一个解释图表，而水平运动则深入到文章的文本细节中。其结果是，在信息环境中进行持续运动，而不是在连续的屏幕之间切换。

第3章/引起注意

重复行为访问各个部分。这与网站交互相反，它只通过菜单或主页可点击部分更改内容，也就是说，其中一个屏幕消失了，取而代之的是与之前看起来完全不同的另一个屏幕。

因此，连续性不仅是一种将视觉上的相似性从一个页面或一个屏幕保持到另一页或一屏的策略，同时也是一种以惊喜和愉悦的方式重新解释形式的方法。设计师的任务是开发一种形式的词汇表，它使用不同组合中的重复元素来表达不同的变化。

系列与序列

"系列"（series）是共享一些共同点的图像或元素的集合。将它们结合在一起的内容或特质（以及将它们与其他元素或图像相区别）并不表示特定的顺序。另一方面，序列（sequences）展示了相关元素或图像的特定顺序。连续的顺序被一些组织原则提出，比如数字、时间、大小等级、原因/效果关系，或者故事中用于实现目标的插曲。

系列和序列有赖于重复和差异；有些元素必须参考最初的或前面的图像，以便图像之间的连接是清晰的。但是，图像之间必须有区别，或者不会出现比单个图像集合内容更大的意义（图3.67）。

使用系列图像是一种常见策略，可以在时间和空间上建立连续性和吸引注意力。因为系列在图像之间并没有特定顺序，所以视觉特征必须在形式上或概念上把它们结合在一起。在斯德哥尔摩设计实验室为威尼斯国际艺术双年展设计的身份识别系统中，参与国的国旗元素形成一种视觉语言，应用于该系统的出版物和其他组件。系列策略通过应用程序保持视觉的持续性；然而，每个组件都是不同的，不需要按照特定的顺序查看。这一聪明的方法在不优先考虑任何单个国家的情况下尊重了国家的身份（图3.68）。

艾玛·莫顿（Emma Morton）为银十字玩具（Silver Cross Toys）设计的一系列包装，根据产品的不同，必然会有不同的尺寸和形状。作为一个系列，它们可以通过孩子们玩耍中使用废弃盒子的照片来辨认。干净的白色背景强调了孩子们在改造盒子时的活动。当这些包装在货架上一字排开时，它们会创造一个富有想象力的超级游戏，但不需要特定的顺序。这种品质在包装上很重要。客户需要在产品线上识别不同的物品，但是店员的堆放和上架则是不可预知的（图3.69）。

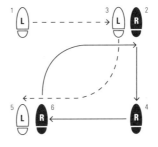

图3.67
系列与序列

系列中的成员共享一些共同点，但是对于它们的安排并没有暗含的顺序。序列不仅包括具有相同特征的成员，而且它们的形式还表明了它们的排列顺序（从大到小，从简单到复杂等）。

图3.68
威尼斯双年展目录
封面和分解国旗
斯德哥尔摩设计
实验室

斯德哥尔摩设计实验室将展览主题"造词"转化为一系列图像组件。正像参与国的国旗组成了一系列没有隐含秩序或等级的系列成员一样，身份系统的视觉语言也是如此。

图3.69
"小孩子，大箱子"（Small Kids，Big Boxes）
银十字玩具包装，2015
艾玛·莫顿为了爱
摄影：本·韦德伯恩（Ben Wedderburn）

在她的儿童产品包装设计中，莫顿想起了玩耍
箱子的乐趣。包装通过可视化语言明确地将产
品标识为文本和系列中的一个。当排列在商店
货架上没有特别的顺序时，这些箱子表达了孩
子们在特定结构场景中玩耍的乐趣。

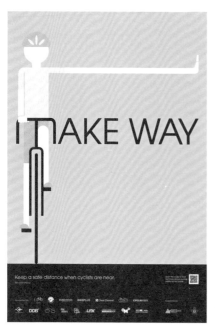

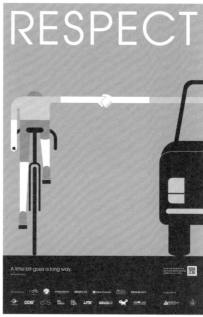

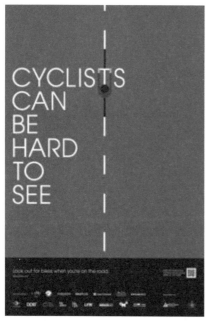

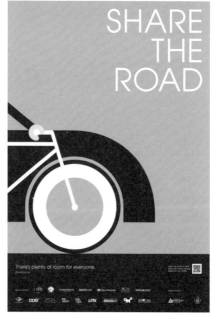

图3.70
让路/尊重/自行车手/共享道路（MAKE WAY/RESPECT/CYCLISTS/SHARE THE ROAD），2012
道路安全运动
新加坡道路安全协会新加坡
DDB与自行车艺术100（100 copies Bicycle Art）
设计师：托马斯·杨（Thomas Yang）

这个安全运动的海报系列使用了常见的视觉语言及与下一个海报对齐的海报底部重复带，而无关乎顺序。

序列中的成员位置彼此依赖；它们的排序很重要（图3.71）。序列解释过程，随着时间的推移显示事物的演进或者结构，说明因果关系并讲述故事（图3.72）。在20世纪60年代，沿着美国高速公路行驶的司机看到一些周期性的和多少令人困惑的路边广告牌，比如，标语"你将会爱你的妻子/你将会爱你的爪子/你将甚至爱/你的丈母娘/如果你使用/缅甸剃须"。没有哪个广告牌能像司机长途旅行时形成的押韵序列一样有影响。重复，和信息的相继完成一样，它们一起工作来保持司机的注意力。

书籍设计是自然连续的，一页页的体验进一步增进了内容的交流（图3.73）。在冠以"地震与余震"名称的目录中，加利福尼亚州设计师乔恩·修达（Jon Sueda）与雅思敏·汗（Yasmin Khan）创作了紧随地震事件展开的版式结构。这种传播以一系列愈加疯狂的版式建构，然后随着余震的间歇性发生而减弱。与系列不同的是，序列传达的信息不只是图像的集合。图像的排序是有意义的，并不仅仅依靠单个图像的内容，还取决于它们在整个序列中的位置。

有效时间设定了听众注意力持续时间的上限。广告活动通常会在数周和数月来引起观众的兴趣或者理解。系列活动使用冗余来再次反复强调相同的信息。个别广告可能使用稍微不同的特征或视觉风格，但是一定有足够的相似性来提醒观众重复一致信息。其他的活动是叙事的并且构造了一个故事，一次一章。在任何情况下，如果信息之间的间隔时间过长，观众就不会把它们看作一个系列或序列。

图3.71
桌面书脊图腾（Desktop spine totems），2016
©保罗·加伯特公司（Paul Garbett）

这些杂志有趣的是，当它们以出版的顺序保持直线排列时，书脊就组合形成了一张脸。

图3.72
缅甸剃须（Burma Shave）路路标
摄影：肯·科勒（Ken Kohler）

1926年，剃须膏广告招牌出现在美国街头，直到1963年，一直是公司广告活动的主要内容。这些标语描写了一个完整的、常常是押韵的句子，当司机沿着公路行驶时，这些句子依次组合。

图3.73
"地震和余震：来自加州艺术设计学院设计项目的海报 1986—2004"
设计师：乔恩·修达与雅思敏·汗
编　辑：Jérome Saint-Loubert Bié

该出版物的传播序列遵循了地震的模式，从安静到混乱，随后是少量的余震。通过这种方式，设计与文本叙事保持一致。

模式

　　模式（pattern）是以规则间隔（称为"周期性"）重复的对象、元素或事件的循环装置。模式同时存在于空间与时间，并且通常基于可以描述为数学公式的关系。

　　从视觉上看，我们随着时间（比如，闪烁的灯光）或者通过空间（就像在棋盘上交替的方形）去体验模式。模式可能简单且易于识别，也可能像在许多数学序列中的情况一样，既深奥又相当复杂。我们在自然界中发现了模式（图3.74），并且好像是寻找模式的动物，即使缺失明显重复的绝对周期性。

　　虽然数学模式遵循精确的规则，但我们接受视觉模式的更多变化，尽管有细微的变化，我们仍然认识到元素之间形成形式的重复方法。De Designpolitie的图像版权制度，一项处理侵犯艺术家版权的服务，揭示了现

图3.74
遍及自然界的模式

代"模式"使用的一个核心悖论。模式不仅反映了基于规则的重复，而且是我们感知一个个元素的逻辑整体。在应用程序中，图像版权制度略有不同，但它们的构图原则似乎是一致的（图3.75）。

　　荷兰设计师哈曼·林伯格（Harmen Liemburg）创作了非常大的彩色丝网海报，包括他在旅行中收集的符号和标志（图3.76）。就像之前的例子，这些复杂的设计具有底层结构逻辑，允许不同的形式作为重复的模式出现。我们不仅感知所有的版式就像模式，而且我们在大的构图之内发现了许多小的重复模式。第二层面的模式抓住了我们的注意力，邀请我们对形式细节进行"二次阅读"。

　　艾迪·奥帕拉（Eddie Opara）设计的身份验证平台也显示了由相同元素组成的图标的细微变化。当排列为一行时，尽管它们各不相同，但它们看起来像一个模式（图3.77）。要读作一种模式，十分重要的是每个图标占据相似的空间，并在黑白分布规律大致相同中出现。会议布置中的同一性延续了模式在其他设计应用程序中的理念。

　　字体设计依赖于模式。字母表中的26个字母是由重复的形式组成的（笔画、字谷空间、字母上半出头部分、字母下半出头部分、角度等）。字体设计的普遍目标是创建这些元素在视力上的平均分布，这样没有单个字母比其他字母更引人注目。这些版式元素的模式决定了文本块中的结构和价值。

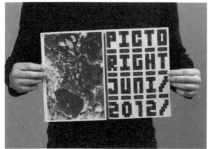

图3.75
图像版权
（Pictoright），
2008-2016
**概念与设计：De
Designpolitie**

图像版权这一机
构为艺术家处
理侵权问题。De
Designpolitie 图像
身份的解决办法是
重复略有变化的
模式，这是对艺术
家作品复制的视觉
参考。

图3.76
欧若拉（Aurora），
2011
垃圾（Garbage
In），2011
**哈曼·林伯格
（Harmen
Liemburg）**

林伯格在他的巨
型丝印海报上拼
贴了收集于他
旅行时的蜉蝣图
像。他的作品包
括作为复杂元素
排列组织结构的
重复模式。

图3.77
身份验证峰会平台，2013
五角星公司（Pentagram）
合作者与设计师：艾迪·奥普拉
联合合作者与设计师：肯·迪根（Ken Deegan）
设计师：佩德罗·门德斯（Pedro Mendes）

五角星公司的奥普拉设计的品牌平台组织，致力于增加被忽视的团体的创业精神和技术参与。MuirMcNeil设计的ThreeSix II字体显示了技术，是奥普拉为组织峰会所开发的一套图标的基础。相似的单位在一起使用时会被重组以形成一个持续的模式。

文本中的模式不仅通过字形设计中重复的元素创建，而且还通过元素之间重复的空间间隔。当设计字体时，有关磅值、行距、列宽的决策目标通常是要创造一个均匀分布的黑色元素和白色空间。然而，当字体被调整在太窄的一列，单词之间距离经常是不均匀的，因为计算机程序有意调和每一行字体中字符数的差异。这些"隔空白道"中断了文本中黑白相间分布的规则模式，任意地吸引了不必要的注意，从而减慢了阅读速度（图3.78）。

为了抗议现代主义者对高度精致的排版形式的偏爱，20世纪后期的设计师为了表达这一目的，使用了字母间距的不规则性，并经常参阅数字时代之前的技术和手工制品。这些不可预知的空间令人联想到在凸版印刷中出现的空间问题。在金属字体中，字距在一定的字母组合中不能够被掌控。当数字技术克服了这一局限，从视觉上用日益完美的水平来调整字距时，设计师选择了在规则的排版模式中引入夸张的中断（图3.79）。这

些模式中不规则的中断通过参阅独一无二的古老的手工技术特质，让人注意到设计师的存在。

因此，模式不仅仅是装饰。它确定了构图元素之间的形式相似性和差异，确定阅读量，并把注意力吸引到那些代表了规则模式中的中断元素。

图3.78
隔空白道（White rivers）

当列宽太窄时，对齐的类型（列的两端对齐）经常创造被称为"隔空白道"的不均匀空间。

字体的设计使设置文本产生均匀的灰色。当把样式设置为列宽太窄并对齐时，则行中缺乏分配给比其他行字符空间少的足够单词。结构就是单词与单词之间的距离明显不同，破坏了文本模式与阅读节奏的均匀度。

字体的设计使设置文本产生均匀的灰色。当把样式设置为列宽太窄并对齐时，则行中缺乏分配给比其他行字符空间少的足够单词。结构就是单词与单词之间的距离明显不同，破坏了文本模式与阅读节奏的均匀度。

图3.79 颜色；未来（Color；Future）
代理商：法斯卡/纳斯卡·萨奇与萨奇（F/Nazca Saatchi & Saatchi）
创意总监：法比奥·费尔南德斯（Fabio Fernandes）/佩德罗·普拉多（Pedro Prado）/罗德里格·卡斯特拉里（Rodrigo Castellari）
艺术总监：罗德里格·卡斯特拉里
版权：佩德罗·普拉多
字体在这些非常简单的海报中，通过排印变换的字间距受到人们的关注。设计师通过字距模式把一个字体排版单元与另一个分开，而不是改变字体大小或字型。

节奏与步调

节奏（rhythm）是运动，或者是运动的呈现，通过弱元素与强元素模式化的循环再现。节奏出现在我们跨越时空体验的模式中。步调（pacing）是速度或比率，比如在一本杂志或故事中连续传播的某事物，直到完成。

节奏根植于我们内心深处，在我们心跳的脉搏切分音之中。它是我们日常感知体验的一个基本方面。无论在我们身体里，在一栋建筑物里，在一堵墙上移动的砖块样式里，还是海滩上翻卷的浪花里，有规律的节奏都提供了预见性和结构；我们预见到下一个节拍。切分音的节奏传递着能量和活动；我们对元素之间的对比做出回应。不规则的节奏会造成中断和焦虑；我们注意到模式中断。换句话说，设计中的节奏是传达情感体验的有力手段。

节奏开始于元素在空间与时间上的重复。一个孤立的元素没有节奏；它需要额外的元素或节拍才能变得有节奏。一次鼓掌形不成节奏。我们通过时间流逝听到音乐中的节奏，在对比音符之间有间隔。但是，马克·黑文斯（Mark Havens）在新泽西原始丛林的一家旅行者旅店拍摄的照片中，椅子、扶手、栏杆和窗框细节的重复出现，我们也体验到了空间节奏（图3.80）。

当节奏涉及模式元素中的循环变化时，步调是我们对节奏或速度的感知，以此体验

这些元素。节奏可以是均匀的，但叙事往往有导致行动的事件，然后以结论解决。设计可以反映出版物的版式节奏变化。设想一本由形状随机及许多物品组成的全页照片构成的书。如果保持整个出版物中的这些版式，在节奏上不会有感知变化。但是如果书籍的设计逐渐增大了照片的尺寸和图像视角，当版式向这本书的中心进展时，我们读到了节奏上的变化作为有意义的叙事内容，来作为

构建某些类型的高潮或中心（图3.81）。换句话说，在版式中的视觉步调能够支持故事中的文字步调。

1976年，设计杂志《可视化语言》（Visible Language）的一期专门刊登了法语"Écriture"（写作）的内容（图3.82）。该出版物由克兰布鲁克艺术学院（Cranbrook Academy of Art）的研究生设计，每次当学校调查有关文本的原创作者和独特解读观点

图3.80
"无题"（Untitled）（托莱多与大西洋）（Toledo & Atlantic）
马克·黑文斯

黑文斯拍摄了一家汽车旅馆淡季的节奏。椅子和窗户的模式被有规律的间隔打断。

图3.81
节奏与步调

版式能够在多页模式中建立节奏和步调。在上图序列传播中，版式策略中并没有什么模式变化。在下图序列中，节奏通过一系列的版式建立，这些版式以叙事的方式到达高潮。

时，出版物以类似于所有学术期刊的直白版式开始。然而，当期刊文本从前到后阅读时，版式和排印"散架"，打破了传统的列和段落结构，强调在传统的排印层级中不太可能突出的字。文本的空间瓦解和对文字版式的强调，将原文本中包含的思想放在新的并置中，说明存在许多可能的解读理论。步调是逐渐瓦解的构图之一，其中设计者（也暗示读者）在"书写"文本的意义上超越了作者。在这种情况下，设计的步调独自逐渐形成了一个不出现在原始文本中的新概念，即读者"写"文本。版式类似于文本再阅读，它经常出现在学术作品中。

为了控制多页出版物的节奏和步调，设计师必须建立一种工作策略，来克服软件的局限性，并承认阅读模式的视觉理解是作为超越时间的同一阶层的体验。例如 Adobe InDesign这样的排版软件，通常会一次显示一个扩展，并且说明从传播到传播的关系，因为小图标太小以至于不能阅读或者进行垂直滚动。这种可视化不同于我们阅读一本书从左到右的方式，当我们翻页，它会水平地指向下一页。为了克服软件中的这一垂直偏差，设计师在设计过程中打印出分布，并在水平排列上集合它们。在水平行中看到所有的传播实践，使节奏和步调立刻变得清晰起来，就像我们跟着随五线谱而动的音符。

图3.82
《可视化语言》，第7卷，第3号："法国字母潮"（French Currents of the Letter），1976
艺术总监：凯瑟琳·麦考伊（Katherine McCoy）
设计师：理查德·克尔（Richard Kerr）、简·高思纯（Jane Kosstrin）、爱丽丝·赫奇特（Alice Hecht）

设计期刊关于法语 Écriture（写作）的版式以相当传统的排印开始，随着文本发展，字体逐渐变得分散。这一步调说明了法国关于文本和意义稳定性的阐释批评理论的出现。

运动

运动（motion）是改变地点或位置的行为或过程。假设在电影和动画领域，运动也可以用印刷品来表现。在这三种所有媒体中，运动模拟是通过一系列静止的图像实现的。

运动是吸引注意力的主要手段。许多物种通过环境中的移动来识别威胁或进行捕猎。运动的质量告诉我们一些有关移动的东西。橡皮球与木头球弹跳力不同；青少年的运动与老年人不同；一片落地的有色树叶与松果不同。我们关注运动的事物，并且我们通过它们运动的类型来判断它们的性质。

我们对静止图像序列运动的感知依赖于时间。格式塔原理所称的"似动现象"是对一系列静止图像运动视错觉的感知。电影需要快速连续的静止图像来表达令人信服的运动，每秒24帧是当前电影业的标准。放慢电影速度，运动会变得起伏不定；错觉就会消失。比如，在基于屏幕的动态影像中，相同元素被重新绘制在屏幕不同的位置上，一次一个元素。如果元素之间的时间间隔太大，我们仅仅把它们当作随意中断的事物，而不会将它们视为单个移动的元素。

马特·切考斯特（Matt Checkowski）为电影《机器人管家》（Bicentennial Man）的片头字幕字体与机器人的机械装配同步运动。每个片段包括题注位置的细微变化，以完成图像和文本的编排（图3.83）。在这种

情况下，字体运动将注意力吸引到各种机器的姿势。

运动也是交互媒体一个重要的属性。早期的网页设计类似打印的版式，删除一个静态的屏幕并替换为另一个静态屏幕，或者滚动显示比在屏幕内可以看到更多的固定文本页面。今天，交互网站包含了大量使用运动的行为；文本"打开"，伸缩并在屏幕上移动，以定义内容和用户行为之间的转换关系。这些运用服务于不同的目的。一些抓住我们的注意力，其他则充当反馈，以确认我们执行的行动已经产生了预期结果。在其他情况下，当我们浏览信息，运动会改变屏幕的状况。阅读体验开始时需要的文本或图像一旦完成，就会移动到屏幕上不太重要的位置。通过这种方式，运动将我们的注意力转移到与之相关的事物上。

动画还通过将运动添加到视觉库中来扩展基于屏幕的媒体内容。软件有一种使事物仅仅是可能地移动的诱惑功能。最佳应用运动时，设计师通过动态的形式予以复杂思路意义。在这些例子中，运动揭示了在静止图像中并不明显的事物。比如，《纽约时报》的创新组合（www.nytinnovation.com）包括支持其新闻文章的动画图表和插图。一个模块化机器人拆卸并重新组装。动画插图分解了网球选手罗杰·费德勒（Roger Federer）比赛获胜的步法。驾驶模拟说明了被文本分散注意力时的响应时间。从这个意义上说，运动以印刷报纸永远无法理解的方式扩展

图3.83
"机器人管家"主标题，1999，点金石图像（Touchstone Pictures），哥伦比亚电影公司（Columbia Pictures），1492作品，劳伦斯·马克（Laurence Mark）制作，闪光图片（Ridiant Pictures）
艺术总监：Mikon van Gastel
网址：http://www.artofthetitle.com/ title/bicentennial-man/
设计师：马特·切考斯基（Matt Checkowski）为虚构武装设计

剧情片《机器人管家》中的片头字幕字体复制了组装机器人的运动，讲述了电影故事。主标题的设计师切考斯基使用字体和声音的动作来强调不同机器的动作。

了我们对内容的理解，它随着时间的推移而传达。

　　静态媒体还通过我们用各种可视化策略，通过传统习得的体验来创造运动错觉。漫画家和图形小说家使用多屏形式来描述故事的物理运动（图3.84）。在我们的头脑中，我们填充边框之间的空白。故事的边框并不必是线性顺序：我们都要对叙事行为进行解读，而不论其如何排列。速率线、光学模糊和诸如特写镜头和移动视角之类的技术，复制了我们在电影中发现的运动品质。

　　单一构图还可以传达运动的潜能，甚至是抽象的形状。我们把物理世界的定律赋予二维空间的概念世界。一架放置在城市街道行人头顶的钢琴，隐含着钢琴的急剧下降以及对行人迫在眉睫的危险。观众根据物理定律（重力）把这个动作读入场景，但也符合在闹剧电影、广告和漫画中钢琴坠落的传统。

抽象形状也暗示了通过它们指向页面边缘的运动。位于角落的正方形看起来有可能坠落，而靠在角落的正方形则不会。两种形状之间有一种视觉"张力"，它们几乎可以触摸，但却没有；我们预测未来彼此的

运动。虚线看起来是"去某个地方"，即使它的末端没有箭头。运动，或暗示运用，是吸引注意力的有力工具。它不仅吸引眼球到特定元素，也能通过行动表现传达它们的性格。

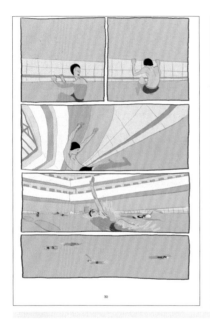
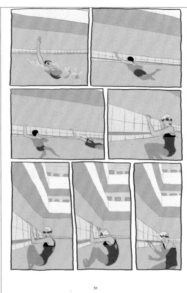

图3.84
氯的味道（Le Goût du Chlore），2008
巴斯蒂安·卫维斯
（Bastien Vives）
©CASTERMAN S. A.

运动经常通过漫画和信息图像的序列来描述。这幅图捕捉了游泳者作为运动指示器的位置和时间。

小结

正如之前讨论所说，设计师的工具箱中包括许多吸引观众注意的形式策略。当有效使用时，它们不仅能在感官超载环境中产生良好的竞争兴趣，而且还支持传达的信息目标。对比图形与背景的区别和颜色，可以确定在构图中某些元素比其他元素重要。大小和距离的关系强化了各种元素所扮演的角色，以及我们对于它们与物理世界中实际体验的一致性或者不一致性的解读。设计师如何在空间中组织元素也影响我们第一眼看到的东西以及我们赋予它们所在位置的意义。许多元素在时空中的线性顺序能够加强它们所讲的故事。吸引注意力的形式构成了传达体验中必不可少的第一步，但设计能否实现值得我们关注的承诺是至关重要的。设计还必须使受众适应一定的解读行为，使我们参与到引人注目的交互中，并将意义扩展到与信息的短暂接触之外。

定向使用与解读

设计促进了人类的互动；也就是说，它介于我们想要与环境或他人接触的欲望和为此所必需的行动之间。我们想完成一件事，比如了解一个重要问题，之后我们才能负责任地投票，在新环境中找到自己的路，或者说服其他人参加集体活动。视觉传达设计的物质产物，比如网站、地图和海报，帮助我们实现目标。它们支撑着那些满足我们与所处世界互动的目的。

设计引人注目的特性决定了我们对有关传达如何达到目标的初步判断，这些特质将我们的注意力从相互竞争的背景中分离出来。但是一旦设计吸引了我们的注意，它一定会引导我们的行为并使我们的思考变得更加深入。定向是一种适应新情况的方法，它将注意力对准特定的位置或那些条件下的参考点。它命令我们与信息互动，并指导我们完成解读过程。

形式的物理特质传达了物体的用途，以及我们应该如何与之接触。例如，锯子的材料和形状指示在哪儿以及如何手持锯子（图4.1）。锯刃上的锯齿不仅表示切锯时的方向和角度，也表明了适宜切锯材料的自然属性。形式的险恶本质提醒我们将身体的温柔部分保持在安全的距离内，并让我们在解读目录中回忆相关的概念，比如"逆向纹理"。换句话说，锯子的设计指引我们达到它的一般目的，指出了使用它时所需的行为，并让人记起其他类似概念的体验，为我们的解读提供了一个参考点。

图4.1
定向使用
工具的设计通常会传达出它的用途以及使用它的行为要求。

在视觉传达设计中，一个成功的网站界面将引导用户了解导航系统的逻辑及其工作原理。它表明我们与界面互动应该产生计算机存在状态的变化。 我们能够从一个屏幕导航到另一个屏幕，比如，通过按键、滚动、滑动或碰撞光标到屏幕两边。链接表示从主要内容到可能由其他人授权内容的退出点。当我们把过去在计算习惯上的经验带到网站互动上时，我们的第一次探索性尝试要么肯定要么否认我们对系统的看法。当早期的假设被证明是错误时，我们会调整自己的行为。

2005年，交互研究协会的一个实验站点（dontclick.it）论证了放弃基于屏幕导航传统有多困难。网站使用跟踪板或鼠标移动和滚动来改变信息。以此来惩戒用户点击屏幕上的虚拟爆发量。虽然站点有意地通过大的排版指令引导用户选择不同的导航策略，但是传统的点

击行为是如此根深蒂固，以至于用户过多地关注导航而不是信息来避免这种习惯。

印刷通讯常常通过使用网格和版式系统，引导读者了解其意图和信息结构。比如，版式鼓励我们在阅读期刊时使用的扫描行为。与阅读书籍的行为不同，我们并不从封面到封底逐一地阅读杂志上的文章。相反，我们通过快速评估从标题、图片及图片说明收集的主题来确定特别感兴趣的文章。标题有特别的排印特征，出现在关于图片的特定位置上，并与专题文章相区别。侧栏和广告看起来与正文不同。每一页的页码出现在相同的地方。这种版式系统方式不仅使读者不必适应每个问题或传播的设计，而且还通过建立重复元素形式使杂志的生产效率更高。设计师不会在每一个问题上对系统做出新的决定，只关注从一个接一个问题内容的改变。

然而，在单个页面或传播的水平上，可以存在定向读者行为的附加视觉提示。文本和图片的排列能够从左到右引导我们，这样我们有可能翻页，以期继续阅读。排版能够告诉我们两个页面是否描述了连贯内容，还是不止一个问题的并置。文本和图像之间的关系可以使我们看到图像中某些特定的东西，如果形式平面图只有字体框和矩形照片的边缘组成的话，我们可能会忽视它。

引导读者解读信息的原则

对信息进行排序有不同的原则，以使读者或观众适应内容的性质。它们被设计师用

作视觉策略，表示元素之间的相对重要性，并告诉读者元素如何看起来相似或不相似。当有许多同等元素时，字母表是一个常用策略。虽然我们假设在字母表的各个组成部分之间有普遍的相似性——字典中所有的条目都是单词，而书目中所有短语都是标题，我们期望在推荐不同排序的列表项中没有其他特别的关系。当元素在视觉上相似，排列在左对齐列表中或者多页页面的重复格式中时，例如，在页面顶有条目标题，我们就认出了字母排序原则。想象一下，如果所有的字体被设置为右对齐，就试着使用字典吧！

"时间"是另一种常见的排序原则，设计师利用它来引导读者或观众获取信息。我们分辨出重复的时间顺序模式，比如大事记和日历，但是我们也理解基于时间的媒体所强加的结构——也就是说，一个视觉元素或一组元素在展示时有意跟随另一个。一本书通过时间以一个固定顺序逐页发布信息。当元素的视觉排序强化了内容的时间顺序，书的版式将以有助于解释任何单个元素的方式定位读者。想想有关战争方面的历史书。如果对个别战役的描述（文本、地图、照片等）是专门用于分散传播，而不是以一个连续的叙述方式呈现在页面任何开始和结束的地方，读者就能更好理解一个特定的战役以及战争过程中与时间相关的位置。一场战役的地图不会出现在几个月后不同地方发生的另一场战役中。在视觉关系上，这本书变成

分散的军事遭遇的时间线，我们认为这种模式在历史演变中是有意义的。

我们也理解艺术家或设计师何时玩弄我们对时间的认知。比如，倒叙是电影中常用的策略。它打破了事件的时间顺序。形式特征告诉观众这种打断是在连续的时间里：摄影从彩色转变到黑白；焦点模糊；或行为会在一天不同的时间返回到熟悉的元素配置。通过某种形式的操控，电影制片人发出中断的信号。

在交互媒体中，时间作为一种排序原则尤其重要。在海报中，信息中的所有内容都同时出现，并且元素都固定在它们所在的位置。然而，交互媒体设计是按顺序发布信息的，并且特殊行为不需要的元素常常消失。事物的来龙去脉很重要；转场（事件之间的空间）是设计的。交互软件的早期版本使用翻页的打印隐喻，一屏通过点击或刷新完全取代另一屏。滚动和缩放对连续体验有更强的引用，在信息出现和消失（比如，淡出或淡入）方面，更大的计算能力现在支持其更多的变化，并通过动作本身增加意义。

"类别"在引导读者或观众关注信息结构方面同样有用。类别是具有共性的元素组合，但是这一共性与其他组合中的元素有别。设计师大卫·斯迈尔（David Small）为北卡罗莱纳州自然博物馆（North Carolina Museum）设计的界面允许观众在空白的白色桌上放置动物标本（图4.2）。桌子读取有

图4.2
交互博物学桌子，北开罗莱纳州自然历史博物馆
斯迈尔设计公司

博物馆的参观者在桌子上放置带有RFID标签的标本，以激活该物种的数字信息。例如，用户通过类别获取信息，寻找饮食和栖息地的解释。

RFID标记的样本，在局部分类下发出交互信息，比如一个类别并不比另一个类别更重要。按类别组织系统，告诉访问者去哪儿能找到特定的信息类型。比如，博物馆观众在"饮食"这一分类下，将不会找到期待的交配习惯。进一步地，从标本到标本的重复分类，邀请观众去思考研究人员通常用来研究自然历史的框架。因为所有的标本都有相似的种类供调查，所以参观者可以从信息结构中了解到不同物种的一般概念。

"位置"在为信息提供参考点上很重要——你在 **这 里**！地图定位语境中的元素，城市中的建筑、州中的城市、国家中的州等。他们使用标准传统来代表位置，比如，定位地图北方是在顶部，并且我们用描述事物方位的语言与这些约定相对应。在佐

治亚州的亚特兰大人或许会说"前往弗吉尼亚的里士满"去度假。标注中国和日本是"远东"和地球的外形没有任何关系，而是以平面形式代表地理的结果以及谁绘制了地图，也就是说，那些选择美国和欧洲作为"世界中心"的制图员。

并非所有的地图都是关于真实地理的。一些例子说明了位置重要性的其他概念。例如，管弦乐队的示意图是个音乐组合的松散标准，引导我们关注指挥的动作以及各种乐器对音乐特性的贡献（图4.3）。门捷列夫（Mendeleev）的1869年"元素周期表"（Periodic Table of the Elements）也是个示意图，其中118个元素的位置揭示了一些原子的结构（图4.4）。门捷列夫用原子序号从上到下排列元素。外部轨道具有相同电子数量的元素出现在垂直的列或组，颜色表示

图4.4
元素周期表图
最初由米特里·门捷列夫（Dmitri Mendeleev）研发（1834—1907）

元素周期表具有形式逻辑，它允许用户根据元素在表中的位置和与其他元素相同颜色的分组，对元素及其与其他元素的关系做出假设。

具有相同一般特性的元素（比如，金属与惰性气体）。换句话说，表中的位置允许我们根据任何元素在图表中的位置得出关于其属性的结论。

概念图把组件或概念定位在节点网络中。有些概念图是分层的，一般概念位于顶部，随着向下扩展，更具体的概念紧随其后。例如，图4.5中的地图，图解与水有关的概念。

其他概念图暗示了概念之间的非层级的关系。通信设备，比如收音机或智能手机的文化影响，可能并不比它们的技术传承更重要。理解这两类信息（文化和技术）可以有相关的历史时间轴线，但是，通过它们的邻近和地图上的链接节点可能会很明显。

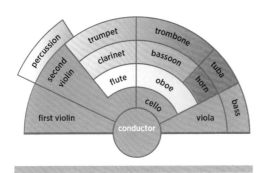

图4.3
管弦乐队示意图

虽然所有的地图都把位置作为一个定向结构，但很多都是地理以外的东西。这种管弦乐队的示意图定位了各种乐器，在一定程度上解释了乐音的质量和指挥的手势。

图4.5
概念图

概念图通过元素或思想在思想或事物范围内的层级位置来描述元素或思想之间的关系。

图4.6
选民人数图

心理学家唐纳德·诺曼描述了信息设计的一个原则，即如果表现和它所代表的事物之间的绘制是自然的，那么感知和空间表示是首选。如果选民投票率是按州的百分比来计算的，那么有渐变的单一颜色比随机的多种颜色更容易理解。

前面的例子指出，信息组成之间的区别可能并不总是排他的。它或许很难定义类别和位置的边界，或者及时确定某事开始或结束的时间。在这些情况下，形式能够引导读者认识到元素之间的大小、数量或重要性的渐变。认知心理学家唐纳德·诺曼（Donald Norman）引用了地图形式，要么妨碍我们的方向，要么支持我们对信息的定位。图4.6显示了2012年美国总统选举中的投票率（按合格选民的百分比）。因为代表不同百分比的投票颜色在左边地图上改变了，所以不去看图例我们就不可能看出科罗拉多和佐治亚州，也不知道哪个州的选民参与的更多。我们也不可能对全国所有的参与投票者轻松做出判断。因为没有单一的一种颜色在视觉上占主导地位，所以很难在数据中看到模式。在右边的地图上，一种颜色的明度越深，投票参与百分比就越高。因此，有一种感性的逻辑，可以用右边的地图形式来表示大小，这引导我们用它来判断投票行为。

因此，传达设计的一个重要作用是引导读者或观众在使用传达系统中的行为。以下讨论提出了可视化策略，用于组织重复的功能或内容类型，并要求对单个作品或信息中的元素进行解读。

可供性

可供性（affordances）是存在于物体或环境中的"行动可能性"。这一术语由心理学家詹姆斯·J.吉普森（James J. Gibson）创造，用来描述我们如何从周围事物中学习。詹姆斯不是假设所有的理解只发生在大脑中，而是认为物理环境和物体刺激各种各样的感知，并支持特定类型的体验。完成或解释某物的能力是我们与物理语境交互的结果，因为它是思维的功能。

图4.7
可供性
人类通过事物形状和环境来感知行动的可能性。

当我们碰到我们不熟悉的事物时，我们通常使用多种策略来断定我们怎么处理它或它是什么意思。它的形状是什么？它有多重？它由什么材质制成？我们检测它的属性，做出有关它可能如何工作的假设。在热天，平坦的硬叶对我们扇风有好处。蛤壳对挖掘湿沙子有用。边缘锋利的小圆石对切割有用。如果岩石有一个尖，它也可以成为一个好的矛尖或用于在石头上刻画标记。换句话说，物体的物理属性使我们适应了某些可能性。我们把物体的有形属性，看作对一定意义和行为的支持或约束（图4.7）。

认知心理学家唐纳德·诺曼在他的《使我们聪明的事物》（Things that Make Us Smart）一书中指出，设计师往往忽视可供性设计，因此失去了鼓励用户认知事物可能的特殊品质优势（诺曼（Norman），1993）。

相反，设计师常常忽视所有的机会，"他们"这样做是要担风险的，"我们"也要后果自负。

在消费品中传达可供性的重要性是显而易见的——事物的形式应该告诉我们如何持有它，从哪儿打开和关上以及如何定向操作它。然而，我们如何设计视觉传达的可供性，来引导人们解读它的可能性和使用，则往往不那么明显。

比如，排印的属性决定了印刷通讯的可供性。设计师通过对文本字号磅值的选择扩大受众的范围。大字体书就比传统书受众多，因为它们为视力下降的老年人和视力受损的年轻人提供了可供性。类似的目标激发了Natascha Frensch字体，"规范阅读"（图4.8）。字母在字形设计中使用了微妙的造型线索，因为以往这些字母的形状相似，

abcdefghijklmnop
qrstuvwxyz
ABCDEFGHIJKLMNO
PQRSTUVWXYZ
(0123456789) [\]

aeoubd
oaecbp

图4.8
规范阅读字体，2001—2004
©娜塔莎·弗兰奇（Natascha Frensch）

往往给阅读障碍的读者造成误解。像电子阅读器这样的技术，也克服了视力下降的问题，它提供的可供性允许用户调整文本大小以方便阅读。它是适用的。

不同媒体有不同的可供性，它指导我们对它们有什么优点、如何使用以及它们意义的一般看法。摄影机械地捕捉一个场景。虽然我们能够操纵比如光线和姿势等方面，但我们通常认为摄影比绘画更客观，因为相机缺乏在场景中选择或排除选项的可供性。出于这个原因，设计师想达到在特定环境下准确传达的效果时会使用摄影。并且当设计使用灯光和其他视觉效果来操控图像内容时，观众就会认为目的不仅仅是简单的装饰。

我们知道图纸排除一些细节而保留了其他的细节，我们希望它是主观的，或者专注于一种特定的用途，比如组装家具的说明。插图说明显示了在摄影中不可能出现的内容，消除了与任务无关的分散注意力信息，并改变部件的比例，以确保我们能够正确地识别组件。设想一下，试着看图

去组装宜家家具。设计师面临的挑战是为任务选择合适的媒介：也就是，要将媒介的可供性与受众对特定动作的定位需求相匹配。

各种媒体的习俗指导我们对可能性的看法，以及我们与系统的后续交互。然而，新技术往往需要新的行为，并且用户对它们的可供性并不知晓。在触屏之前，我们与电脑绝大部分互动是通过打字来实现的。智能手机和平板电脑需要不同类型的互动——比如滑屏、轻敲以及挤压——也增加了我们用手指在屏幕上画图以及通过与设置对话来激活系统的可供性。最近，可触用户界面（TUIs）读取物理对象的存在，允许用户在屏幕上以数字形式操纵它们。我们与这些界面的互动必须是更自然和更直观的，而不仅仅用语言或符码来建立我们与物体的交互。随着媒体可供性的扩展，交互越来越不依赖视觉和语言设备，比如按键和菜单。

因此，各种媒体和格式的可供性带来小范围的适合行为。物体或系统的属性预先确定了什么是可解释的。

规范阅读是专门为有阅读障碍的读者设计的特定字体。与典型的字体设计不一样的是，为了统一外观，弗兰奇的设计对所有的字符采用了一种通用的形式策略，她的设计采用了特定的方法来处理个别易混淆的字母形式，比如小写的"b"和"d"。

通道

通道（channel）是消息传送到目标受众的路径。虽然一个通道可以沿着视觉、听觉、味觉、触觉或嗅觉这五种感官路径中的任何一种来传达刺激，但设计中主要的传达通道是视觉、听觉、书写或者电子。不同的通道会带来不同类型的中断，从而扭曲或扩大传达。

发音清晰，"dah"和"bah"的发音很容易辨别。然而，如果你播放电影片断中的演员说"dah"，但是图像显示的是一张嘴型正在说"dah"，人们会说他们听到的是"dah"。如果你要求人们数灯闪光的次数，并且你把光闪了七次，但是用八次嘟嘟的声调完成，人们会说光闪了八次。

在多任务处理成为日常实践时，我们觉得驾轻就熟，并相信我们在多种媒体通道同步输入下茁壮成长。当我们读一本书并在电脑上打字时，收音机在身后播放。然而，研究显示同时执行多重任务是低效的，并且有影响产出的风险（美国心理学协会，2006）。

传统的印刷报纸通过书写文本的通道传递信息。电视依靠图像和口头语言。两者都能传播新闻，但是具有明显不同的特点。媒体理论家马歇尔·麦克卢汉（Marshall McLuhan）在他的《理解媒介》（Understanding Media）一书中讨论了这两个通道的含义。在15世纪，古滕堡（Gutenberg）发明活字

印刷术之前，人们从故事讲述者和街头公告员那里得到关于他们所处世界的信息（麦克卢汉，1994）。阅读和读写能力的普及改变了一切。阅读是一个单独活动；个人决定他们读什么及何时读。麦克卢汉认为，电视让我们回到了口头文化的某些方面，我们在社交上获知某事，是通过每个人在同一时间听到的同一信息（麦克卢汉，1994）。

今天，在线新闻通常包括文本、视频和动画图表以及声音，在相同的交流体验中提供不同的信息通道。例如，如果我们的目标是理解一件事的情感意义，我们期待从视频访谈的视觉和听觉通道而不是书写文本通道获得更多的见解，在书写文本中，语调和肢体语言是无效的。如果我们想理解复杂的统计数据中的模式，那么口头解读可能就不如视觉表现的那么合适。电子媒体的可供性是多种通道同时可用，并且观众可以选择如何访问信息。

然而，多渠道的奢侈也面临着挑战。大量的电子信息需要管理。马科斯·维斯坎普（Marcos Weskamp）的"新闻地图（Newsmap）"是两个渠道的有效结合，引导用户的搜索过程。这一网站寻找新闻话题，并以视觉和口头形式呈现（图4.9）。文本块的大小表示该主题网络文章的相对数量。色相将用户引导向内容所属的一般类别（比如，娱乐或商业），颜色饱和度（强度）表示最近的有多少信息——颜色越亮，信息最近出现的越多。用户或者定制他们的搜索或者允许系统

图4.9
新闻地图，2004
马科斯·维斯坎普

新闻聚合网站的新闻地图为用户提供了一种通过多种信息通道快速判断新闻文章的可能性。颜色表示信息分类；颜色的亮度指故事最近如何。字体排版提供了标题，它的大小告诉读者在这个主题上有多少文章。读者可以定制他们的新闻流，只接收与他们兴趣相关的信息。

命令主题的范围。在这个例子中，各个通道的定向价值在于为特殊目的保留特定的视觉品质。用户快速了解到这两个通道的不同属性意味着什么，并相信系统将始终如一地传递这一含义。

对于设计师而言，为信息类型选择正确的通道，并得到期待的传达效果很重要。图片说明可能有助于组装家具，但是无济于服用正确的药量。文本可以告诉我们一个关于旅游的有趣故事，但却不能帮助我们在一个地区定位一个城市。在20世纪30年代，设计师奥图·纽拉特（Otto Neurath）为统计和科学信息的交流开发了一种图片语言（图4.10），被称为ISOTYPE（国际印刷图片教育系统）。纽拉特系统翻译了一些复杂的概

念，这些读者可能在数字或口语叙述中无法理解。这一传统一直延续到20世纪的商业和科学杂志，在当代新闻出版中仍然可以找到，比如《今日美国》（USA Today）和《纽约时报》（图4.11）。

在某些情况下，通道的选择包括或排斥特定的观众。数字媒体提供字幕服务，为听力受损的人们描叙屏幕信息。盲文使用触摸作为一些受众的信息通道（图4.12）。

通道选项的广度意味着受众在获取特定信息类型时所做的选择。总的来说，报纸作为主要的信息来源的趋势在下降，而网络使用却在飙升，尤其对于18到29岁的人群来说。这种转化不仅反映人们对不断更新的信息的偏好，而不是对需要大量制作时间的频

图4.10
ISOTYPE，1936
奥托·纽拉特（1882—1945）

20世纪30年代，纽拉特开发了ISOTYPE（国际印刷图片教育系统），将统计和科学信息从数字形式转换为图片形式。其他应用还包括一些旅游符号，可以引导参观者到不熟悉的环境。

REBUILDING PROGRESS IN NEW ORLEANS

BEFORE HURRICANE KATRINA | 1 YEAR LATER | 2 YEARS LATER | 3 YEARS LATER

Households Actively receiving mail in Orleans Parish
198,232
98,141
137,082
142,240

Buses Operational in Orleans Parish
368
61
69
76

Unemployment Rate in New Orleans metropolitan area
5.6% 4.1% 3.5% 3.3%

Average daily transit riders For the New Orleans regional transit authority
71,543
17,936
20,462
28,590

Labor force In New Orleans metropolitan area
636,886
482,163
507,548
511,471

Air passenger traffic Arriving and departing at Louis Armstrong Airport, June
869,156
580,539
638,261
715,155

Child care centers Open in Orleans Parish
275
63
98
120

Public schools Open in Orleans Parish
128
53
79
87 (Projected, fall 2008)

Permits for new residential construction In Orleans Parish, May
85 (June 2005)
30
323
387

Fair-market rent Two-bedroom apartment in New Orleans metropolitan area
$676
$940
$978
$990

Unoccupied addresses March 2008, Orleans Parish
Vacant or abandoned homes **71,657**
Total addresses **213,780**

图4.11
新奥尔良的再建过程，2008
奈杰尔·霍姆斯（Nigel Holmes）
信息设计师霍姆斯将许多不同类型的信息挤压到一个紧凑的视觉通道，以传达新奥尔良在卡特里娜（Katrina）飓风之后的悲惨经济。明度——颜色的明亮或黑暗——按年编码数据。

图4.12
乐高盲文（Lego Braille）
罗尅特&温克（Rocket & Wink）
用塑料乐高积木搭建的盲文用触摸通道来传达字母表。

道的偏好，也反映了观众对于随意选择跨媒体的兴趣（比如，从文本到视频）。通过使用多通道，设计师可以通过冗余消息（其中文本与图像所示内容相呼应）、模棱两可（其中，文本只与图像有模糊的联系）或者甚至是有趣的颠覆（其中，文本与图像相矛盾）

来强调内容。这些可能性为创造意义以及通过独特的感官通道加强意义开辟了多种路径。

媒介/格式

媒介（medium）是一种传达的模式或系统，它扩展了我们交换意义的能力。它决定了我们制造信息的方式。电影、绘画、胶版印刷、摄影、卡通以及印刷都是媒介。媒介通过格式分布。格式（format）是媒介中信息的材料形式、布局或表现。手册、杂志、网站以及海报都是格式。

随着我们的工作和生活日益依赖电子通道时，印刷媒介和格式的主导地位发生了变化。设计师必须考虑一套不断扩大的选择项，具有广泛的特征和可供性。比如说电子屏的尺寸变化，从迷你电视到大型体育场显示器，以及各种各样的设备，就像移动音乐播放器、汽车仪表盘、冰箱及建筑物的侧面。如果我们想象下使用这些屏幕的所有目的，谁使用它们，用多久，我们就会意识到设计师的任务有多么复杂。

媒介是通过信道传输信息的一种物质手段。从历史上看，传播文字的媒介范围包括用石头或陶土雕刻的字体，适用于莎草纸、亚麻上的墨水，或用毛笔、钢笔书写的纸，或者凸雕金属版。今天我们有电子墨水，还有液晶屏幕显示器——单位是像素，不是笔

画。逐渐地，设计师创建了通过多媒体传播的信息，这对选择能够很好适应一系列技术限制的形式提出了一种挑战。印刷中易于阅读的颜色可能会在屏幕上振动，或者在强烈阳光下褪色。需要电子媒介运动能力的想法或许在印刷应用中不能很好地转化。

我们赋予特定媒介使用的意义。我们选择用手而不是电子邮件写信是被看作有重大的意义。我们期待新闻照片的客观性以及在电视广告中的情感说服力。这些期望随着时间的推移而建立在我们的文化体验中，它们影响着我们未来如何处理类似的媒介展示。

漫画书以适应于这种媒介的特定方式引导阅读。对话框由场景和活动来划分，并随着时间发展推进。当画框之间间隔消失时，我们也不会把这一场景误读为每个人都在同一时间说话，而是把它理解为一场不断演变的对话。这种对时间和空间的定位描述在媒介中是根深蒂固的，并且我们通过体验展开了合适的解读行为，而不管任何单个漫画的具体内容。

制图媒介也有引导我们从地图到地图重复解读的特殊方式，而无视描述的地理位置。坐标网和相应的索引定位平坦地形上的特定点。另一方面，一张等比例地图允许我们看建造景观的高低，从而预测什么东西可能会阻挡我们从某个特定位置的视线（图4.13）。谷歌地图提供了多种视角，包括街景摄影和视图之间的缩放。在所有情况下，这些都是媒介特征的定向约定（图4.14）。它们告诉我们什么行为被要求解释，以及我们在它们之间所做的选择取决于我们对寻找路径的明

图4.13
法国的杜尔哥地图（Turg ot map of Paris），1739
米歇尔-艾蒂安·杜尔哥（Michel-Etienne Turgot），路易斯·布雷特斯（Louis Bretez）
巴黎市政府的负责人杜尔哥请求布雷特斯为巴黎及其郊区制定一个可靠计划，以促进这座城市的发展。所得到的等距地图非常详细，并且向行人展示了该城市所有地方的景色。

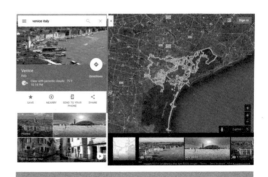

图4.14
谷歌地图
谷歌提供了观看一座城市的许多方法，它结合了静止摄影、视频和有图像标记的制图学。随着数字技术的发展，它瓦解了传统媒介。

确需要。

格式是一种物理结构，通过这种结构，媒介向观众传递信息。比如，胶版印刷媒介可以用许多不同的版式来制作出版物：4"×9"折叠手册；$8\frac{1}{2}$"×11"的信头；18"×24"的海报，等等。格式使我们对它们的使用和信息结构都有所定位。我们知道书籍是以章节组织的，所以当出现章节中断时，我们期待内容上有所改变。装订告诉我们顺序很重要。多版面的手册并不太清楚。当书打开时，我们是否每次阅读一个版面，或者我们打开所有版面，读完印刷页面的一边然后读另一边？一套散装卡片似乎表示阅读时没有什么特定的顺序，并且内容因卡片而异。

计算机屏幕、纯平显示器以及数字投影仪的分辨率大小表明，在投影媒体格式演示中使用的标准比例关系（比如，1024×768或1280×800像素）。网络浏览器决定读者在屏幕上看到的内容，而不需要滚动屏幕，然而，今天大多数的在线交流格式首先为移动电话屏幕，然后为平板电脑或台式电脑。谷歌决定在其搜索引擎列表的顺序中为手机配置的网站提供特权。随着技术与文化实践的改变，信息的主导格式也随之改变。

因此，在传达内容之外，媒介也有一些影响观众如何处理解读的特点。我们的文化体验使我们认识到与媒介进行互动时看起来像什么样子；我们不期待印刷书籍的声音，像什么样子；我们不期待印刷书籍的声音，

但我们知道电子文本可以"说话"。版式变化也引导着解读变化。我们知道，读一本书会随着时间的推移而释放想法，而这与一张海报的方式不同。这些提示允许我们关注内容，而不是传递的方法。

反馈

反馈（feedback）是对行为或传达回应提供信息，作为扩展、结束或提高通信性能服务的基础。反馈可以采取行动、对话，或者其他可观察到的行为模式。

在电话的发展过程中，电话的使用方式发生了许多微小但意义重大的变化。这极大地影响了使用电话的体验。按下电话按键时，增加了一个微弱的触觉滴答声，用户就可以知道电话在正常工作。增加一种可听音，用户每次按下拨号键时，耳朵就能够听到不同的声音。声音从话筒传到听筒，这样说话者在说话时就能够更好地调整他或她自己的声音。每次这些转变都包含了确认用户适当操作的反馈。

在与产品的交互中，一旦用户开始在系统中开始一个动作，系统通过提供动作发生的信号进行回应，反馈出现。它可以处理五种感觉中的任何一种：按下电脑键就像它断了一样；一个手指轻拍触屏发出听得见的嘟嘟声或滴答声。反馈告诉用户一个操作已经

改变了系统状态，或这一系统仍然在执行命令的过程中。比如沙漏、手表或纺车的图标告诉我们操作还没有完成，这样就会阻止我们启动额外的命令，这将进一步减慢处理器的速度以完成其第一个程序。

寻路系统引导我们在物理空间中移动，它通常由标识单位组成，以服务于各种目的，比如认同、方向和调节。这些系统设计师面临的挑战是决定在哪里以及何时需要这些特定的信息（图4.15）。用户可以从地址录里确定他们的目的地在四楼，但具体是在大厅和房间之间的某个地方，他们需要反馈来确认他们仍在朝着正确的方向前进。经典的"你在这里"将人们定位到与目的地相关的当前位置。在路线决策点上有战略地放置标识，以确定正确的路径，减少焦虑。

印刷通讯和一些产品缺乏传统反馈的可供性。因为它们的属性是固定的，所以事物状态中没有任何变化允许读者判断行为的适当性。相反，设计师依赖惯例来确保正确的

使用，比如，报纸文章跳页的传统方式，或者把书组织成标题页、目录和章节。

同时，设计师会经常预测在具有固有属性的物体中哪里会出现错误的使用，并提供视觉提示，让用户能够确认适当的行为。黛博拉·阿德勒（Deborah Adler）为美国塔吉特公司（Target）处方瓶的设计标准化了所有处方的印刷说明书的格式，而不像其他制药企业把所有叙述内容都打印到空白标签中（图4.16）。但更重要的是，阿德勒的设计还解决了家族成员对他们所服用的药物可能产生的混淆。注意到她年迈的祖母误服了她丈夫的药片，阿德勒为家庭每一个成员设计了不同色环，放在瓶盖上面。标签系统的信息冗余——标签上的名字和瓶子上的色环——弥补了媒介中缺乏反馈的机会。

随着越来越多的交流通过数字媒介发生，反馈的作用至关重要。习俗在引导用户进行交互以确定系统状态方面发挥了重要作用，但是新技术对用户提出了新的要求，以及提供反馈

图4.15
BRIC房间的路径寻找系统
波林+莫里斯（Poulin+Morris）
摄影：黛博拉·酷斯默/黛博拉·酷斯默摄影（Deborah Kushma/Deborah Kushma Photography）

波林+莫里斯标识设计不仅标注了房间，还提供了到达其他地点的叙述指导。系统不仅仅依靠箭头，且在合适的时间（当做出定位决定时）提供正确的信息，给观众反馈他们正走在通往目的地的正确道路上。

图4.16
ClearRx药物系统
设计：黛博拉·阿德勒
工业设计：克劳斯·罗斯伯格（Klaus Rosberg）

注意到她年迈的祖母混淆了她自己与家庭其他成员的药片，阿德勒设计了一个不同色环标注的个人药品系统。这一系统提供的反馈确定每个人选择了正确的药品。

的替代方法。设计师面临的挑战是确定何时需要反馈，并开发对用户有意义的回应形式。

路径寻找

路径寻找（wayfinding）是指我们在空间定位自身，以及从一地方导航到另一地方的所有方法。我们在物质和虚拟环境中找到了自己的方法，后者在很多导航策略中将前者的大部分用作隐喻。

城市、建筑和公园是路径寻找系统的客户。随着主题环境、全球事件的出现，以及对企业品牌的重视，在20世纪下半叶寻找路径作为一个正式的手段出现，以帮助观众在复杂的环境中进行导航，同时在这个过程中为城市或组织强化一个一致的品牌。在许多方面，路径寻找就像绘制地图，它引导游客找到体验环境的可能路径。在其他方面，路径寻找是更加动态，提供方向导航，每次都在特定地点对访客的动作做出反应。

"路径寻找"这一术语源自凯文·林奇（Kevin Lynch）撰写的《城市意象》（The Image of the City）这本重要的城市规划书。林奇指出，人们在任何城市导航时感知到的五个元素：区域、节点、路径、边界以及地标（林奇，1960）。区域是城市中有一些识别特征的大块区域，比如艺术、金融和大商店区（林奇，1960）。在物理路径寻找系统中，区域可以通过符号形状或颜色的变化或者环境的某些方面被认出，比如代表历史区域的建筑细节，或者代表港口区域的船。我们还可以将网站菜单栏的顶层导航栏的内容类别视为"区"。它们包括了一组相关的主题，当用户进行深度分析时，经常显示为下拉菜单。

节点是我们进入的特定目的地，比如购物中心或博物馆（林奇，1960）。节点经常是城市的主要旅游胜地。在网站中，节点可以是信息目录内的特定页面或通常期待的内容，比如"常见问题"部分。

路径是人们移动的路线（林奇，1960）。路径在物质环境的导航中是至关重要的，我们需要从引导标示或其他指示符（比如地板上的一条线）再次确认我们在正确的道路

上。然而，在虚拟环境中，路径通常是不可见的或难以表示的。想象一下，通过一个非线性网站追踪互联网检索或移动的路径。在某些情况下，一个进度条可视化了在线执行过程的步骤，例如，完成购买机票，它有助于告诉我们在网站操作步骤中的位置以及我们完成任务的下一步要走多远。

边界是两个事物之间的界限。在城市里，边界可能是一个可见的界限——火车铁轨或港口人行道——或者是不可见的界限，我们通过建筑或活动来感知我们离开一个区域，并进入另一个区域。

地标是确定我们位置的参考点，但我们不进入它们（林奇，1960）。钟塔或者著名雕像通常作为大都市环境的地标。路径寻找经常依赖于地标，特别是当道路环境没有什么顺序安排或我们不了解这个城市时。谷歌地图的街景可以让我们通过地标确定我们的位置；在旅行启程之前，我们决定在目的地观看什么，以及到达那里的路线。

路径寻找系统设计的第一要务是，通过确认用户在地图上的位置或者在环境中提供的标志将用户导向空间环境。路径寻找的目标，不用于地图的其他用途，是通过环境确认一个"特定"的道路序列，而不是表示整个导航选项。因此，尽管城市地图试图平等地描述所有街道，不优先考虑路线或重点，但路径寻找系统可能会强调对游客来说最重要的街道，避免那些不起眼或危险的街道，并指出那些在重要景点之间有良好联系的街

道。从这个意义上说，路径寻找往往是有意为之，而地图制作则有更广泛的用途。

此外，为了简化用户的体验，路径寻找系统经常对地理位置随意改变而扭曲空间尺度。一个经典案例是伦敦地铁图，由工程师亨利·贝克（Henry Beck）于1933年设计。这张地图为了图表更易于接受和掌控，放弃了地理上的精确性（图4.17）。贝克忽视了站与站之间的实际距离，并创建了统一的角度，使地铁乘客更容易阅读地图。地铁乘客并不开列车，所以定位他们行为的唯一相关信息是把地铁系统描述为一系列站名。

最近，增强现实技术瓦解了标志的路径寻找和手机全球定位系统的情境支持功

图4.17
伦敦地铁图，1933
亨利·查尔斯·贝克（1902—1974）

技术绘图员贝克在业余时间画了伦敦地铁图。它与以前的地图不同，这是在城市的地理地图上绘制的。贝克地图的各站位置都以45度和90度角的网格形式显示。地铁乘客不是在开火车，他们只需要知道停靠站的顺序就好。

能。用户把他们的手机对准城市的特定景观，系统会增加排版细节，显示出兴趣点和服务。当用户在环境中移动时，信息会随着新环境的变化而变化，与标识系统服务的目的相似，但是在实际的环境中没有视觉上的混乱。一些系统将人行道叠加在视觉数据之上，发挥汽车全球定位系统的相似功能。这

种物质环境的注释以直接的方式定位用户，并且可以通过编程进行更新。

丽莎·斯特菲尔德（Lisa Strausfeld）和同事设计的纽约艺术设计博物馆的名录，是电子路径寻找的另一个例子（图4.18）。该显示器同时在触屏上显示了博物馆收藏的所有物品。观众选择并放大任何一个物品，

图4.18
交互引导标示，艺术与设计博物馆
五角星设计公司／丽莎·斯特菲尔德
动态媒体（Dynamic Media）
设计师：克里斯托·马克·施密特（Marc Schmidt），凯特·沃尔夫（Kate Wolf），克里斯托·斯文霍特（Christian Swinehart）

博物馆的交互引导标识不仅引导观众到特定的位置，而且将他们导向收藏的物品。该系统在触屏上显示完整的收藏，允许观众放大细节，随后在展览中定位对象。

就能发现它的位置和详细资料，这些通常保留在博物馆展览分类里。这种方法不仅引导观众进入建筑内的物理位置，而且也有收藏和展览的特定内容。

今天，技术把信息嵌入环境中，并动态地回应我们的位置。因此，路径寻找并不仅仅是一种从A到B的方法。它引导我们到信息景观、视觉线索，为导航体验增添了独特的品质，最终也为提升这个地方本身。

测绘

测绘（mapping）是在空间表示信息的活动。各部分之间的关系是通过邻近性和位置来表达的，并常常被定向地连接。

虽然测绘已经存在几千年了，但随着信息技术和互联网的兴起，它已经成为一种强有力的实践。历史上，地图在二维空间和易于使用的尺度上表示物理和概念之间的联系。比如，露营地的地图把场地的规模从英亩缩小到英寸；它着重于关键特征，比如湖泊、停车场和路径，而不是试图真实地展现场地的复杂性。它通常强调方向和定位。它是示意性的，也就是说它简化了形式，降低所有的信息负荷，并特别关注引导我们采取行动的必要信息。

旧地图描述空间特性——由各种关系和人类活动构成的景观特征。今天的地图描述

了目的地之间最短的路线及关注地点。当我们沿着高速公路行驶时，线路将城市连接起来，却很少有关我们左右两边看到的细节。我们对道路的规模和可能的旅行速度有所了解，但是对旅行的品质所知甚少。

地图也告诉我们是谁制造了它。在为密友画一张去音乐厅的地图时，你知道你的朋友知道些什么。你删除了不必要的细节，并且选择你朋友能够认识的地标。这张地图是一个故事，告诉你的朋友到达场地的步骤顺序。另一方面，汽车俱乐部期望更广泛地使用，包括所有的街道，在特定范围内的精确描绘。

墨卡托投影是全球最常见的地图描绘，也许是我们大多数人公认的世界地图。该地图开发于1569年，用于帮助与指南针方位相对应的直线导航，它扭曲了陆地的大小，从而得以在平面上显示（图4.19）。彼得斯投影绘制于1974年，它显示了大小相等的陆地。如果各国政府使用地图来做决策，墨卡托投影显然有利于北半球的国家，它们比南半球国家在尺寸上更均等。如果我们真的想了解非洲比北美洲大多少，或者纽约与里约热内卢之间的距离，彼得斯投影提供了一个更恰当的表现。两个版本在它们所遵从的数学逻辑下是精确的，但是它们服务于不同的目的。

地图的详细程度取决于我们期待旅行的距离。建筑师理查德·索尔·沃尔曼（Richard Saul Wurman）绘制了两种比例尺的美国主要城市地图：城市外围250英里（约402公里）（这通常是人们一天内开车的极

图4.19
墨卡托投影(上),1956,吉哈德斯·墨卡托(1512—1594)
彼得斯投影(下),1973,阿诺·彼得斯(1916—2002)
这两种投影都是在他们各自数学模型的范围内对世界的精确
表现。但是,它们能导致有关距离、陆地和其他地理因素的
不同结论,而这些因素会影响政策和旅游预期。

限)和城市外围25公里(这时街道名字对于寻找目的地变得很重要)。沃尔曼还为世界主要城市制作了一套著名的访问书籍。沃尔曼并没有在地图上展示整个城市,而是用可以步行到的社区来组织这些书籍,他认为游客往往会在城市的不同区域,一个街区一个街区地消磨时间。他没有把餐馆和其他感兴趣的地方列在书后面的字母索引中,而是把它们放在附近的地图上,这样游客就可以离开商店或博物馆,并且知道左边和右边的就餐选择。这种书是为体验而设计,而不是为了信息。

我们认为地图主要是用来绘制地理和地形的,但我们也能绘制概念图。社会交往、小说情节、战争过程以及政治影响范围都可以用地图形式表示(图4.20)。概念图探索并传达信息单位之间复杂的关系。方向线和短语连接有标签的单元格或节点,使抽象内容形状化并传达从属关系。概念图比地图文字更少。它们显示系统或者知识体系的一部分,在易于理解的形式内简化复杂的概念。这些地图允许合作者建立对问题、背景或活动的共同理解,并围绕地图中特定区域的定位任务。

网站地图显示网络媒介中信息单位之间的关系。它们回答这样的问题:"我怎样从这儿到哪儿?"它们使用空间可视化来显示可能的信息路径,以及需要多少点击才能到达那里。设计师经常通过场景开发网站地图,讲述各种各样的特定用户(人物角色)如何搜寻和使用信息的故事。这种实践克服了一个观点的局限性。

随着越来越多的可用数据通过感应器和其他技术被挖掘出来,人的大脑似乎正在抵达它的处理能力。测绘,当有效完成时,允许我们在数据和杠杆点中看到模式,在此行

图4.20
理解网络
搜索：概念、系统和过程，1999
设计师：马特·里柯克（Matt Leacock）
设计总监：休·杜博尔利（Hugh Dubberly）

杜博尔利的互联网搜索集群地图与主系统的色块相联系，将动作与主要任务相匹配。在地图中，节点之间有层级结构，并由大小指定，节点通过表示关系性质的短语连接。

动能产生积极的效果。不论测绘区域还是概念，地图都是一种把信息的复杂性减低为简易模式的方式，并引导用户朝向重要和有用的连接的一种手段。

层级

　　层级（hierarchy）是根据元素的重要性进行排列。设计师使用对比来建立我们读取或处理信息单元的顺序。元素不需要按序列安排；读者可以通过其他属性，比如尺寸、颜色或位置确定它们的相对重要性。

　　层级组织日常生活中各种知识、体验和行动。例如，军队中的军官等级制是一种层级。将军的权利级别高于陆军上校，上校高于上尉，上尉高于中士等。我们通过门、纲、目、科、属、种的层级分类来研究动物王国中的成员。餐馆的菜单也按层级方式组织信息，通常对待主菜的名字比次要配料的描述重要，并把餐价分开以便与就餐选择进行一定距离的比较。这些层级定位并指导我们的解读行为。我们还没有确定特定元素的意义，但是我们理解它们有序排列的相对重要性。

　　当事情按顺序排列或在列表中排列时，对于解读的预期顺序就比较容易理解。如果所有事物看起来都像一套指令或者购物清单，那么视觉世界就不会那么有趣了。书籍页面和互联网屏幕按时间和空间顺序发布信息，但同时在诸如海报和表格等格式上查看信息完全依赖于元素的视觉特征对比，大小、重量、颜色、复杂性、方向、位置来实现不同程度的强调。

虽然我们通常基于视觉对比来赋予重要性，但过多的对比会降低我们对所有层级的感知。想象一条繁忙的城市街道，每家商店都有自己的标志和店面设计，或者在报摊上看到的杂志视觉景观。当一切特点都是独一无二时，也就没有什么引人注目的了。我们对视觉领域中元素的层级考察依赖于一个受控的差异梯度。同样地，如果设计在元素之间应用太多对比变化，一些特征就会破坏那些有意确定的重点。例如，如果设计师想通过对比两个元素的大小显示它们之间的重要性，那么不那么重要的元素使用醒目的颜色，就改变了原本在黑白构图中的从属地位（图4.21）。

对于20世纪中期的设计师来说，视觉层级的控制尤为重要，对于他们而言，清晰准确地表达作者的信息意图是至关重要的。现代主义作品通常在元素中建立明显的重要性层级，只使用一种字体族和有限的调色板来保持文本对比单位之间的连续性。我们假定相同大小和/或颜色的元素与意义和内容都相关。

英国设计公司Why Not Associates为巴比肯国际戏剧活动设计的海报包含文本和图像（图4.22）。远距离看海报最重要的元素既大又与背景形成最大的对比——它显然上升到了信息层级的顶端。在此种情况下，图像是有点像大气，这样它扩散的形式就不会与更重要的文本竞争。正如本书前面讨论过的，图像缺乏清晰的轮廓降低了它所控制的注意力水平。详细信息（日期、位置等）较小，需要更仔细地地阅读。换句话说，尽管这些海报的组成元素数量和多样性都很低，但阅读顺序是清晰的。就像早期的现代主义作品，层级是显而易见的，但是它并不依赖网格或者有限的字体调色板的严格应用。

重复的图表结构意味着元素之间的层级。例如，分支图将最一般的概念放置在图表的顶部或左边，并导向图表连续层中细节的增加。其他像俄罗斯套娃这样的嵌套概念，中间有详细或原创的概念，外部是一般的概念。在其他例子中，由于元素重要性的暗示，我们理解它们在深度空间的位置。比如，一张交互式地图，不仅描述了内容的层级组织，而且告诉我们在信息系统中所处的位置——我们在网站移动中首先会遇到什么，其次以及再次。

设计师赫伯特·拜耶（Herbert Bayer）1953年设计的"生命序列"（the Succession of Life）图同时使用其中的几种策略来调整复杂的信息，而且也允许读者系统地进入内容（图4.23）。颜色把动物（红色）的信息从植物（绿色）和环境（黑色）中分开。字体设计元素层级对应内容层级；权重、颜色、方向以及大小写字母的变化，在不同细节层次上区分信息。空间分部划分了时间区域和内容类别。拜耶巧妙地"卷起"了时间轴的前半部，因为地球上没有什么重要的生物存在，这样就节省了空间并引导读者了解有意义的信息。各种物种的世界种群变化，用图

图4.21
Berthold 字体系统
埃里克·施皮尔曼（Erik Spiekermann）

施皮尔曼为宣传册样本设计的一系列字体小心地控制了层级。在一些例子中，元素以大小为主导，而在其他方面则由颜色、方向，或者视觉领域的位置所决定。

图4.22
巴比肯国际戏剧活动（Barbican International Theatre）海报，Why Not Associates

Why Not Associates的戏剧海报通过字体大小和视觉离心率以及背景中扩散的图像，在元素之间建立了清晰的层级。

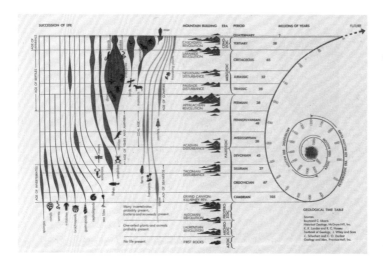

图4.23
生命序列与地质时间表，来自《世界地理图册》（The World Geographic Atlas），1953赫伯特·拜耶（1900—1985）©DACS 2016

拜耶利用视觉特征将读者引导到这一复杂的图表。线的厚度表示地球上不同时期出现物种的相对数量；颜色把植物与动物分开；字体朝向把一般时间分布与个别条目的造山运动相区别。对每种类型的信息限制使用不同的可视变量，在原本可能令人困惑的图表中创建了一个清晰的层级。

像标记，表现为线宽的变化。这是对大量数据的有序视觉编码，使读者能够理解它的解释。与Why Not Associates设计的海报不同，这个例子并不指导读者首先关注一件事，其次再另一件，等等。相反，它划分信息区域，并显示不同类型数据之间的重要关系。

我们读东西的顺序决定我们认为它所意味的。在解读过程中，层级对引导我们了解内容的重要性上是至关重要的。

阅读模式

特定语言的阅读体验塑造了我们在视觉领域定位自己的方式。阅读顺序影响着我们如何面对一个页面，这在我们一生成千上万的例子中得到强化。

由报纸设计师艾德蒙·阿诺德（Edmund Arnold）（1913—2007）阐释的古腾堡图表（The Gutenberg Diagram），描述了西方读者通常如何对待印刷页面。图表把视觉领域分为四个象限，每个象限以特定的顺序吸引注意力（图4.24）。构图的视觉扫视开始于页面的左上方，并沿着对齐的元素水平地向右移动，比如文本的行。读者在随后的扫视中努力把目光朝页面右下方移动。除非一个主导元素把眼球拉向那个方向，否则闲置的区域不怎么吸引注意力。这一模式通常被称为"阅读重力"，它解释了为什么具有相同顶部

和底部边缘的构图有时会出现底部沉重（图4.25）。稍大的底部边缘有意使构图垂直方向作为视力中心。

保拉·谢尔（Paula Scher）为公共剧院设计的海报成功地使用了从左到右的阅读模式（reading pattern），通过大号字体和次要信息的阶梯式排列强化了这种模式（图4.26）。其他的例子在应用中不太明显，但是元素之间的重点和它们在空间中的位置对应着标准的阅读模式。然而，视觉形式的安排能够破坏这一典型内容定位。迈克尔·贝鲁特（Michael Bierut）的"内城"（Inner

图4.24
古腾堡图表
艾德蒙·阿诺德（Edmund Arnold）（1913—2007）

古腾堡图表描述了西方语言的阅读模式。读者从左上方开始阅读，然后水平地向右下方移动，导致页面右上方和左下方区域闲置。

图4.25
阅读重力

西方语言中，从左上到右下的阅读模式往往使图像和文本精确地居中页底时（左）感觉更重。底部边缘增加了比顶部（右）稍微多一点的空间，就会产生垂直居中元素的错觉。

图4.26
公共剧场（Public Theater），季节海报，新帕蒂克（Simpatico），1994
保拉·谢尔

谢尔为公共剧场设计的海报显然借鉴了阶梯式字体的典型阅读模式。同时，背景中的粗边框和大字体阻止了较小的文本"滑出页面"。

City）海报颠覆了正常的阅读模式，通过一系列分层的文字将读者带入了构图中心（图4.27）。改变的阅读模式与城市填充的概念是一致的。

已经有人试图描述读者如何移动基于屏幕的信息。可用性研究者雅各布·尼尔森（Jakob Nielsen）跟踪了几种类型网站的眼球运动，描述了一个循环的F形观看模式。他的研究表明，我们不会逐字逐句地阅读在线文本。我们在段落的左边缘寻找关键词（副标题、重点等）（图4.28）。目前还不清楚的是，这一行为是自然阅读模式的结果，还是测试报告中配置的特定结果。在第二次关于图像的测试中，似乎存在一些不太

图4.27
内城填充物（Inner City Hnfill）
1984年建筑大赛海报，由纽约州艺术理事会赞助
迈克尔·贝鲁特/五角星

贝鲁特的海报通过堆叠大字体而不是将其与一个水平基线对齐，从而破坏了典型的阅读模式。因此，读者阅读的是这个空间而不是整个空间，这与主题是一致的。

图4.28
F形阅读
网站内容模式　三个网站中用户眼追踪研究的热地图。2006
年4月17日
尼尔森·诺曼组（Nielsen Norman Group），雅各布·尼
尔森

可用性专家尼尔森对232位读者进行的眼追踪研究表明，人
们倾向于在屏幕上方水平阅读，然后向下阅读，再次水平阅
读，然后在句子、段落和列表的开头垂直阅读。尼尔森建议
将最重要的信息放在文本的前两段，并将段落的开头词和列
表信息丰富起来。红色表示最关注，黄色次于红色，蓝色
最次。灰色区域不吸引任何注意力。（https://www.nngroup.
com/articles/f-shaped-reading-pattern-web-content）

可预测的行为，这表明替代配置可以产生不
同的模式，就像它们在内城海报中所做的
那样。

　　不管结果如何，很显然的是，我们如何
阅读语言是设计信息时要考虑的导向力。构
图能够与占主导地位的阅读模式相一致，或
者使用引人注意的视觉策略来重新定位读者
的解读行为。设计师乔纳森·班布鲁克的书
籍设计有意改变自然阅读顺序以减缓解读的
速度，以便更好地思考（图4.29）。在一种传
播中，强调单词的居中字体鼓励断续扫视行
为以及从左到右、从上到下的模式。其他传
播首先以图形开始阅读，其次是文本，这鼓
励了从更传统的版式到页面的另一种方法。

图4.29
新语：英国艺术
现在，2010　Booth-Clibborn版　乔纳森·班布鲁克
（Jonathan Barnbrook）

班布鲁克的字体设计版本放弃了传统的阅读模式，取而
代之的是有意放慢阅读速度的更加令人深思的版式。

改变视觉领域的文本方向，或在同一单词或句子中破坏字形的共同基线，进一步使阅读任务的定向复杂化。它放慢了阅读速度，以获得一些反映或参考文本以外的形式。

因此，阅读模式是决定复杂版式中层级认知的定向力量。颠倒阅读模式的表达方式，需要在构图闲置区域放置的元素具有强烈的引人注意的特征。

分组

分组（grouping）是一种定向策略，它使用形式接近或视觉相似的元素来表示它们之间的关系，这与它们与其他元素的关系不同。

我们有一种近乎本能的需要，把事物聚合在一起，创造出原本可能不存在的意义。古希腊人对夜空中星座的创造，反映了一种想要从一组随机的恒星现象中进行排序的愿望。在色盲测试中，从没有差别的纹理中看到数字的能力靠的是按颜色对元素进行分组的能力（图4.30）。

在一个较为复杂的任务中，拉基斯拉夫·苏特纳尔（Ladislav Sutnar）重新设计了许多工业目录，用于the F.W. Dodge Sweet的编目服务和美国无线电公司（RCA）（图4.32）。19世纪的目录设计并不被认为是值得做的伟大设计项目，通常委托给印刷

图4.30
石原色盘1917
拉基斯拉夫·苏特纳尔

为红绿缺陷者进行的石盘测试，把不同的色点分组以形成数字。正常色视觉的人能看到的数字，那些颜色缺陷者则看不到。

厂。比如，经典的西尔斯百货目录（Sears Catalog），显示了相当随意的布局，其中几乎没有什么层级控制或者传播的一致性。反常的形式，而不是版式系统，包含分散的信息和图像单元，经常从一个项目描述蔓延到另一个项目的描述中（图4.31）。

苏特纳尔在1941-1960年的工作中应用现代主义的网格来设计出版物，并用分组把相似的信息类型聚集在一起。几何形状仍然定义了某些类型的信息，但是它们被系统地用于对相关元素进行分组，并创建更大的形式来统一不同的照片和统计信息。大量使

图4.31上
西尔斯百货目录，1918

早期目录设计的元素之间几乎不显示层级。描述和图像分组需要用分隔线来互相区分。

用的空白空间使得这些分组得以被看到，不像19世纪塞满页面的目录那样，元素之间的距离虽然是一样的，但不管它们内容是否相似。

分组元素之间的关系性质因设计师的意图、单个元素的意义、分组的语境和受众体验而异。将微软和苹果等高科技公司的标志聚集在一起，传达了计算机巨头之间的商业竞争。加上通用电气和全国广播公司电视台的商标，故事就转变为一家大型并购公司和美国娱乐业。再加上骆驼香烟的形象、耐克的斜勾和花花公子的兔子改变了美国商业意义。将这些图像放置在毗邻红色和白色条纹

图4.32下
RCA电子管目录，1943
拉基斯拉夫·苏特纳尔（1897—1976）

苏特纳尔将设计引入工业目录，工业目录在物品形状和大小上提出了美学和可读性的挑战。苏特纳尔将元素分组，使用色块来最小化工业组件中的反常轮廓。

的蓝色的区域，意义从商业成功改变为企业接管美国的政治和自由（图4.33）。

颜色区域也有助于区分不同的讨论。Cheapflights图表通过内容和步骤显示了飞机行李中哪些允许携带哪些不允许携带。色块对许多奇怪形状的图像和大量信息几乎没有解释，并按照机场要遵循的程序将它们分开（图4.34）。

分组还指导我们在高度实用对象中的行为，比如表格和问卷。如果答案没有在特定位置进行分组并在页面的左右两边对齐，且不考虑相应问题的行长，那么完成应用程序或调查并编写回应可能会令人困惑。同样地，如果工作人员必须跨页面搜索回应，表格可能很难绘制。在这些例子中，语境的使用支持了元素之间的特定分组。

图4.34
"你可能不知道在飞机上你能携带的用品"，2016，
©Cheapflights媒体（美国）
与NowSourcing一起设计

Cheapflights使用分组来演示可以在飞机上携带或不能在飞机上携带的物品。物品的聚集回应规章的性质，而色块则包含了形状不同的物体。

因此，分组将复杂的信息分解为更少、更易于管理的单位，并加强了内容亲疏对解读行为的引导。

图4.33
美国公司旗（Corporate American flag）
Adbusters

这面旗帜上的标志代替了星星，因为观众习惯看到蓝色区域中的一组白色元素。它们的形状不同并不重要，重要的是这种安排相当于美国国旗上的分组。

边界关系

　　边界（edge）定义了两个事物之间的边界：事物和环境之间、构图元素与背景之间以及两个元素之间。有些边缘定义清晰，而另一些边缘模糊。元素可以与物体的边缘互相作用，或者也可以在构图的其他地方呼应边缘。

　　一直以来，人们对边缘心存疑惑。我们知道，在测试条件下，小孩和动物会避免险境。这是一种自我保护的本能后退。跨越边界需要有意地决定，需要克服厌恶。没人会随随便便地从跳水板跳下。

　　设计师能够通过把元素放在边界或毗邻边界来使我们确定意义（图4.35）。这种关系不仅仅是将图像扩展到事物的明显边界之外。边界并不是作为围住一些事物又排除其他事物的边框，而是影响我们对元素在构图中的行为感知。元素要么屈服于边界，要么挑战它的限制性，有助于构图的动态性质。在单个元素跨越视觉领域，并触碰到页面的相对边界的情况下，就像晒衣绳，其效果是将元素锚定在空间以破坏任何可能的行动。在其他情况下，在相对边界上安置元素会通过在构图两端之间的隐含线产生张力（图4.36）。

　　作为组织不同类型内容的方法，构图中的元素也能够将注意力吸引到边界（图4.37）。在旧金山现代艺术博物馆设计的海

图4.35
"圆谷英二（Eiji Tsuburaya），怪物大师：在日本科幻电影的黄金时代与奥特曼（Ultraman）、哥斯拉（Godzilla）和朋友一起保卫地球。"
设计师：乔恩·修达（Jon Sueda）和盖尔·斯万隆德（Gail Swanlund），Stripe公司

Stripe公司为日本一本科幻电影书籍设计的边界。除了颜色，边界印刷还构建和解构了字体，将其作为每一次传播作品的一部分。

报中，被相片和颜色区域分开的空间建立了许多内部边界。字体设计穿越不同的形状，改变其在空间中的方向，以屈服于边界的力

图4.37
易读性建设，1997
创意总监：露西尔·塔娜兹（Lucille Tenazas）
设计师：凯利·托克鲁德·梅西（Kelly Tokerud Macy）
这一设计使用了建筑平面来建立控制字体放置的边界，并强调建筑的构造。

图4.36
美国平面设计协会幽默秀（AIGA Humor Show）海报，1986
设计：M&Co.
创意总监：泰博·卡曼（Tibor·Kalman）
艺术总监与设计师：亚历山大·伊斯蕾（Alexander Isley）
作者：亚历山大·伊斯蕾，丹尼·阿贝尔森（Danny Abelson）

伊斯蕾的海报把元素进行了分割，将一半的图像和文本分配到构图的相对边界。中间的彩条通常是印在胶版印刷页的边界上，以校准套色并在工作完成时剪掉。伊斯蕾设计的幽默之处在于海报看起来"切边错误"，把通常放在边界的东西放在了中心。香蕉皮是"滑倒"的滑稽符号，是对切边错误的隐喻。这张海报的设计师观众知道这些印刷惯例。

在某些格式中，格式的边界特征控制着设计决策。比如，书本订口或者小报折页，代表传播中始终存在的边界。尽管设计软件在设计过程中最小化了边界魅力，但这些边界以受限的形式对读者如何感知构图中的元素发挥了巨大的影响（图4.38）。同样地，交互式媒体有时会把边界作为导航：把光标移动到边界，将内容滚动到左边和右边，有时会平移信息的"横向格式"，并减少对"页面"的任何感知。

荷兰设计师伊玛·布（Irma Boom）在她的超大号书籍设计中，把边界作为印刷面进行处理（图4.39）。我们通常期待在页面宽度和高度上印刷，而不是在很窄的深度上。因为布的书有数百页，边界尺寸很重要。在她为库珀·休伊特·史密森尼设计博物馆（Cooper

量。这些转变界定了信息类型的变化，并将我们的目光转移到建筑的空间和平面上，这是海报的主题。

图4.38
"下方折叠"
温特豪斯（Winterhouse）

"下方折叠"通过在出版物的下半部放置图片，上部放文本，从而颠覆了典型的新闻小报设计。在这种情况下，折叠边不仅是一个设计元素，也是对新闻实践的参考。

图4.39
"做设计"（Making Design），库珀·休伊特·史密森尼设计博物馆，2016
伊玛·布

布以她的超大尺寸书籍设计闻名。在这个例子中，她通过在页面边缘以及在封面周长边界印刷，进一步强调了书籍是一个三维物体。书框和字体在黑暗中发光，生成了书的轮廓线。

Hewitt Smithsonian Design Museum）所设计的书中，布把书籍边界印刷成彩色，并通过封面的白色边框米吸引注意力。白色墨水在黑色中发光，只有当灯光熄灭时，才会被它的边界定义。其结果是提升了这本书作为三维物体的感知。

边界对我们如何阅读事物也很重要。图4.40是一个"邻近边"的例子。想象一下，这是各种娱乐媒体的广告。虽然我们通常是水平地阅读文本，"free"和"book"字间距的宽度以及"free"和"film"之间的邻近垂直边界，造成了关于哪种媒介需要付费的模糊性。在保持标题或多行引文单词的清晰度方面，邻近边界现象尤其重要。如果单词之间的视觉空间比字体行间距大时，设计鼓励垂直阅读，从而减慢我们对文本的解读。

因此，边界是定位我们解读任务和制造紧张感的有力工具。它们建立了视觉领域的限制，并起到了与其他元素交互的稳定构架作用。

FREE BOOK FILM FOR SALE

图4.40
共享边界

尽管句子水平阅读，但字之间的共享边界与比字行之间更宽的间距，造成了是"书"还是"电影"免费的模糊性。

方向

方向（direction）是某物参照未来某个点或区域移动的线。它是可见或不可见的向量，把路径连接到目标。除非特定的线索有异议，否则我们倾向于把自然法则分配到二维构图中元素的移动方向上。例如，站立在角上的矩形比依靠在一条边上的矩形更容易"摔倒"。我们想象着摔倒的方向与万有引力定律相对应。

冈瑟·克雷斯（Gunther Kress）和西奥·万·莱文（Theo van Leeuwen）在《阅读图像》（Reading Images）一书中，讨论了图像如何指导我们解读叙事。作者把构图中的元素描述为在事务关系中由向量连接的角色。向量或可见或不可见；一个人对物体的凝视可能构成一个向量，即使真的没有存在的线。这些图像是叙事的，因为向量的方向特性告诉了我们元素之间的交互潜质（克雷斯与万·莱文，2006）。

例如，路易斯·海因（Lewis Hine）摄于1931年的照片，一个钢铁工人在横梁上以多种方式建立了叙事（图4.41）。尽管钢揽有强烈的方向性，我们的注意力还是被钢铁工人伸出的手臂和手指的方向所吸引。是远处的建筑物使钢铁工人看起来与之有交互关系，而不是其他元素。他位置的不稳定性被有助于他保持平衡和避免跌倒的远处克莱

斯勒大厦的错觉而消除。换句话说，图像中汇集的方向向量（手臂的线条和建筑物的塔尖）反驳了图像的事实。

有时方向线索和向量是明确的。它们表示某物行进的路径或方向。在德国"电病理学家"斯蒂芬·耶利内克（Stefen Jellinek）绘制的安全插图中，电流路径显

图4.41
帝国大厦建筑工人（Empire State Building Construction Worker），1930
路易斯·海因

在海因的照片中，一个建筑工人通过"触碰"远处克莱斯勒大厦的塔尖而在横梁上保持平衡。由他的手臂和远处的建筑所创造的向量克服了他身体位置不稳定的事实。

示为红色（图4.42）。方向线将动作与危险的后果联系起来。

在空间定位我们自己时，我们面对基于身体的6个方向——左、右、上、下、前和后。所有其他方向都可以来源于这六个方向。地图和坐标定义的空间确定了与这些指南相关的方向。例如，多层购物中心的平面或二维地图，不仅必须指示商场位于平面图上的位置，而且还必须显示楼层之间的位置。换句话说，它们必须指导我们如何垂直和水平地移动。

费城的乔尔·卡茨设计协会（Joel Katz Design Associates）在探索陌生城市时考虑了行人与空间和方向的关系。他的"走！费城"（Walk! Philadelphia）将街道地图定位到行人当前面对的方向，而不是在所有地图的顶部北边（图4.43）。

图4.42
触电致死132图，1931
斯蒂芬·耶利内克（1871—1968）
插图：弗朗茨瓦·西可（Franz Wacik）

德国一位"电病理学家"的书中这些幽默的插图描述了20世纪30年代的安全隐患。方向线建立了行为和结果之间的关系。

图4.43
走！费城
乔尔·卡茨

卡茨为"走！费城"的招牌设计将行人引导到他或她正在移动的方向，而不是传统的指南针方位。

"走！费城"提供一个更加以用户为中心的方法来寻找路径，并简化街道定位的过程。不熟悉环境的行人不需猜测指南针的方向。

最后，方向线索能够引导我们解读构图中元素的顺序（图4.44）。奈杰尔·霍姆斯（Nigel Holmes）展示了在Netflix完成订购电影票这一任务的图表。图中的元素表示必要的物理动作，消除了跨多个图像需要的逐步口头指令。库珀·休伊特·史密森尼设计博物馆海报中的元素也发挥相似的作用，当我们在遇到特定顺序的元素时，它可以通过构图移动我们（图4.45）。在这种情况下，元

图4.44
Netflix如何工作
奈杰尔·霍尔姆斯

霍姆斯的"说明图表"告诉用户如何使用Netflix租看电影。该图示使用的帧顺序排列了过程步骤的顺序，并表示在每帧中所采取的动作箭头。

图4.45
"什么是设计?"海报，1995
库珀·休伊特国家设计博物馆/史密森尼学会和国家艺术基金会
设计：亚历山大·伊斯蕾有限公司（Alexander Isley Inc.）
创意总监：亚历山大·伊斯蕾
设计师：贝蒂·林（Betty Lin）
撰写者：拉塞尔·弗林切姆（Russell Flinchum）

学校教室的大型海报以工业设计师亨利·德雷福斯设计的贝尔500电话作为案例，追溯了设计过程。海报是违反直觉的，它从底部而不是顶部开始，并且伊蕾斯回忆起了无数的关于博物馆版式的批评。海报可以从最基本的问题开始："什么是设计"或者从解决方案开始向后思考。

素顺序与传统的自上而下的阅读模式相反，它依赖数字和图表符号来建议信息的另一种自下而上的路径。

因此，方向元素和构图线索引导我们进入交流的内容。它们告诉我们从哪里看，并暗示了事件顺序或视觉领域中元素之间的因果关系。

视点

视点（point of view）是观察某事或某人的位置。视点能够以完全不同的方式建构事件、场景或信息。它告诉我们从哪里关注图像中的物或人。

视点影响我们对事件和信息的感知。它决定我们是个参与者还是一个旁观者，一个行动者还是观察者。它不仅是另一种观看方式，也是另一种认知方式。1968年《全球概览》（Whole Earth Catalog）第一版（登月前一年）刊登了一张从太空观看地球的图片。什么使这种图片如此震撼，甚至具有革命性的，是因为我们第一次能够看到我们的世界是一个漂浮在太空的物体。渺小、脆弱和孤独，从太空看到的地球视像改变了我们对居住环境的感知。从某种不那么深刻的意义上说，谷歌地图给我们提供了我们自己社区的卫星视图，让我们可以从一个新的视角看待熟悉的事物。

但是，摄影师不必离开这个星球就可以给我们带来感知周围环境普通方式之外的视觉惊喜。俄罗斯摄影师亚历山大·米哈伊洛维奇·罗钦可（Aleksandr Mikhailovich Rodchenko）以其戏剧性的构图闻名，他经常从高处或低处或倾斜的角度拍摄（图4.46）。这些图像的框架将细节简化为图形模式，与现代主义对基本形式的偏好一致，并剥去了任何明显的文化或历史参考。罗钦可的抽象比照片的文字主题更重

要。他的目标是让熟悉的人看起来不熟悉，让观众重新定位他们日常观看的习惯。

对三维世界的解读经常需要多维视点来充分理解一个事物或环境。"平面图"从上图解事物，"立面图"从旁边描述事物，"剖面图"则在物体或环境中某个信息量大的地方横切。例如，图4.47的部分给我们显示我们在真实生活中无法观察到的地球层。"等距投影"在二维图形中显示三维图像。等距地图对行人是有帮助的，因为它们表明了在到达街道位置时可能被建筑物或地形所遮蔽的东西。

我们如何在出版物中使用图像可以确定我们的视点是图像活动中的参与者还是旁观者。当图像延伸到页面边缘时，作为观看者，我们与图像中的人或物处于相同的空间。然而，当被空白或边界框住时，框架位

图4.46
步伐，1930
亚历山大·米哈伊洛维奇·罗钦可（1891—1956）
©罗钦可与斯特帕诺夫斯档案馆（Stepanova Archive）
DACS, RAO 2016

罗钦可以他在构图中独特的摄影视角而闻名，这些视角构图较少叙事，而更多涉及事物在空间中的位置。

图4.47
剖面图
科学图表显示了从平面、剖面到立面的各种视角。它们可以图解人类肉眼看不到的结构和过程。

于我们和图像的活动之间。我们是旁观者从外面观看，象征性地从边框瞥视。在两个版式之间，图像本身并没有什么改变，但是我们相对于场景的立场发生了改变。

视点要求我们自觉地调整我们的视角，但这样做时，这也可能要求我们接受与我们不同的安排和文化假设。艺术家弗雷德·威尔逊（Fred Wilson）利用这一技术在画廊装置和目录中取得了出色效果。他的展览"开采博物馆"中，威尔森展示了用印第安人后背对着观众的雪茄店。我们对这一事物传统身体视点的改变，引发了关于种族主义和被白人文化主导的美洲原住民的历史态度问题。

正如这些例子所显示的，观点将我们引向物体或场景的物理及概念性内容。就像我们在日常语言中使用短语"视点"来传达两个或更多的人在同一问题上可能有不同的观点一样，设计中的视点给设计师一个机会，让他们对熟悉材料有新的见解。它告诉我们，我们与显示的事物的关系在哪儿，以及如何思考观看的行为。

小结

　　引导受众使用设计之物对设计师来说是一项至关重要的任务。当读者或用户不能很好地解读这个系统以获取信息时，他们就会与解读进行争斗。我们都对各种事物如何建构意义有文化上先入为主的观念。设计师必须了解能够支持或约束一定行为类型的可供性以及指导解读的符码或习俗。书籍通过设计告诉我们，随着时间的推移，内容将以线性和连续的方式呈现。交互网站更新信息领域，或甚至改变它们的存在状态，以确定我们的行为产生预期的结果。当引导标示在识别、指导或校正我们行为时，它通过形式的多样化指示。

　　设计之物也定位我们到特定元素的意义，一旦我们确定我们对系统的感知以及它如何精确地操作，我们就会做出反应并采取行动。形式定义信息元素之间的关系，并引导我们做出某种解读。

交互、解读与体验

"解读"（interpretation）是在我们所看到和听到的事物中寻找意义的过程。在视觉传达解读中，我们特别强调视觉语言与文字语言元素及其排列，并考虑到周围的环境。

先前的解读理论认为，信息作者和设计师创造意义——他们能够将意义强加于形式——而读者或观众的责任就是要准确地解读这一意义。从历史上看，在20世纪大部分时间里，设计师的目标是克服文化干扰，因为文化被视为解读和直接体验的障碍；清除那些需要特定文化解读的元素和风格设置，以支持简单、无装饰这一设计师普遍认为的形式。

从20世纪最后几十年开始，构成主义的设计理论已经提出读者或观众受到周围语境和过去体验的影响，是意义的主要创造者。批评人士认为，文化立场的固有差异，即我们的文化背景和过去的体验塑造了解读，意味着同一信息的多重意义是有可能的。例如，青少年对权力象征的反应可能与他们的父母大不相同，或者移民和当地人对爱国主义标志赋予了截然不同的意义。在某种程度上，解读可能还取决于我们遇到信息的环境。野餐冷却器上的星条旗与飘扬在奥林匹克运动员胳膊上的美国国旗相比，不太可能激发起民族自豪感。因此，形式并不存在于解读真空中，而是与语境相关。意义产生于受众周围的物质文化环境和社会使用。这种解读的观点挑战着设计师超越他们自己对事物是什么意思的假设，并考虑到观众和读者

可能根据他们丰富而多样的体验而产生的新解读。

因此，解读是设计师对形式与信息的选择结果；围绕信息的、物质的、社会的、文化的和技术环境以及解读者典型的思考行为和过去经验。

符号的本质

最小的意义单位是符号。在某种程度上，一个符号代表某种东西。在英语中，字母C-O-W组成一个产奶的大型农场动物符号。对一些人来说，大拇指朝上的手势是赞同的符号。埃菲尔铁塔的照片经常被当作巴黎这个城市的符号。在所有的情况下，这些符号和它们所代表事物之间的关系是"任意的"——也就是说，这是默认的文化认同，而不是任何符号和它的意义之间的自然关系问题。比如，在西班牙语中，同一动物的符号是V-A-C-A，而C-O-W字母组合出现在许多其他意义不同的英语单词中。竖起大拇指表示赞同的符号开始于罗马角斗士，但是现在也指社交网络和互联网应用。信息使用埃菲尔铁塔来代表巴黎的这种频率，连接了地标及其位置。

20世纪早期，瑞士语言学家费迪南·德·索绪尔（Ferdinand de Saussure）、美国哲学家查尔斯·桑德斯·皮尔斯（Charles Sanders Peirce）以及查尔斯·莫里斯（Charles Morris）对符号学（semiotics）的研究提出了新见解。索绪尔的工作表现出对之前语言研

究的重大突破，它关注当下的交流行为，而不是文字的历史以及语言随着时间发展的变化上。索绪尔认为，解读不仅取决于符号自身的意义，更重要的是，它取决于符号在使用中的结构关系。两个句子里都出现了相同的词：汽车撞了男孩和男孩撞了汽车。这两个句子的不同意义取决于单词顺序，而不是单词本身。就像这本书之前讨论的，视觉构图中的元素安排对于我们如何解读它是至关重要的。

索绪尔描述了一个符号的两个组成部分，即所指（signified）（符号所反映的人、事、地方或想法的概念）与能指（signifier）（代表所指的声音或图像）（索绪尔，2000）。正是这种观念——概念与它在文字或图像中物质表现的分离——使我们能够思考形式对意义的贡献（大卫，2012）。如果索绪尔没有把这两个部分看成是截然不同的，我们就不能讨论字体的意义与口头语言的不同、摄影与绘画的不同以及移动的信息与静止的信息的不同。

美国哲学家查尔斯·桑德斯·皮尔斯对符号的类型和它们如何运用感兴趣。他的分类通常为三组："图像"（物理上与其代表的事物相似的符号）、"索引"（指向其他事物或指因/果关系的符号）和"象征"（抽象符号，它的意义必须通过它所代表事物的联系习得）。这三组是被设计师最常说到的皮尔斯的符号分类。

皮尔斯也主张"场地"的重要性，一种

品质的纯粹抽象。卫生间门上男人和女人的符号因与人身体相似而表示性别：女人穿裙子，男人穿裤子。它们在与人相似上是图像性的，但是在"指向"房子的特定用途上却是索引的。然而，这些看似中立、制度化的形式是它们的根基。例如，它们不是俄罗斯人穿着民族服装的照片、乖戾的青少年漫画书，或者其他一些特定人群的品性。因为它们缺乏细节或历史参考，设计师经常称这些符号为"赫维提卡男人和女人"，指无衬线字体，具有相同的未修饰的属性并在同一时期发展。当皮尔斯说一个符号"在某些方面"代表某事时，这种品质或场地就是他所意味的。它为设计师提供了表达机会。这意味着仅仅选择合适的内容是不够的；设计师也必须不仅考虑符号的主题，还要考虑到它的视觉属性。

美国查尔斯·莫里斯对符号学的贡献是确定了思考符号本质的三种方法：语义学、句法和语用学。语义学是符号与它们所代表什么之间的关系。想想"狗"这一概念，当用约克郡犬或大丹犬来表示时，它的意义有多么的不同。从字面意义上看，两者都是狗，但都不是"狗"这个一般概念的最佳例子；它们的极端体型可能比"狗"更好地表示"供玩赏的小狗"和"大富豪狗"。询问哪个符号，如果有的话，最能代表所期望的概念，这是个语义学的问题。

"句法"是一个符号与其他符号之间的关系，即元素在信息中的顺序。当涉及排版

印刷时，既有文字语言的句法（语法），也有视觉形式的语法（构成）。在某些情况下，文字的视觉安排与文字的一字一句的句法分离。句子能被其他形式打断，也可以作为分散在视觉领域中的单词出现，但是每个字的字体特点允许我们把单个符号重新组合为一个完整的思想（图5.1）。

句法是解读基于时间媒体的关键。例如，叙事情节的顺序决定我们对故事的看法。20世纪早期的电影制片人列维·库勒修

图5.1
《**纽约时报**》周日评论"别给我钱"（Don't Show Me the Money），2013 马丁·威尼茨基（Martin Venezky）

威尼茨基的版式使用了元素顺序句法。在构图中，文字以许多不同的字体和空间出现。文本挑战了线性阅读，从没有明显层级的并置观点中建构意义。

（Lev Kuleshov）尝试了场景排序。他把一张著名演员的照片与一碗汤、棺材中的女孩及一个沙发上的妇女的照片轮流播放。尽管这四张照片在每次播放序列中是完全相同的，但观众根据图像的顺序，从演员的面部读出非常不同的表情（遗忘汤后的思索、棺材背后的悲伤、长沙发椅上女人的欲望）。这一研究论证了编辑的力量，以及任何一个单一图像的解读都有赖于与其他图像的位置。

"语用学"关注符号、它们的解读者和语境之间的关系。它传递出人、设置和使用对意义解读的影响。红色字体在财务报告中有负面的含义——作为赤字，表示"负债"或"亏损"，但不是在课本中。我们注意到，当一本时尚杂志使用快照而不是戏剧性的摆拍时尚照片时，或者当一部电影中的镜头运动不稳定且业余时，我们认为，制作者有意使用这些符号作为"现实主义"或表示一个特定的人的观点，只是因为它们出现在使用巧妙的专业摄影语境中。

因此，有许多关于解读的理论。我们能够看到这些想法在设计史的不同时期得以流行，以及设计师需要了解他们如何塑造对形式影响的假设。

交互与解读的本质

"交互"是两件事的前后关系；一个人的行动会产生另一方的反应。如今，"交互设计"这一术语经常描述数字系统和产品的设计，比如网站、游戏和软件。在这些例子中，用户的物理活动与计算机的操作系统进行交流是必要的。显示和声音的变化提供了反馈，让用户知道设备是合得到消息。

然而，"所有的"设计都涉及与信息、产品、环境或服务一定程度的人机交互。不需要计算机依据信息发起者的意图、对象和系统的质量以及人们为谁设计的行为交互来考虑设计。例如，印刷的《奥杜邦鸟类野外指南》（Audubon Field Guide to Birds），可以让读者按字母顺序排列的种类、科（例如，有80种鹪鹩）、外观（颜色、轮廓或大小）或栖息地来搜索鸟类，就像他们搜寻数字资料库一样。由于认识到观鸟人在不同的语境中有不同的需求，比如，在家阅读与在野外观察，这本书推荐了不同类型的信息交互类型（大卫，2012）。

与数字交互相比，对交流源的反馈可能不那么直接，但是如果我们不参与、不购买或者不加入，就会有人了解我们的感受。设计师认为他们的工作是为人们的体验创造条件，而不是把手工制品的物理特性作为最终目的，设计时要考虑人们的行为和情感。

如果交互的品质超出了实际，也就是说，如果它们是富有诗意的，那么就改变了我们的理解或信仰，或在某些方面超越平凡——我们描述它们制造的体验就是审美的。它们给日常生活增添了价值或美。设计可以吸引人们的注意力，引导人们使用它，但如果它不能带来令人信服的体验，它可能就无法满足人们的期望或令人难忘。设计师

经常抓住这个机会把简单的功能变成令人难忘的东西。汽车设计师对车门关闭的声音给予极大的关注，他们意识到，即使是这样一个平常时刻也能代表有意义之事（例如，豪华或精确的工程）。

引人注目的交互标准是认知的、情感的和文化的。在认知方面，设计可以通过它的形式增强或降低我们思考的精确性或效率。当形式不适合任务或者与信息结构不一致时，解读的过程就不让人满意。例如，一本食谱书，在叙述说明中把佐料集中在一段，而不是单独列出，这使得厨师在准备菜前很难计划购买杂货和组装必要的炊具。如果食谱的步骤没有清晰地分开，那么在烹饪书与任务之间来回移动就很容易使人迷失方向。

情感在解释中发挥了重要作用。我们本能地回应一些信息——在直觉层面，绕开逻辑推理。广告擅长利用这一原则，向我们推销我们平常无法买到的东西，比如爱情、地位或男子气概。发自内心的图像把物体转化为情感。我们想要一款特别的香水或古龙香水，因为我们相信它使我们像模特一样性感。我们想要最新的科技，因为广告把物主身份与显赫的社会地位相联系。我们想喝一杯啤酒，因为泡沫、冰冷的杯子吸引我们触摸、嗅觉和味觉，而不是理性思考。

其他信息要求反思和判断来引发我们的情感。我们受到一位有成就的政治家纪录片的启发。我们在艺术家格鲁吉亚·奥基弗（Georgia O'keeffe）的作品中找到了无穷的魅力。我们不断地想要掌握一款需要策略和技巧的游戏。在这些情况下，我们的情绪是源于对信息的仔细考虑或对某项特定任务能力的渴望。我们在初次相遇很久后都会思考这些事情，但我们意识中出于本能的图像由于没有被理性地处理很快就会消失。

在文化方面，我们生活在一个视觉世界里，它不仅使我们接触大量的刺激，而且还根据风格和语境赋予它们社会地位。我们知道有些事物对我们或其他人而言什么时候是流行的、官方的。历史上，形式位置信息的性质告诉我们有关它的来源，以及不同社会群体所讲的语言。我们从文化经验中了解到，在值得注意的出版物中发表信息需要什么程序和时间，我们在此基础上判断信息的可信性。动作片、体育杂志和电脑游戏中的英雄会影响我们对男子气概的看法。我们的经验把霓虹灯与都市夜生活联系，迷彩与军人联系以及粉红和蓝色与性别联系。换句话说，我们利用我们在"文化语境"中对历史的解读来感知形式意味着什么，尽管"文化环境"从来没有一成不变，它本身也可以改变。

设计师经常从其他文化中借用或挪用形式，从时间或另一语境重新定义意义。对本土形式感兴趣，也就是说，那些没有受到设计训练的人所创造的形式，主导了20世纪末的设计作品。通常，作为对所有信息都可以用多种方式进行解读的信念的评论，本土形式引进了与信息内容没有文字联系的文化参

考。这样，形式延展了内涵的范围。比如，阿特·钱特里（Art Chantry）为国王郡公共健康部（King County Department of Public Health）设计的海报使用了幽默来消除避孕套使用中的污名（图5.2）。钱特里的海报让我们想起了20世纪50年代的工作间安全海报。在当今的政治正确的氛围中，海报借用了另一时代蓝领工作环境的直接传达风格。

图5.2
为国王郡公共健康部设计的阴茎警察海报，1993
阿特·钱特里
钱特里的海报借用了20世纪50年代工作间安全海报的风格，来传达当代的信息。

在其他方面，对当代信息的解读实际上产生了新的文化意义。正是通过通信技术，我们参与塑造和定义了我们社会环境中的对话和活动。在数字世界里，设计师屈服于用户日益增长的控制。我们共同生成信息的内容和形式会影响我们对事物意义的思考。新技术通常在我们知道它们真正适合做什么之前就出现了；通过使用和交互，我们探索了它们交流的可能性以及对塑造文化的贡献。最初设想作为科学家之间共享信息的一种方式，互联网的公共使用重新定义了身份和隐私、原创者和发布以及服务的概念。图像的"真相"被一种文化挑战，在此，"图像处理"（photoshop）是一个动词，而不仅仅是软件应用程序的名称。因此，信息通过生产和流通的方式获得了文化意义。

第5章中的概念集中在我们如何在视觉信息中建构意义。它们传递认知过程、情感、文化和语言在创造令人叹服的体验中的作用。

易读性/可读性

易读性（legibility）描述的是某个可见的东西是否易于识别。例如，清晰的字体有足够的尺寸和间距，使一种字体与另一种字体相区别。当文本的设计激发了我们阅读它的欲望并确定它的意义时，我们说它是可读的。

当我们完成联邦税收表格时，我们希

望高效率完成。我们希望这份表格能告诉我们哪些财务和个人信息是需要报告的，如何计算税收，哪些费用抵消了欠款以及如何记录我们劳动的最终结果。表格的设计应该使我们适应这些不同的活动。美国政府要求Siegel+Gale 设计公司的简化部门重新设计用于印刷和屏幕的1040税表（图5.3）。设计人员解决了表格的语言和配置问题，降低了出错率和完成时间。最终，更清晰易读的设计改进了纳税人的态度。

同样，食品包装上的营养成分标签也包含了重要信息，这些信息在以前留给食品生产商时是不清晰的，且因公司而异。1992年，伯基·贝尔塞（Burkey Belser）为美国食品和药物管理局（United States Food and Drug Administration）设计了标签，该标签规范了美国所有食品包装的热量和营养成分含量（图5.4）。标签的设计使用字重、缩进以及用仪器画的线来传达鼓励消费者做出健康选择的清晰信息。

如果字体太小，间距太密，或者排列方式不利于辨认元素之间的重要关系，那么它最终是难以辨认的，并且无法让我们执行任务，并做出适当的判断。

字体易读性在环境应用中也很重要。在20世纪90年代，美国联邦高速公路管理局解决了美国公路上行驶的人口老龄化问题，使标志的易读性成为一个重要的安全问题。环境视觉传达设计师唐·米克（Don Meeker）和字体设计师詹姆斯·蒙塔巴诺（James

图5.3
1040 EZR
设计总监：迈克·斯科特（Mike Scott）
数字设计师：塞拉·细默（Sierra Siemer）

西格尔+盖尔（Siegel+Gale）为移动设备设计了电子文件税表。该系统从纳税人的W-2表格中提取信息，并以清晰的顺序显示计算结果。

图5.4
美国食品和药品管理局营养成分标签，1990
伯基·贝尔赛

美国食品和药品管理局的营养标签起因于政府对美国肥胖症流行的忧虑。设计师贝尔瑟将标签设置为8点字体，并在标签周围设置一个边界，以防止食品制造商干扰标签的易读性。

Montalbano）提出一种名为"清晰易见"（Clearview）的新字型（图5.5）。这种字体的设计解决了自艾森豪威尔（Eisenhower）政府以来一直使用的高速公路哥特字体（Highway Gothic）字谷空间小的问题，其形式来自于世纪中叶采用了模切字母的技术。它从来没有被测试过。

1994年一项主要研究建议将字体高度增高20%，以适应年长司机的视觉距离和反应时间［终端设计公司（Terminal Design），

图5.5
Clearview高速公路路标，1992
上：Clearview高速公路商标，字体层叠的正反对比版本
下：基于比例的高速公路和高速公路导向标志布局网格系统
米克联合公司

Clearview字体最初是为了帮助年长的司机而设计的。这种字体在标志大小不变的情况下，为所有司机提高了20%左右的易读性。它在相似字形（例如，小写"i"和"l"）之间创建了更大的差别，这改善着在恶劣的光线条件下以及在高速和长距离下的易读性。

2004〕。但是这一增加意味着所有标志板的尺寸增加40%到50%（终端设计公司，2004）。Clearview增加了小写字母的X高度而没有增加大写的高度，因此占据了与之前高速公路哥特字体大致相同的空间。该字体通过了严格的用户测试而开发。不幸的是，联邦高速公路管理局在2016年初悄悄撤销了对该字体的支持，返回到58年前的哥特式公路上。

字体设计师马修·卡特（Matthew Carter）设计了Verdana（一套无衬线字体）来克服当今电脑屏幕显示的粗糙（图5.6）。他以像素为基础塑造字体，而不是笔画。不同类型笔画（直的、弯的和斜的）、大字谷空间、宽的字距以及大的X高度之间的关系，确保了在背光屏幕上字体的可读性。常见的混淆字符，比如小写字母i，j的上部以及l和数字1，都被精心绘制以获得最大的对比度。字体族中各种字重都各不相同，即使在很小的尺寸上也有明显的差别。

如果有设计师可以遵循的规则使事情变

Verdana

图5.6
Verdana 字体，1996
马修·卡特
微软

卡特的Verdana 字体是为电脑屏幕设计的。它有比较宽的字母间距及大的X字高，以确保字母在背光屏幕上清晰可见。

得清晰易读，这将会有很大帮助，但是字体排印是相"关联"的，一个变量的改变会在其他变量中产生完全不同的关系。比如，我们可以通过增加字体的字间距来提高我们阅读Helvetica（赫维提卡体）文字的能力，这样我们就能够更好地看到字母和单词的形状。但是对Garamond（加拉蒙字体）来说，相同的空间可能太多，其中小写字母的高度比在Helvetica中小很多。当我们的眼睛返回到段落左边时，Garamond两行之间太多的空白会使我们更难找到下一行文本。黑纸上的粗白字体可能非常清晰，但是在黑色电脑屏幕上的粗白字体可能会产生光晕，它会填满字母的内部和周围的空间。因此，易读性取决于字体、字号的磅值、字重、行距和字母在表面之间的特定关系。

字体设计师通常把字体分为两组：文本和显示。正文设计中的字体磅值在6和14点之间能够很好发挥作用，并简化阅读冗长而重复的文本的任务。显示字体针被优化为更大的磅值。它们经常以小量的方式成功地吸引我们的注意力，但是在冗长的文本中读起来却很尴尬。设计师在文本和显示上都使用了许多类型的字体，这取决于设计师的创造力，有时还会打破这些规则。字体设计的可读性有时与语境有关。我们并不想读56万Stencil字体的托尔斯泰的《战争与和平》（War and Peace）英文翻译本，但或许很高兴看到用同样字体设计的海报。并且我们可能会对庭院出售的手绘标识广告感到放心，

但却发现在监管高速公路的标识中，同样字体却显得有些笨拙。换句话说，我们看到的可读性与内容的性质及阅读环境有很大的关系。

字体设计并非是可读性唯一的重要形式。要想成功地解读排行榜和图表还取决于内容与形式的匹配。当设计迫使信息变成既不与内容的感知本质一致也不与它所支持的内容一致的形式时，我们会花费额外的精力来破解意义。多年来，人们一直在试图解释什么是健康的饮食结构。美国农业部金字塔型膳食组合经历了多次改革。早期版本要求消费者区分不同大小的楔形内容（图5.7）。然而，我们不会先按量来安排饮食。

KEY
☐ Fat (naturally occurring and added)
■ Sugars (added)
These symbols show fats and added sugars in foods.

Fats, Oils & Sweets
USE SPARINGLY

Milk, Yogurt & Cheese Group
2-3 SERVINGS

Meat, Poultry, Fish, Dry Beans, Eggs & Nuts Group
2-3 SERVINGS

Vegetable Group
3-5 SERVINGS

Fruit Group
2-4 SERVINGS

Bread, Cereal, Rice & Pasta Group
6-11 SERVINGS

图5.7
金字塔型膳食组合（Food Pyramid），1992
美国农业部（US Department of Agriculture）

这个金字塔型膳食组合的老版本将食物组呈现为不同大小的多面体楔形。然而，很少有人会按体积或表面面积计划进食，真正有用的信息是在金字塔之外的文本中，它告诉消费者每组食物建议的每日摄入量是多少。

真正有用的信息是在页面边缘，描绘了每组食物的推荐摄入量（大卫，2012）。在这种情况下，数字的使用更适合营养任务。最近的一项设计尝试将运动与对食物组的描绘相结合，这是另一项高度抽象下的有难度的感知任务。

然而，易读性和可读性并非是设计成功的唯一标准。但是在高效和有效传达是至关重要因素的情况下，设计师必须十分小心地注意阅读和处理信息的任务。易读性最终会导致可读性。也就是说，设置良好的字体会吸引读者，并在设计、读者的预期与手头的任务之间创建一种契合。

外延与内涵

外延（denotation）是符号的字面或表面的意义。这是对事实明确和直接的描述。内涵（connotation）是一种表述，除了字面意义之外，它还表达一种观念或感觉。因为内涵意义不是事实的，而是形象的描述，它们通常产生于文化和社会体验，其中人、物、地点和事件变得与特别的抽象观念、情感或行为联系在一起。

"我说的是我的意思，我的意思是我说的。"

要是那么简单就好了。我们大多数人都相信语言是一种交流工具，它能将交流的意义从传者传递给目标受众。假若我们不受干

扰地发送信息，那么意义是清晰的，语言已经完成了它的工作。但正如我们所知，有时我们所说的话被误解，脱离了语境，或者被听众或读者超越字面意义地解读。

另一方面，如果语言不能唤起一个单词之外的联想领域，我们就没有理由去读一本好书、听优美的音乐或者写诗。玫瑰只不过是一株长着荆棘的漂亮植物，而不是一种情感的表达，政客家的家庭照片只是婚姻状况的证据，而不是家庭价值的象征。视觉语言和口语语言的威力在于能够产生各种组合的能力，每一种组合都有自己的关联领域。

法国批评家罗兰·巴特（Roland Barthes）提醒我们摄影是自相矛盾的。在机械地、准确地记录场景内容（它的外延）的同时，它还受到姿势、灯光和其他提高其内涵的图像控制。从外延上讲，一桌意大利面和葡萄酒的图像就只是那样。从内涵上讲，巴特说它代表"意大利性"（巴特，1977）。基安蒂葡萄酒瓶、方格纹桌布以及意大利国旗的红色、白色和绿色，是在意大利餐馆进餐体验的一种内涵符码。进一步讲，意大利与食物的内涵联系加强了这张照片的意义。我们不大可能通过就餐体验来代表俄罗斯，因为与意大利相关的其他联系更加紧密。

记录片或电影被认为是事实的表现形式。然而，因为它需要决定主题将如何被拍摄、排序及描叙，它也是开放式解读。随着时间的推移，文档会呈现与另一时间和地点相关的内涵。多萝西娅·兰格（Dorothea

Lange）的作品，这位纪录片制片人以她为农场安全管理局拍摄的经济大萧条时期工人的照片而闻名，照片记录了20世纪30年代流离失所的农场工人和迁徙工人的生活（图5.8）。兰格的照片，在它们的外延意图上，代表了心碎的无家可归者、贫困的农村、大萧条以及摄影在记录社会状态中的作用。换句话说，在它们拍摄完成后很长一段时间里继续获得了内涵。

图5.8
移居的母亲（Migrant Mother），1936
多萝西娅·兰格（1895—1965）

20世纪30年代，兰格拍摄了无家可归的美国农场工人。虽然她的作用是一份文件记录，提供美国中心地带工人的文字描述，但她的照片却含蓄地表达了大萧条时期的贫穷和苦难。

字体也有内涵，在于它们如何创建以及它们在哪里使用。光读字体-A（OCR-A）意味着计算机的使用；Courier意味着20世纪的打印机；赫维提卡体（Helvetica）意味着企业设计；并且漫画字体意味着非正式。就它们自身而言，这些字体并没有任何意义。然而，当它们被使用时，它们有助于文本的含义。在某些情况下，字体选择再次强化了文本的字面意义。在其他情况下，它们引入了额外或矛盾的内涵。

设计师经常对形式的外延与内涵之间的关系进行权衡。他们预测不同文化体验的不同观众会如何解读图像和语言。他们还必须考虑如何在各种可能的设置中对信息进行解读。信息的含义始终是在内容、语境、观众与用途之间交互。

框取

框取（framing）是通过设计师对信息内容的选择来建构意义的。正是设计师对观众感知的选择性影响，鼓励了某些解读胜于其他解读。在摄影中，图像首先由场景的选择和视角来框定，其次，任何一种裁剪都能进一步缩小视觉领域的元素数量，并改变原始的构图。

在最简单的意义上，景框创造了一个包含某些事物而排除其他事物的空间。它将人们的注意力吸引到框取的内容上，并提升它

作为构图焦点的重要性。一幅画的画框把它与周围的墙隔开了。一扇窗户框住了一栋建筑的内部视线，我们经常购买或租用一个空间，因为它是"有视野的房间"。浏览器窗口是将特定内容与网站和桌面隔离的框架。照片从不同的时间和地点拍摄场景。这样的框取可以是视觉的、概念的或者两者兼有。

第二次世界大战期间，在硫磺岛折钵山拍摄的升起美国国旗的一系列照片以及随后的最后镜头裁剪，说明了框取如何影响解读（图5.9）。最终的英雄形象剪去图像中无关紧要的元素，并与海军陆战队和战地医护兵联合起来对抗旗杆的强烈角度，创造了一种构图。他们的努力在剪辑过的版本中更加明显，因为旗杆的顶部被锚定在构图的一角。

媒体教授罗伯特·特曼（Robert Entman）解释说，框取将某些"感知现实的方面"高于其他方面。研究显示，最容易获得的组件成为最常用于判断的组件（特曼，1993）。因此，当设计师限制构图框内的元素时，他们会放大对图像的特定解读。关于乔治·布什（George Bush）总统2003年在美国亚伯拉罕·林肯号（USS Abraham Lincoln）航母上发表的关于伊拉克战争的演讲照片，已经写了很多文章（图5.10）。一架直升机降落在甲板上，一面旗帜上写着"任务完成"，这张照片是由白宫公共关系人员设计的，目的是制造一种错觉，即总统在反恐战争胜利之后，与船员一起进入了国外水域的某个地方。事实上，这艘船停泊在离加利福尼亚圣

图5.9
在硫磺岛升起国旗（Raising the Flag on Iwo Jima），1945
乔·罗森塔尔（Joe Rosenthal）（1911—2006）

在折钵山硫磺岛升起美国国旗的著名照片实际上是原始图像的剪辑。在剪辑图像上，旗杆把构图分为两半，把它锚定在图像的一角。这使得海军陆战队相对的物理力比国旗在空旷的天空没有阻力看起来更强大并更具英雄气概。

图5.10
乔治·布什总统在美国亚伯拉罕·林肯号航母上，2003年　美联社（AssociatedPress）

布什总统这个形象的框取是经过精心设计的，给人一种海上胜利的印象。背景中的横幅上写着"任务完成"的这场战争持续将近十年。事实上，这艘航母是停泊在加利福尼亚圣地亚哥的海岸上。

地亚哥海滩不远的地方，战争持续了9年。换句话说，照片并没有改变，它是对演讲的真实记录，仅仅是图片中包含的拍摄角度和元素框取了有政治动机的信息。

框取可以消除分散注意力的内容，也可以将我们的注意力引导到场景中特定的事物上。亨利·卡蒂埃·布列松（Henri Cartier-Bresson）拍摄的这张照片通过一个意想不到的场景框把我们的注意力吸引到孩子的脸上（图5.11）。如果母亲完全被包括在图片中，或者有更多的泰米尔纳德（Tamil Nadu）邦，我们对孩子脸部的关注就不太可能了。摄影师用妈妈的手和她的身体的位置进一步框定了孩子的脸。这幅图像的意义是，孩子周围发生的一切都远不及孩子本身重要。照片正像摄影师所说，"拍照是为了让头部、眼睛和心脏保持一致。"（卡蒂埃·布列松，1999）

在化妆品和时尚摄影的例子中，近距离的剪辑不仅把我们的注意力集中在相关的身体部位（比如，嘴唇、眼睛、手或腿），而且还消除了模特可能不那么完美的特征。这创造了一种完美无瑕的身体错觉，我们认为广告产品要对这一完美负责。历史学家斯图亚特·伊文（Stuart Ewen）称之为"完整之梦"，其中我们把媒体中完美男人或女人的部分图像拼接在一起（伊文，1988）。

因此，框取通过缩小图像元素的数量和内容塑造我们对信息主题的感知。因为我们通常不知道什么已经被淘汰，我们只是看到了设计师对场景或主题的看法。

图5.11
印度　泰米尔纳德邦，纳杜赖（Nadurai），1950
亨利·卡蒂埃·布列松（1908—2004）

卡蒂埃·布列松的照片通过在整体环境内对孩子进行构图，并通过大部分不在图像范围内母亲的手，将注意力定位在孩子身上。如果母亲的全部以及背景中的其他方面包括在图像之内，这一图像将有不同的意义。

抽象

抽象（abstraction）是一个从特定的、具体的例子中提炼一般品质的过程。把某物抽象化就是在不考虑文字描述或模仿的情况下提取它的本质。

在当代视觉环境中，抽象是很常见的，以至于我们经常忘记我们是多么擅长阅读它。在一封电子邮件中，我们遇到一个分号，接着是一个破折号，随后是一个结束括号。我们不会把这些看作错位的标点符号，而是把它们看作一张眨眼的小脸，是一种情感的速记。只是这三个小标号，经过适当的排序，就可以通过独特的面部表情传达出一种复杂的人类情感。情感符号代替了作为人类互动特征的无形物（幽默、讽刺、悲伤）及其在基于文本的电子通信中的运用，是一种创造性抽象研究。

旧石器时代的洞穴壁画，比如法国拉斯科（Lascaux）壁画，包括三种类型的符号：动物、人类形象和抽象符号。学者们对这些符号提出了各种各样的解释，范围从星座图到幻觉中的幻象，到用抽象的伤口表示对各种动物惊险的成功狩猎的预测。在任何情况下，石器时代的人类都有可能通过抽象的形式来处理他们的生活体验，而这些抽象的形式超越了对事物外观的模仿。值得注意的是，在没有地理特征或植物出现在画面中，

这些形式很可能不仅仅是环境的物理记录，而具有精神上的意义。

因此，抽象是对仍然承载着事物或想法意义的物体或概念的物理信息的总体减少。先锋派艺术家和设计师使用抽象的形式与传统决裂。他们意识到20世纪与以往时代有显著的不同，并寻找一种表达新时代关注的视觉语言。19世纪的艺术依靠错觉技术来表现空间纵深和怀旧主题（田园牧歌的风景和英雄肖像），这些似乎与新世纪的社会动荡和工业革命所带来的技术进步格格不入。与此相反，现代艺术家和设计师提倡抽象形式的直接体验（比如，纯几何构图），不受诸如透视和风格等艺术传统的影响。他们还拒绝暗示艺术家个人情况的内容，而赞成简单的抽象形式，而这些形式被认为高于任何特定的文化体验。比如，未来主义者使用抽象符号、字体和变音符，在字母上边和下边做标记，告诉我们如何发音，来视觉化工厂机器的机械声音模式。包豪斯的设计师在产品、建筑和视觉传达中创造了抽象视觉词汇，表达了德国从一战中经济复苏时的工业实力和现代制造业的情况。

在这些和其他遍及20世纪上半期的现代主义运动中，艺术家和设计师使用抽象形式试图实现普遍的意义，独立于它所解读的特定文化知识。

自20世纪以来，抽象已经成为沟通策略不止一个意义上的形式基础。首先，使用符

号或标志来代表一个公司或组织所做的全部事情时就存在抽象；企业形象和标志概念本身就是一种抽象。其次，标志形式中有抽象，它不仅代表公司及其活动，还代表了组织特点。一些标志是"图像性"的；它们与它们所代表的事物物理相似。耶夫、盖斯玛和哈维夫为国会图书馆设计的标志不仅意味着这一机构与书相关，而且唤起人们对美国国旗作为国家图书馆作用的参考（图5.12）。

另一方面，该公司为摩根大通银行设计的标志与银行或银行业没有明显的相似之处（图5.13）。作为美国最早的现代主义标志之一，它的抽象形式传达出公司的前瞻性属性，这种信息随着时间推移必定会被客户了解。

许多年以来，信息设计师尼古拉斯·费尔顿（Nicholas Felton）在年度报告中提炼了自己的生活。以公司冷静的客观主义，费尔顿把个人体验转化为抽象的数据表示，包括旅游里程、饮料消费和看电影（图5.14）。其他年份的汇报记录了费尔顿面对面的对话、电子邮件、书籍阅读和拍照的数量。在这一

图5.12
国会图书馆标志，
耶夫与盖斯玛与哈维夫
（Chermayeff & Geismar & Haviv）
塞吉·哈维夫（Sagi Haviv）
国会图书馆的标志对书和美国国旗进行了抽象。虽然事物是可识别的，但它们被简化为本质特征。

图5.13
摩根大通银行（Chase Bank）标志，1961
耶夫与盖斯玛与哈维夫
汤姆·盖斯玛（Tom Geismar）
摩根大通银行的标志是最早的纯抽象标志之一，它没有对什么物体或人进行任何有形的参考。遍及20世纪，这样的标志被认为体现了它们所代表的组织的品质。随着这些标志数量的激增，如果不通过精心策划的宣传活动来将商标与公司联系起来的话，就很难将它们彼此区分开来。

图5.14
费尔顿2008年度报告
©尼古拉斯·费尔顿
信息平面设计师费尔顿设计的个人年度报告，记录了他一年中的生活内容。报告将丰富多彩的日常生活抽象为"数据"。

情况下，数字是丰富和复杂生活的抽象表现。

将世界上的某些事物简化或还原为图形的本质，抽象的符号和图像可以实现更有效的交流。一个小标记可以代表一个超大实体（比如麦当劳的金色拱门代表跨国公司），或不容易被描绘成图片的无形概念。并非所有的抽象都被普遍理解。设计师有责任确保抽象的使用不会限制消息的整体有效性。

图像、指示、象征

图像（icon）是一种符号，它的外形与它所代表的概念或事物相似。指示（index）是一种符号，其中符号与它所代表的事物之间的关系是习惯的或因果的。比如，烟是火的指示符号。象征（symbol）是符号与其意义之间的关系必须习得，并受符码或文化传统的制约。

从历史上来看，宗教使用图像来代表神、圣人和天使等精神人物。因为许多宗教相信，精神实体的全部荣耀不容易以具体的形式描绘出来，宗教图像会带着一种普遍性的理解，即它们是主题的次要版本。

图像在现代也发挥着重要的作用。奥图·纽拉特（Otto Neurath）认为，图画语言可以克服跨文化交流的障碍。他创造了国际旅行图标，以服务日益增多的流动人口。他的工作在其他设计师的带领下继续进行，

包括20世纪30年代纽拉特以前的学生鲁道夫·莫德利（Rudolf Modley）和为1972年奥林匹克运动会设计路径寻找策略的奥拓·爱舍（Otl Aicher）（图5.15）。随着时间的推移，旅行图标变得日益普遍，失去了文化和种族细节，但是仍旧保持了它们最初的意图，即帮助人们理解没有文本支持的内容。库克（Cook）和沙诺斯基（Shanosky）于1974年设计的美国交通部图标在全国范围内广泛使用，除了性别之外，很少涉及其他文化（图5.16）。今天，国际标准化组织（ISO）出版了一本关于工业、政府和公众的指南，

图5.15
奥林匹克符号，1972
奥托·爱舍（1922—1991）

乌尔姆设计学院（Ulm School of Design）的创始人爱舍（Aicher）对符号系统设计有着长期的兴趣。1972年慕尼黑奥林匹克运动会的图像象形文字为这一类别设置了标准。接下来的赛事设计工作包括一个类似的系统。

图5.16
美国交通部旅游符号，1974
罗杰·库克（Roger Cook）与唐·沙诺斯基（Don Shanosky）

库克和沙诺斯基的系统很大程度上归功于奥图·纽拉特20世纪30年代的遗产，他的ISOTYPE系统使用了图标，在不熟悉的环境中促进了国际理解。这些符号是无版权的，可以被设计师从美国平面设计协会网站下载。

试图为从旅游到安全和保障的所有事物创建一套国际认同的标准符号。

1984年，当苹果电脑推出其图形用户界面时，"图标"这一术语有了新的意义。在虚拟桌面的隐喻中，图标是计算机功能（文件、文件夹、硬盘、垃圾等）的小代表。起初，计算机用户不需要理解符码就能与计算机系统进行交互，随着时间的推移，这些小图像的视觉词汇超越了它们所代表事物的物理模拟（比如，纺车）。小屏幕在移动设施上的应用和全球范围内的使用，鼓励了这些经济的小迹象扩散。

"索引"是一个比较难以捉摸的概念。我们通过一个符号与它的意义之间的重复联系或通过某些因果关系的理解，来获悉它的含义。比如，当我们听到警报时，我们从经验中知道有紧急事件发生。当树叶从树上飘落时，我们知道季节在转变。当咖啡机上的灯亮时，我们知道加热管是热的。这样，传达是间接的；我们使用一件事去指向其他事。

电子产品使用索引的符号来传达系统状态；纺车或沙漏是图像的，但是也可以作为计算机正在工作的索引。在电子产品数组中，使用0和1表示"断"和"续"是一个索引；它指向计算机操作的二进制代码。

索引符号扩展了设计师库存可用的形式。例如，在当今文化中，吸烟已经成为疾病和早逝的代名词。抵制吸烟的运动经常利用这种因果关系，而不需要显示香烟来引起观众注意。美国一则著名的禁烟广告显示，

在一家高层住宅菲利普·莫里斯（Philip Morris）烟草公司的地面上尸袋堆积如山，就像吸烟者在休息时聚集在办公室门口一样。虽然香烟从未出现在商业广告中，但这些尸体是烟草危害和公司对公共健康漠视的索引。

"象征"与它们代表的事物没有明显的或本质联系。这些关系是习得的，只在相当特殊的语境中才有意义；这种意义通过重复体验实现，它将符号与其意义联系起来。例如，字母表是象征性的。在历史上，字母形式可能已经具有一些象征意义——比如，有人认为字母"A"起源于埃及象形文字中的牛头。然而，今天，字母表中的字母除了在单词组合中复制语音的作用外，没有任何意义。我们知道，某些字母组合在单词中意味着某些东西，但单词与这些意义之间并没有什么物理相似性。

在美国货运列车运输的全盛时期——在内战和大萧条期间——无家可归的旅行者，当时以"流浪汉"著称，用一系列不断变化的符号标记他们的旅程，告诉其他人有关安全、哪儿获得食物以及搭乘的最好火车。同样的精神激励着电脑黑客在人行道涂写神秘的粉笔标记，以识别开放的无线热点和网络节点。这种做法被称为"开战标记"，它使用的象征符号只对那些知道符码的人有意义（图5.17）。在这些例子中，意义完全依靠文化体验。与物理世界相似的符号很少。

标志经常使用象征形式。这些小标记对

传播公司或组织的品质负有相当大的责任。在许多情况下，很难用图画形式来描述组织中的复杂活动，许多公司不只是做一件事。因此，没有图像参考的抽象符号代替了难以捉摸的属性。在某些情况下，公司的名字同样是抽象的，并作为企业的象征性标识。标准石油公司（Standard Oil）在1911年变成埃索石油公司（ESSO），然后是1972年的埃克森石油公司（Exxon）。德士古（Texaco）开创于得克萨斯州，并使用得克萨斯州旗中的星星作为其象征。如今，很少有消费者将星星标志与得克萨斯州联系起来。

图5.17
流浪汉和开战标记符号（Hobo and warchalking symbols）

自19世纪以来，无家可归的旅行者使用符号来标记环境。这些抽象的符号告诉那些跟随其后的人，去哪儿找东西和安全的休息场所。虽然有些起源于图像，并以索引为目的，但许多只是关于其意义的文化认同的结果。这些符号激发了当代"开战标记"实践，人们通过在场的粉笔标记来识别开放的无线网络。

在实际使用中，符号可以以多种方式执行。例如，图标可以用索引的方式使用。男性和女性的图标被用来指向特定性别的卫生间。书籍的图标可以索引商店作为书店的功能。同样，图标也可以象征性地使用。运动会的吉祥物和标志并不是表示老虎或海盗在赛场上，只是表示运动员像老虎一样凶猛，或者具有海盗一样的胆量；在这种情况下，图标被用作其他事物的隐喻。

物质性

物质性（materiality）是由一个物体的感官品质所定义，它赋予一种特殊特征作为其意义的一部分。它包括视觉的、空间的、触觉的、听觉的、动觉的和形式的时间特征。

在大多数东西都是数字化的时代——实际上只是开与关的电子模式——人们很容易忘记多少视觉传达设计是非常物理过程的结果。桌面打印已经将这种做法简化为操作屏幕上的像素，点击"打印"，然后看着设计从激光或喷墨式打印机隐藏的内部产生。但是考虑下设计"材料"中有多少来源于更多的材料过程（通过手工或制造）以及这些过程的残留物对意义的贡献。

字体设计中的衬线可能起源于雕凿石头时锤子凿刻收尾的一笔。古体字中的粗笔画和细笔画，比如加拉蒙字体（Garamond）或古迪字体（Goudy），反映了握着平笔尖的手势。在中国的木刻字中，沉重的水平线和细垂直线笔触反映了木材的垂直纹理强度。事实上，在几乎所有的新技术中，我们都建立了新的关系，以实现其生产的重要性。即使是激光打印，也会在纸上留下极微量的熔合增光剂，而不同于喷墨打印机的喷溅。

现代设计实践大多是在两种对立力量之间来回穿梭：制造具有隐形生产手段并以突出主题和演示精确性的欲望，与庆祝生产技术以及对事物如何制作和设计师手艺标志的关注。如何解释这种张力以及对文本和图像的解读又有什么影响？

看来，在技术提高生产精确度或效率的时代，设计师往往会采用手工过程来传达人的精神。威廉·莫里斯的作品和20世纪初期的工艺美术运动（the Arts and Crafts movement）是对工业革命机器生产质量的反应。莫里斯的凯姆斯科特出版社（Kelmscott Press）回应了普遍存在的商业平版印刷，重新回归到传统的凸版印刷，作为一个更"真实"的做法（图5.18）。字体设置为一次一个字符，用墨水涂染并印刷在纸上。手工业者像中世纪行会一样工作，制造精美的印刷书籍和印刷品，旨在提升中产阶级家庭的审美标准。

今天的书籍设计与21世纪的技术搏斗。电子书模仿传统书籍的品质和行为。页面仍旧能在iPad上"翻转"；Kindle使用电子墨水来模仿打印在纸上的反射性，而不是电脑屏幕背光的属性。

图5.18
《乔叟》(Chaucer)，凯姆斯科特出版社出版，1896
威廉·莫里斯（1834—1896）

由于对世纪之交的印刷书籍质量不满意，威廉·莫里斯和工艺美术运动重新回到材质精美的印刷图书制作艺术。凸版印刷具当代生产技术中没有的触觉及视觉品质。

随着我们花更多的时间在屏幕上时，字体显示了它们起源于高科技和天衣无缝的Photoshop图像，这些图像几乎没有显示人为干预的迹象，设计师再次表现出对手工制作的兴趣。手绘版式和演示形式的大受欢迎使一个由机器塑造的视觉世界变得人性化。它以独特的、个人的声音说话，而不是匿名。

当传达任务需要作者或设计师的证据时，或当旧科技的不符常规似乎适合该信息时，放弃计算机精确的形式有助于解读。

艾萨克·托宾（Isaac Tobin），在他为《困扰》(Obsession)一书做的封面设计中，试图用电脑创作出针刺效果（图5.19）。他说，"我的第一次尝试是在电脑

图5.19
《困扰》（Obsession）封面，2009
艾萨克·托宾（Isaac Tobin）与劳伦·纳塞夫（Lauren Nassef）
托宾对用数字方式制作《困扰》一书封面的尝试不满意。相反，他返回到纳塞夫最初的在纸上针扎字母的努力。在这种情况下，物质性是手工劳动的证据，与书的内容是一致的。

上进行的，但是没有成功——电脑让重复变得毫无意义"（托宾，2008）。然后，托宾在纸上创作了排版形式，并拍摄了完成效果。这些轻微的不规则是形式生成的证据。De Designpolitie为舞蹈与表演节的广告解决方案也依赖图像的材质。带有节日标题"Something Raw"的超大的胶带直接运用在

了表演者身上（图5.20）。

在某些情况下，使用的材料携带着信息。亚历克斯·伊蕾斯为阿玛尼设计的包装使用了质朴的手工材料（纸板和绳子）来传达非正式风格和天然纤维的使用。众所周知，作为一家高级时装公司，A|X 材料为这一休闲服装系列设定了身份（图5.21）。同样地，一所商学院标识的图形化思维设施设计与光滑材料和一致的版式设计相反，我们将其与企业的路径寻找系统联系在一起。伦敦一家再生酿酒厂的建筑中，一组不同尺寸的组件使用原木、漏字板和金属槽"拼帖"建筑内各个房间的标识牌（图5.22）。

图5.20
为"未加工的东西"运动（Campaign for Something Raw）国际舞蹈与表演节，2009—2015
弗拉斯卡蒂剧院/弗兰德艺术中心（Theater Frascati/Flemish Arts Centre）
德·布拉克·葛龙德（De Brakke Grond）概念与设计：De Designpolitie
摄影：阿扬·本宁（Arjan Benning）
推广舞蹈与表演艺术节的设计方案无疑是物质的。表演者被胶带上的字面信息覆盖。这种解释的直接物质性是适合这个节日的标题和内容的。

图5.21上

A|X:阿玛尼(Armani)的包装和标识程序,乔治·阿玛尼(Giorgio Armani),1992

亚历山大·伊蕾斯(Alexander Isley)

广告代理:维斯(Weiss)、惠滕(Whitten)、卡罗尔(Carroll)、斯塔利亚诺(Stagliano)

创意总监:亚历山大·伊蕾斯

设计师:亚历山大·诺尔顿(Alexander Knowlton)、蒂姆·康诺(Tim Convery)

阿玛尼的包装设计采用了简单的工艺材料,加强了这一时尚公司对天然纤维的使用以及阿玛尼品牌的街头流行服装。盒子像梳妆台或衣橱里的抽屉一样打开。

图5.22右

霍尔特国际商业学校(Hult International Business School)——路径寻找(Wayfinding)

路径寻找和图形元素:图形思考设备(Graphic Thought Facility)版权

项目建筑师:塞吉森·贝茨(Sergison Bates)

室内设计:菲奥娜·肯尼迪(Fiona Kennedy)

项目管理:大卫·哈里斯(David Harris)

摄影:迈克·布鲁斯(Mike Bruce)

这一标志打破了单面、丝印标识牌和一致版式处理的惯例。不同大小材料上的数字和字母放在墙上的金属槽里,在环境中起着雕塑的作用。膜版印刷的字母与它们组合的特别品质感很适合放在学校在伦敦白教堂一个回收啤酒厂的位置。

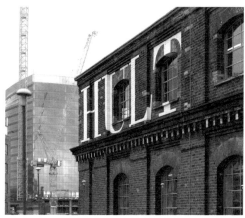

因此，物质性有助于事物的意义。材料和过程表示的事物超出了信息的外延内容。它们讲述形式的起源和它们各自的作者。

替代

替代（substitution）是用一事物代替为另一事物的行为。替代与读者期待有关，以颠倒未知的或未预期的已知事物。替代扩展了可能的意义范围，而替代的力量主要在于预期意义与传达意义之间的差距。

替代可以采用多种形式，但其中两种形式尤其与设计师相关。这些都是借自书面和口头语言的，但是在视觉传达中也同样有效。"转喻"是将某物的名称替换为与之相关的另一事物；例如，"华盛顿"用来替代美国联邦政府。提喻是部分替代整体或者整体替代部分；工人常被称为"手"以及汽车常被称为"轮子"。这些术语是修辞手法，但在描述图像如何工作方面也很有用。

作为一种视觉策略，替代与观众的期待有关。不论是文本还是图像，一个深思熟虑的或幽默的替代，都发挥着原预期内容、替代内容以及两者综合的力量。因此，它对意义的解读具有重要意义。

"画谜"是视觉元素对文字、声音和音节的替代。画谜向我们提出挑战，要求我们从示意但熟悉的部分构建复杂的想法。大卫·德拉蒙德（David Drummond）为《乌鸦的誓言》（The Crow Vow）一书设计的封面用一个图像替代了一个词，但是更进一步，使图像具有占有性（图5.23）。设计师保罗·兰特（Paul Rand）为电脑巨头IBM设计的海报为公司环境增添了幽默（图5.24）。这一作品符合兰特为公司设计的图像标准形式规则，使其幽默感更加令人吃惊。

1847年，奥利弗·伯恩（Oliver Byrne）设计的欧几里得《几何原本》（the Elements of Euclid）前六册书中使用彩色图表和象

图5.23
《乌鸦的誓言》封面，2011
Véhicule出版社
大卫·德拉蒙德

德拉蒙德为苏珊·布里斯克（Susan Briscoe）的书所作的设计用图像代替了空闲构图中单词，通过使图像在语法上具有占有性来加强替代。

图5.24
Eye-Bee-M海报，1986
保罗·兰德（1914—1996）
国际商业机器公司（International Business Machines Corporation）提供
©国际商业机器公司

在IBM的许多应用程序中，兰德使用一个画谜——用字母和声音代替图片。这一异想天开的形式与企业形象的严肃性形成鲜明对比。

图5.25
《几何原本》前六册书
奥利弗·伯恩（1810—1890）

伯恩的19世纪设计迫使读者同时阅读信息的两个渠道。几何形式代替文字来解释数学概念。

征符号替代字母以方便学习者，这一设计早于现代作品出现之前，但其对几何学的直观易懂的解释却是令人耳目一新的简单（图5.25）。与今天通常把文本与插图分开的教科书不同，伯恩的设计迫使我们同时阅读两个渠道的信息。在1880年向皇家文学基金会提交的申请中，伯恩把替代策略的目的描述为协助"研究真理的精神"和增加"教学

设施"。伯恩宣称，在其他方法下，人们可以在三分之一的时间内掌握数学概念。换句话说，他对代替物的使用是建立在学习理论的基础上的。

同样地，沃克艺术中心（the Walker Art Center）为视觉艺术设计学院评论课程设计的图形标识把也把该课程名称简化为*D-Crit*，并提供替代连字符的对象清单。这些对象描

述了包含在课程评论的十字准线之内的主题范围（图5.26）。D-Crit标识是20世纪晚期刻板的企业系统的代替方案，在这种系统中，设计师预测每个元素的*组*合并通过详细的图形标准手册规范其形式。最近的系统功能是"部件套件"，它可以在一个总体框架之内接受新的组合，以保持从一个应用程序到另一应用程序的视觉连续性。

"转喻"是后现代视觉传达设计师最喜欢的替代策略。图像经常用来替代性别、社会阶层以及其他文化概念的复杂问题。这种替代扩大了简单的一对一、外延插图之外意义的可能范围，并且与后现代信仰，即多重意义和不可避免的文化偏见相一致。在这种情况下，意义永远是开放的，从未得到解决。

我们可以想到许多提喻发挥作用的文学和视觉例子：王国的王冠；信用卡的塑料；结婚的戒指。在犹太人大屠杀博物馆的设计中，设计任务是传达在第三帝国统治下被屠杀的600万犹太人的情感意义。在可能的情况下，展览设计师支持统计、文献以及文字叙事的文物来建构历史。一个放置4000双鞋子的玻璃箱子装置，代替了它们死于第二次世界大战纳粹集中营大屠杀中的主人（图5.27）。一小段文本支持这一装置，但是它显然次要于鞋子。而这些并不仅仅是鞋子；它们和那些穿过它们的男人、女人和儿童的脚是相符的，它们具有极端破损和恐惧的迹象。参观者形容这是博物馆画廊中最令人惊叹的展览。值得注意的是设计师的克

图5.26
视觉艺术学院（School of Visual Arts）
D-Crit课程身份，2007
设计：沃克艺术中心设计工作室

视觉艺术学院设计评论课程的身份替代了"X"下的图像，就像该课程把设计对象放在十字准线中进行批评一样。对象和人可能会在每个应用程序中改变，但是每个使用的版式组件保持不变。

图5.27
美国犹太人大屠杀博物馆展览（United States Holocaust Museum Exhibition），1993
拉尔夫·阿普勒鲍姆协会（Ralph Applebaum Associates）来自卢布林（Lublin）的马伊达内克国家博物馆（the State Museum at Majdanek）的收藏，波兰

大屠杀博物馆的展览是一个提喻例子。这4000双鞋子代表二战期间被纳粹杀死于集中营的犹太人。虽然4000数量很大，但是旧鞋子的情感影响比统计数字更令人感动，也比一双鞋子更令人信服。

制：允许事物为悲剧说话。

　　修辞格依赖文化联系，网络意义通过经验建构。就其本身而论，它们能够与我们共鸣的方式是单独的字面意思做不到的。它们用态度和富有表现力的性格传达。

隐喻

隐喻（metaphor）是通过说某物像其他不相关的事物来描述某物。这是一个类比，通过与已知事物相比较来理解新事物或未知事物。

　　"她的叔叔是个软心肠的自由主义者"。"你会吃乌鸦"。"我的教练笨手笨脚的"。我们在言语中都会使用隐喻，并经常不假思索。隐喻是传达复杂特征或表达品质的一种有趣又有效的手段。虽然所有的语言似乎都使用隐喻，但类比与设计尤为相关。如果设计师只是用概念的字面表达来说明主题，那么他们显然放弃了挑战观众及让我们参与到比表面意义更深的情感和反思水平上。

　　威廉·戈登（William Gordon）在他的《学习和认知隐喻方式》（The Metaphorical Way of Learning and Knowing）一书中，描述了不同类型的隐喻。直接类比是两个事物之间一对一的关系。例如，门就像一本书的封面，铰接在一边，另一页打开。直接类比往往依赖于物理特性和事实陈述。"压缩-冲突"类比是描述这个概念的两个看似相反术语的结合（戈登，1973）。比如，门是一个封闭的邀请或可移动的墙。压缩-冲突类比通常比直接类比更具有诗意，并且引起沉思。它们不只是"使陌生的事物熟悉"，而是"让熟悉的事物陌生"，允许我们用新的方式看待每一天

（戈登，1973）。以这种方式思考事物会产生视觉上的想法，从而引起他人的反思。

隐喻的运作原理叫作分类。我们将传入的感官刺激和生活体验归类为精神范畴，在这些类别中，被组合在一起的事物是相似的，但是不同于其他群体中的成员。因为这个类别的成员有一些共同点，看到其中一个人可以回忆起别人共有的品质。通过这种方式，该类别的一些成员可以替代其他人来回忆一般概念。例如，福特野马敞篷车，能够代表"大功率车"、"快速驱动"和"男子气概"，但是它不太可能代表"足球妈妈"。这种类别通常被文化体验定义，并且因组而异，因此在观众体验的范围之内使用隐喻是很重要的。

语言学家乔治·莱考夫（George Lakoff）和哲学家马克·约翰逊（Mark Johnson）描述隐喻的类型也是分类的。"方位隐喻"（Orientational metaphors）源于我们占据空间的事实。所以当我们说，"我今天感觉很幸福"我们真正想要说的是幸福是一个向上为导向的概念（莱考夫与约翰逊，1980）。当我们说，"我在一切之上"时，我们真实的意思是我们处于与提升有关的优越地位。我们指的是"股票下跌"，"价格上涨"以及"展望与回顾"未来和过去（卡考夫与约翰逊，1980）。因为方位隐喻可以做物理参考，所有很容易看到它们如何影响构图的或说明性的策略以及对意义的解释。

"本体隐喻"涉及我们对物体和物质的体验。比如，当我们说"车轮在运转"，"我有点生锈了"或者"我们快没有气了"时，我们可以把头脑称为机器（卡考夫与约翰逊，1980）。拟人是指我们将一物理对象描述为具有像人一样的行为或品质。所以当我们说电子邮件"吞噬我们的时间"或"自我膨胀是敌人"时，我们赋予了事物和概念人类意义（卡考夫与约翰逊，1980）。这些隐喻结构是我们语言的一部分，帮助设计师生成帮助展现新信息的有意义的策略。这种比喻经常是头脑风暴视觉创意的起点（图5.28）。

设计师有时把图像和文字并置来建构隐喻对比。直布罗陀巨岩，这一地中海西入口的历史要塞，代表"保诚保险"。华尔街铜牛代表"美林证券"金融服务的自信，还有"坎伯投资公司"则用一捆麦子来隐喻丰收。

在拉娜·里格斯比（Lana Rigsby）的"文化元素的周期表"（Periodic Table of Cultural Elements）中，对斯特拉斯莫尔（Strathmore）的"元素"（Elements）论文，科学图表的结构被用作对主要文化组织、对象和事件进行分类的隐喻，例如国家公共广播和披头士乐队（图5.29）。在阿特·钱特里（Art Chantry）的海报中，风格是一种隐喻。钱特里使用美国农业和国家公园海报的图形特质作为促进大麻种植合法化活动的隐喻（图5.30）。

因此，隐喻的使用是增强信息有意义关联的有力方法，前提是这些引用在文化上是相关的和适当的。然而，并非所有的文化都有相同的关联网络。对于中国观众来说，龙可能象征慷慨与善良，然而欧洲观众或许会

图5.28
《睡屋》（House of Sleep book）封面
设计师：大卫·J·海尔（David J. High）
摄影师：拉尔夫·德尔·波佐（Ralph C.del Pozzo）

本体论隐喻把经验与对象联系起来。在海尔的设计中，"钉子床"是作者乔纳森·科（Jonathan Coe）关于疯狂科学家研究睡眠障碍患者故事的隐喻。

图5.29
斯摩尔元素文化海报，2001　瑞斯比·赫尔（Rigsby Hull）

瑞斯比·赫尔使用门捷列夫的元素周期表作为组织诸如设计杂志、公共广播、即时通讯和jpegs格式的图片等"基本"文化体验的隐喻。

图5.30
大麻节（Hempfest）海报，1999
杰米·希恩（Jamie Sheehan）与阿特·钱特里（Art Chantry）

"用最简单的方式省钱！种植一个花园！这是节俭！这是爱国！今天就种植！"1945年路易斯安那州农业扩展部得到了LSU农业中心的许可
美国农业部国家农业图书馆的特别收藏

希恩和钱特里设计的大麻节海报选择了隐喻风格。海报让人回忆起美国农业部在第二次世界大战期间宣传鼓励的战时菜园。

把这个神话般的生物视为威胁的或恐怖的。同样地，今天的青少年也有与他们的婴儿潮一代的祖父母们截然不同的文化体验。由于这个原因，使用隐喻是复杂的。没有人能保证一个构思巧妙的隐喻能让一个没有文化参照系的观众理解设计师试图建立的关联。

挪用

挪用（appropriation）是指从另一种文化、语境、历史时期或设计师那里借用某物并将其重新用于新的语境或应用的行为。被挪用的形式将来源内涵带入一个新的环境中，因此，它产生了与原始语境不同的意义。

1917年，马歇尔·杜尚（Marcel Duchamp）向纽约美国独立艺术家协会展览会提交了一个小便池设计——签名R. Mutt，并将其命名为"泉"（Fountain）——现代艺术的新篇章开始。许多文化历史学家认为，他使用一个常见的、现成品作为艺术作品，开启了挪用作为20世纪艺术创作的策略行为。虽然，这可能并非艺术家第一次在作品中使用现成品材料，但它给观众对原创性和创作者带来的挑战使这件作品成为现代艺术中一个声名狼藉的挪用例子。

然而，文化形式的挪用并非艺术世界所独有，它是一个频繁出现在电影、音乐和视觉传达设计中的策略。它的力量部分地源于它对传统西方价值观令人震撼的冒犯，因为它在创意作品中具有独创性或个人原创价值。这并不是一个普遍认同的概念，因为在许多文化中，艺术家都在考虑将现有的作品小心地复制成一种美化传统和展示技艺的重要手段，认为认真地复制存在的作品是弘扬传统和显示精湛技艺的重要手段。

20世纪八九十年代的设计师发现，由商业符号画家和其他没有受过正规设计训练的人制作的字体形式，以白话形式表达意义。作为对数十年来优雅精美字体形式的抗议，这些设计师拒绝了形式可以是语言意义的中性视觉载体的观点。20世纪末的批评理论认为，任何信息都不能脱离文化视角，并发现了在大众文化形式和"低俗艺术"广告中建构意义的新的可能性。例如，当这些参考资料出现在为大学讲座设计的海报中时，就会出现一种能指的冲突；这种对白话形式的挪用似乎与我们对学术讨论的期待相悖。这种模棱两可的意义让我们反思。

设计师宝拉·谢尔（Paula Scher）在设计师财产和美国平面设计协会（AIGA）（传达设计的专业协会）的许可下，挪用了赫伯特·马特（Herbert Matter）1934年为瑞士旅游业设计的著名海报，来设计她1986年为斯沃琪（Swatch），这一瑞士手表公司的海报，该公司开创了追逐时尚、物美价廉的手表（图5.31）。批评家里克·鲍伊诺（Rick Poynor）讨论了谢尔的挪用，既不是拙劣的模仿，也不是杂混（它不仅仅是风格的事），而是同一图像的新版本（鲍伊诺，2003）。鲍伊诺指出，在谢尔的作品中，头部被标题指向手表，但这个形象是对新目标相同意义的重新定位，即销售手表（鲍伊诺，2003）。

这张海报激发了视觉传达界关于挪用伦理观的长期辩论。设计历史学家菲尔·梅格思（Phil Meggs）说，"如果设计师坐下来

图5.31
"山寨"斯沃琪海报，1984（左）
宝拉·谢尔
瑞士旅游海报，1936（右）
赫伯特·马特（1907—1984）

当谢尔挪用了马特在1936年的设计为瑞士手表公司斯沃琪（Swatch）做广告时，设计界爆发了一场争论。批评者指责谢尔抄袭，但谢尔辩称自己的海报是对早期作品的戏仿。

发现历史风格的新颖性，他们就不会着手复制任何精确的作品。他们将学习它所说的语言，并利用其形式词汇和形式关系，以意想不到的方式重新创作和组合它们"（梅格思，1998，第481页）。谢尔认为作品是"一个视觉笑话，是对赫伯特·马特设计的著名海报的拙劣模仿"（谢尔，2002）。

游击女孩（The Guerrilla Girls）是个抗议艺术机构对女艺术家压制的激进分子团体。该团体中的成员是匿名的，挪用以往著名女艺术家的名字。游击女孩在广告牌、海报和报纸整版广告中刊登了示威图像，这些图像挪用了著名的艺术作品。在图5.32的构图"借用"让-奥古斯特-多米尼克-安格尔（Jean-Auguste-Dominique）的作品，一个来自法国的19世纪新古典主义画家。

模糊性

模糊性（ambiguity）是含糊不清或不确定。当图像或文本具有许多可能的意义，同时在解读中争夺优先时，就出现了模糊性。当我们谨慎使用时，模糊性会减慢解读的过程，并促使我们反思最初的认知或内容，这些我们可能会忽视或认为是理所当然的内容。

模糊性要求观众在解读时额外的投入努力。它可能是令人沮丧的、迷惑的、让人着迷的或神秘的。它不仅可以挑战特定信息的意义，也可以挑战意义制作过程的方式，从而对设计和传达提出更大的问题。在解释文化评论之类的东西时，要求观众投入这种处理时间是有意义，但是我们并不希望在指导

图5.32
大宫女（Le Grande Odalisque），1814（左）
让·奥古斯特·多米尼克·安格尔
"女人是不是只能裸体进入美国博物馆？"，2011（右）
©游击女孩

游击女孩，一个抗议艺术世界父权制的激进组织，通过采用过去著名女艺术家的名字，保留她们的匿名性。在这件作品中，她们挪用了法国新古典主义画家的作品。

我们到高速公路正确出口的标志或打印服药程序上出现模糊性。因此，设计师必须做出重要决定，即当这些图像和文本不止一种意义的开放解读时，多大程度上以及何时降低读者的阅读速度。

感知信息的过程中会产生模糊性：是我们认为我们看到的，还是事实上我们看到的？法国电影制片人雅克·塔蒂（Jacques Tati）在他1967年拍摄的电影《游戏时间》（Playtime）中创造了一个幽默场景，这是对现代建筑的视觉批判。一位访问者在一栋玻璃幕墙高楼里找人约会，看到了他希望见面的人被反射在邻近大楼大厅的玻璃上。在观众看来似乎那个男人是在另一建筑，事实上两人都在同一幢楼里，相距只有几英尺。这位电影制片人利用观众的疑惑来获得喜剧效果，但是从天花板到地板的玻璃所产生的感官模糊也可以作为他对导致现代建筑的枯燥乏味、不连贯体验的批评。

亚历克斯·伊斯蕾（Alex Isley）为《间谍》（Spy）杂志一篇题为《我们当中的加拿大人》（The Canadians Among Vs）的文章版式设计中，字体排版具有空间模糊性（图5.33）。标题在照片的前面和后面同时存在。在这种情况下，空间位置的模糊性与其内容一致；加拿大人散布于整个美国文化中，但在许多方面与美国本土居民别无二致。

模糊性还通过看似矛盾的信息来提出解读问题：某事真的意味着我们认为它意味着什么吗？举个例子，在19世纪路易斯·卡罗

尔（Lewis Carroll）的魔幻故事《爱丽丝梦游奇异仙境》（Alice in Wonderland）中，我们认识到天真无邪的爱丽丝穿着蓝色连衣裙，戴着白色围裙，坐在这个把她带到了完全陌生世界的兔子洞旁边。我们见识了茶话会疯帽子的精神疯狂和循环逻辑。在我们的文化中，这个故事和图像已经以无数的方式被重复使用。然而，马丁·加德纳（Martin Gardner）的《带注释的爱丽丝》（The Annotated Alice），运用了20世纪的洞察力和价值观对这个故事进行了批判性的分析。这本书讲述的故事虽然是卡罗尔在1865年所写，约翰·坦尼尔（John Tenniel）所绘，但他在相邻的页边用加德纳的事实注释

图5.33
《间谍》杂志，"我们当中的加拿大人"，1988
艺术总监：亚历山大·伊斯蕾
作者：亚历山大·伊斯蕾，唐娜·阿贝尔森
伊斯蕾为《间谍》杂志设计的版式创造了模糊性空间，文字同时在图像的前面与后面穿插。这样，设计取代了传统的前景/背景关系，反映了加拿大人在美国的主题。

提出了这个故事的真实意义的问题。路易斯·卡罗尔是否有点对年轻女孩太感兴趣了，尤其是10岁的家庭朋友爱丽丝？疯帽子的茶聚会是否反映了卡罗尔公开关注的科学将永远不知道肯定的事物？我们是否知道英国维多利亚时代的居民在推测自由落体的过程中会发生什么？因此，《带注释的爱丽丝》既是一个可爱的儿童故事，也是它所写时间的文化批判。相冲突信息的注释或并置经常是一种设计策略，用来破坏一套想法的权威性。

正如爱丽丝的例子所示，模糊性受到文化语境的深刻影响。文化体验的差异可能会导致我们忽略信息中的歧义，即使仅仅因为我们没有感知到可能的全部意义。例如，国际学生报告说，社会交往中的玩笑、习语和俚语是他们出国留学时最难理解的解读。它们是模糊的，因为它们既有字面意义也有隐喻意义，主要取决于文化体验。在其他情况下，我们可能会读到太多的意义。例如，印度尼西亚巴厘岛，男舞者扮演女舞者的角色就是文化传统。因为在美国和欧洲情况并非如此，我们中的一些人可能会对一个明显是男性的女性角色赋予太多的意义。

20世纪晚期的后现代主义作品将图像的模糊性看作是对读者建构意义的理论支持。荷兰设计师扬·凡·托恩（Jan van Toorn）讨论了"对话图像"（a dialogic

image）的性质，它邀请观众变为与设计师一道传递信息的共同作者。图5.34的图像显示一位父亲和他的孩子在欧洲乘坐火车。下面的甲板上是一位音乐家，覆盖图像上的美国电视播放的画面中，米老鼠拥抱一个孩子，在滚动新闻播报之上：美国受到袭击——美国主要的证券交易停止。图片的标题解释说，这个男人和两个男孩是正前往巴黎的迪士尼乐园途中的一个伊拉克家庭，电视屏幕显示日期是2001年9月11日，当时恐怖分子劫持商用飞机撞击纽约世贸中心和华盛顿特区的五角大楼。当我们在一个对话中看到这些元素时，最初似乎是一种模糊的符号组合，也就是说，我们积极地分析迪士尼乐园、来自中东的家庭和美国反恐战争的讽刺并置。通过模糊性，设计师使我们展开这种解释工作，从而把我们作为信息的共同作者。

模糊性本身并不是一个目的，20世纪晚期的后现代主义历史告诉设计师，公众几乎没有关注和处理时间来进行沟通，而这并没有使设计的相关性为人所知。然而，有时候，模糊的形式对于放慢解读的过程以获得批判性反思是有益的。

图5.34
伊拉克家庭前往迪士尼乐园的路上，巴黎2001/纽约2001.9.11
扬·凡·托恩设计的乐趣拼贴，2006
扬·凡·托恩，阿姆斯特丹

凡·托恩使用模糊性来吸引读者作为信息的"合作者"。在这个例子中，一个伊拉克家庭正在前往巴黎迪士尼乐园的路上时，恐怖分子驾驶飞机撞向美国世界中心和五角大楼。这种能指的并置，使读者无法轻易得出关于图像意义的结论。

认知失调

认知失调（cognitive dissonance）是我们在面对矛盾的想法、情感或价值时所遇到的冲突。我们天生喜欢秩序、规律性和可预见性，我们试图协调彼此对立的元素的意义。

认知失调让我们感到不舒服，我们经常不遗余力地解决意义上的明显冲突。比如，我们很可能会把一笔异常昂贵购物合理化，说我们进行了一笔不错的交易，或者说我们理应得到奖励。我们将电视真人秀视为一种"负罪的享受"，这让我们更容易协调不和谐的自我形象，

就像有人对如此微不足道的故事感兴趣一样。

视觉和言语信息也会导致认知失调。在我们的生活中，有时我们可能会遇到一些常规标识或指示，让我们不知道应该遵循两个冲突程序中的哪一个。手机短信的自动纠错功能经常会产生一些非常令人不解的交流。在这些情况下，两种看似合理的解释在我们的头脑中争夺支配地位。这些都是对我们所见或所读部分的合乎情理的解释，但是我们会进行额外的思考来解决它们在同一条信息中的存在。

斯蒂夫·盖斯布勒（Steff Geissbuhler）通过我们习惯于在路标中看到的字体和颜色的"STOP"替换为"AIDS"制造了认知失调（图5.35）。我们忍不住多看了两眼——我们是否看到我们认为我们所看到的？符号的强烈图像特征是熟悉的，让我们想到"停止"这个词。但是，我们再看一次，因为文本与我们重复使用的六边形红色标志体验不一致。为了解决这一失调，我们从心理上完成"停止艾滋病"的信息。

日本设计师福田繁雄在他题为"胜利1945"的海报中用了类似的策略（图5.36）。我们期望看到子弹从枪管中爆炸出来，但是相反地，它朝相反的方向移动。设计师迫使我们调和这一行动的物理不可能性，作为战争无意义的信息。

在杰米·里德为性手枪乐队单曲"天佑女王"（God Save the Queen）设计的标志性封面插图中，设计师用从杂志上撕下来的字体代替了她的眼睛和嘴巴，从而破坏了女

图5.35
停止艾滋病
设计与插图：斯蒂夫·盖斯布勒

盖斯布勒的艾滋病海报依赖认知失调。读者习惯于在红色六边形内看到"停止"，他们通过说"停止艾滋病"来解决心理冲突。

王的经典肖像（图5.37）。这张唱片的发行与1977年6月伊丽莎白女王的银禧庆典相吻合。"天佑女王"这一对女性和君主政体都充满敬意的短语通常作为英国国歌来说或唱。勒索信对文本的处理改变了短语的意义，使之变得更加险恶，这是劫持王室人质的危险罪犯的要求。这种令人震惊的并置是与朋克摇滚乐队激起的社会愤怒、在其演唱会上造成的公共伤害以及与歌迷暴力冲突的名声相一致的。

图5.36
胜利1945
福田繁雄（1932—2009）

福田的海报通过颠倒子弹的方向来产生认知失调。在此过程中，他评论了战争的无意义。

图5.37
性手枪乐队（the Sex Pistols）的"天佑女王"封面，1977
照片：杰米·里德（Jamie Reid）
感谢约翰·马钱特（John Marchant） 画廊提供
©性手枪乐队剩余成员

里德为不敬的朋克乐队所做的设计使用了勒索信的排版，这一短语通常为纪念君主而唱。

小结

　　语言与认知理论告诉我们如何在符号中寻找意义。尽管观众构建意义——在我们自我体验和周围语境的影响下——设计师仍然有责任制定信息和制作形式供我们考虑。因为传达取决于生活所在的社会世界建立的内涵，所以从符号的选择、它们在空间和时间的排列以及它们的使用历史来看，存在着大量的潜在解读范围。修辞手法诸如隐喻、转喻和提喻，通过运用我们已经知道的某事应用到新的环境中来进行文化解读。同样地，对形式的挪用也意味着把意义从一个语境转移到另一个。虽然易读性和可读性是目标，但我们天生就能容忍模糊性和不协调，作为深层反思的折中。

保存与扩展意义

人们很容易把设计看作是支持一次性体验的，它具有直接的解释结果，在某些方面，设计就是这样做的。但是设计师的意图，当然也是客户的意图，很少是快速、短期的印象。深思熟虑的设计要求我们以更深刻的方式反思体验，并在与信息接触结束后很久，塑造我们如何看待世界的方式。好的设计不仅令人难忘，而且具有交际性，在文化上产生的影响远远超越了一个人的个人范畴。

记忆与分类

大多数客户都有两个传达设计目标：给观众传达引人注目的信息，并取得一些对自己和观众互利的结果。如果不能引导人们思考去支持未来行动的话，那么仅仅解读一条信息没有什么价值。作为信息的解读者，我们判断参加音乐会、支持某位政治候选人或购买产品是否符合我们的最佳利益。通常，遇到信息和执行后续操作之间会经过一段时间。这种延迟意味着视觉传达必须既令人难忘又令人信服。

有不同种类的记忆。"感官记忆"是非常短暂的回忆，可以是听觉的或视觉的。例如，电影通过每秒24帧静止图像的记忆，创造了连续运动的感觉；我们没有注意到帧之间的中断，并且我们快速地用下一帧的体验替换了这一帧的记忆。

"工作记忆"（Working memory）比感官记忆时间长，但仍旧持续短暂（大概30秒）。我们使用工作记忆来操纵或执行概念和计划。

它允许我们在短时间内以及在自然发生的任务中存储语言的、视觉的、空间的和听觉的信息，比如阅读和听力。工作记忆有其局限性，研究显示，大多数成年人一次在工作记忆中最多能保留7块信息（米勒，1956）。分组有帮助。我们分组识别并记住三个公司的名字比看起来是9个随机的字母（CBS，IBM，和BBC比CBSIBMBBC）要好。当广告商和文案撰稿人在写标题或在更大的概念下分组信息时，解决了这种有限的工作记忆能力。版式安排有助于将多个信息单位分块，或者将文本减少到引发更大想法的关键字上。

人们还认为，工作记忆形成了元素之间的关系。想象一下，阅读一个图表，它显示了任务的难度与执行任务的人的技能之间的关系。如果任务的难度高且技能低，人们会变得焦虑。

低难度和高技能会导致厌倦。我们可以将这些关系保存在工作记忆中，并思考与研究结果一致的行动，例如，在电脑游戏中确定不同层次的难度。但是，如果变量的数量增加，例如，如果我们将金钱奖励对绩效的影响添加到图表的Z轴上，我们就更难记住这三个变量之间的不同关系：技能、任务难度以及奖励。当设计复杂数据的可视化时，思考这些很重要。

"认知负荷"（Cognitive load）是工作记忆所使用的脑力劳动。搞清楚传达设计需要我们采取什么行动，也就是说，引导我们正确地使用是这种负荷的一部分。认知负荷的

其余部分由处理信息（解读）和将其永久存储（长期记忆）所需的脑力劳动组成。我们处理认知负荷的能力是有限的。设计的目标是限制定向努力，这样我们剩下的工作记忆就可以用于处理信息的内容。如果信息的形式在向我们提出的要求上是模糊的话，我们将花费更多的时间理解如何处理形式，而不是解读信息的内容。

"长期记忆"（Long-term memory）是为了长时间（有时数十年）回忆而储存的体验和信息。记忆并不是作为整体体验储存的，而是分布在大脑的各个部分。外显记忆包括"偶发"事件的情景记忆，并可以通过其他触发物来回忆，比如，事件发生时和你在一起的某人名字。语义记忆是关于事实的。自传记忆包括个人体验。情绪记忆存储有强烈的情感内容（诸如恐惧、悲伤或高兴）的体验，并在回忆时能产生身体反应。

"分类"（Categorization）是一种无意识的心理过程，通过它我们确认环境中的刺激并将它们作为一个类别的成员在长期记忆中进行分组，与其他分类相似，但不同于其他分类的成员［奥古斯蒂诺与沃克（Augoustinos & Walker），2006］。一个类别可能像"可怕的事物"或者"富有的人"或"女性气质"。研究人员认为，分类使我们能够通过比喻进行交流；分类中的一些成员能够代替其他人，并仍使我们回忆起与它们相关的更大的想法。当我们遇到一个新刺激物时，我们将它与储存在记忆中的相似概念进行比较，并

使用分类概念指导我们解读。一些成员是"最佳示例"类别的核心，而其他成员处于分组边缘，并可以储存在其他类别下（奥古斯蒂诺与沃克，2006）。例如，郁金香或许是"花"类中一个好例子，然而蒲公英作为"花"的地位是有争议的，可能是"杂草"的更好例子。郁金香也可能是与荷兰或春天相关的事物类别中的成员。这对设计师来说很重要。选择一个图像作为概念在这个类别边缘上的隐喻，可以很容易将解读转向一个意想不到的意义上（例如，是杂草而不是花）。在其他情况下，有些图像对于分类是如此重要，以至于它们是陈词滥调，例如，电灯泡作为"思想"或者握手作为"合作"。在选择这些图像时，设计师不仅要记住主题的类别，还要记住过度使用的概念。陈词滥调的形象已经剥夺了它们原初意义的力量。

"图式"（Schemas）组织分类及其之间关系的心理结构。它们不仅回忆概念，而且还建议我们应该思考什么以及我们应该如何应对。图式产生于我们在社会生活中的经验，并能按时间（作为事件图式）；按位置（作为地点图式）；或者按角色（作为习得的或归因的角色图式）来组织。

例如，我们有一个"事件图式"来表示从图书馆查阅一本书；经验告诉我们使用图书馆搜索引擎来缩小选择范围，通过索书号确认相关书名，然后去书架中寻找。我们不会通过扫描图书馆收藏的所有书名的字母表开始搜索，或者漫无目的地在书架中走动，

希望找到与我们工作相关的东西。然而，新科技往往引入新的程序。例如，北卡州立大学的图书馆通过机器人存储与检索图书，而无需把它们按数字放置在一边，因为机器人总是记得每本书最后放在哪里。在这个图书馆里，在书架间走动不再是在图书馆查书这一事件图式的一部分，机器人会走动。但是为了保留原始查找图式的信息，图书馆的数字界面设计允许用户查看被图书馆会议系统放置所选图书（带有可点击的目录）时的左侧和右侧曾经是什么书籍（图6.1）。换句话说，查询书籍技术的再设计中，保留早期事件图式的基本方面（比如浏览）很重要。

"地点图式"（Place schemas）包括熟悉的环境，比如教室、厨房或菜园。当我们回忆这个地方时，我们能够确定典型的元素和图式的总体空间布局以及可能在场景中发生的活动。文化体验强烈影响着这些图式。例如，在一些中东国家，公共空间结束，私人空间从围绕着住宅的高墙开始。陌生人必须受邀才能穿过墙。另一方面，美国的居民将私人空间定义为从住宅或公寓的前门开始。

"角色图式"（Role schemas）包括那些我们归因于个人特征（比如，性别或年龄）

图6.1
詹姆斯·B.亨特图书馆（James B. Hunt Library）用户搜索界面
北卡罗来纳州立大学
软件开发人员：凯文·贝斯维克（Kevin Beswick）
摄影：布伦特·布尔福德（Brent Brafford）

亨特图书馆完全由机器人检索并上架了400万册图书。它维护了传统图书馆搜索的事件模式，其中用户可以通过数字界面浏览书架，该界面显示了在国会图书馆"书架"上所选图书的左右两侧。界面系统显示了书籍封面和目录。

以及通过培训或努力获得的其他属性（比如，职业或经济地位）。刻板印象是一种角色图式，其中许多特征被集合在记忆中；任何单一的视觉特征都能回忆起整个分组，包括我们所联想到的所有情感和偏见（奥古斯蒂诺与沃克，2006）。一项针对幼儿的研究为：给幼儿们看一张男护士和女医生的照片，之后询问他们看到了什么。孩子们颠倒了角色，把医生描述为男性，而护士则是女性。在这种情况下，性别错误作为医学专业人员角色模式的一部分被储存在长期记忆中。

这些模式在社会和文化语境中发展，并因人而异。然而，认真研究人类的行为和语境，往往会揭示出具有相似生活经历的人反复出现的模式。不论好坏，设计的社会实践都有助于图式的形成。在之前的例子中，孩子们在描述医疗职业时，仅仅从与自己的医生和护士有限的接触中是不太可能产生性别偏见的。媒体对医生和护士的描述促进了这一图式。因此，设计的社会责任是促进有助于图式发展的完整和准确的表示，并在可能的情况下破坏消极的刻板印象。

研究还表明，我们观看的原因影响我们如何处理视觉构图，从而影响我们记忆的内容。对眼球运动的研究显示，我们注视，也就是说，花费最多的时间观看我们认为对解释任务最有益的事物。如果我们看一个人的照片并被告知记住年龄，我们就会盯着脸看（斯波尔与莱姆库勒，1982）。但是如果任务是记住他们在房间中的位置，我们就会快速地从一个人扫视到另一个人（斯波尔与莱姆库勒，1982）。这种行为主张文本与图像紧密配合，以确保语言信息引导观看。标题或字幕可以告诉我们如何处理相邻的图像。

我们记住信息的能力与我们如何接受它有关。研究显示，视觉记忆是优越于言语和听觉记忆的［科恩、霍洛维茨与沃尔夫（Cohen, Horowitz & Wolfe），2009］。研究还显示，重复和信息暴露之间的间隔会影响我们对某些信息的记忆。因此，当设计师考虑受众遇到的渠道、格式和时机时，传达策略显然会获得保留价值。

"助记术"（Amnemonic）是帮助记忆的工具。例如，广告叮当声与押韵标语以易于保存的形式编码信息。我们中的许多人通过背诵一个简单的韵文（"九月有三十天……"）来学习和回忆每个月中的天数。更难记住的是，六月有三十天没有在内心经历押韵的完整表现。故事经常发挥助记的作用。寓言和神话代表传递道德教训的图式。我们可能不记得伊索寓言中有关龟兔赛跑的所有细节，但是我们一定记住"耐心和坚持赢得比赛"。如果不援引寓言和道德，很难将这两种动物的形象结合起来进行交流。

分类和记忆的概念指导着有关形式的设计决策。设计师需要了解那些塑造人们赋予不同视觉信息关联的体验以及是什么令设计难以忘记。设计的含义既是心理上的，也是文化上的。

扩大形式影响

因此，我们所看到和听到的东西会使我们的记忆更加清晰，从而建造帮助我们解读未来信息的记忆。但是它们也塑造我们生活其中的文化，信息积累起来，有助于我们解读新传达的世界观。时尚杂志上的骨感模特塑造公众对女性美的看法。在电视真人秀节目中令人讨厌的家庭主妇以及运动员的品牌宣传给人留下了财富和名流的印象。这些信息随着时间的流逝而累积，准确或不准确地表达了我们的集体价值观和兴趣。

因此，传达设计是一种社会文化生产行为。它肩负着既反映文化又塑造未来文化的重任。除了决定推广特定产品或想法外，设计师还必须评估他们对视觉信息的选择是如何使某些价值观和行为"正规化"，在日常生活体验中表达一定的意义和信仰。

我们可以从历史中寻找传达设计在制定文化议程中所起作用的证据。20世纪50年代的美国广告，说明了战后生活在更大的经济保障和郊区扩张下会是怎样的。这些图像与销售产品的实际质量几乎没有什么关系。机油公司描述人们在乡村俱乐部游泳池边的用餐时尚。穿着派对礼服和高跟鞋的女性通过拥有一台新洗衣机或冰箱而获得了闲暇时光。在20世纪80年代，耐克的广告销售鞋子的舒适性，甚至没有展示鞋子。这些广告的目的是描述一个理想的未来，即商品消费是与有吸引力的生活方式相联系的。

今天，文化内容的传播速度比历史上任何时期都要快。科技无视国界，使人们有可能以自己的价值观和交互方式来形成利益共同体。设计师有责任为坚定的信念和实践研究文化，并预测设计在信息来世的后果。

刻板印象

刻板印象（stereotypes）是一种角色图式，一种包含对人和社会角色的一般期望及知识的心理结构。刻板印象，不论准确与否，都是通过过去的经验形成的，并指导我们在社会世界中的态度和行为。许多特征都集中在大脑中，可以通过单一的视觉线索，比如皮肤颜色或着装被唤起。

刻板印象这一术语是来源于18世纪的印刷过程。一旦印刷工将字体和插图版锁定在版面中，他就会用混凝纸、石膏或黏土对版面进行复制。由此，他浇铸一个更持久的拷贝，用于报纸或大报等的大规模印刷物中。由于不可能对这种标准一致的字体进行更改，所以"刻板印象"这一术语取得了一种无法改变的印象、态度或形象的日常意义。随着时间的推移，这一术语失去了和印刷业的关联，而获得了它的现代意义。

今天，我们理解刻板印象是一组独特的特征，这些特征被认为是整个群体或物体的典型代表（妇女养育、男人擅长修理东西、娃娃是给女孩子的，等等）。这些特征不需

要准确，它们常常是夸大的简化，以牺牲实际的多样性为代价夸大了该群体的某些方面。即使断言是积极的，比如，戴眼镜的人是聪明的，刻板印象为了概括起见掩盖了有意义的差异。纵观历史，刻板印象受到民族或种族偏见的启发。

因为刻板印象的特征是在头脑中被分组，所以很难消除它；一个视觉特征可以激活整个群组（奥古斯蒂诺与沃克，2006）。我们的记忆通常是图式一致的；即使面对与记忆中存储的刻板印象不一致的信息或经验时，我们也会与我们先前体验或信仰相匹配的方式来记住它。

我们文化中的刻板印象通常是由大众媒体和亲身体验建立和强化的。例如，我们与职场女强人交往的特征与当代电影和小报新闻对其描绘一样，与我们日常生活中任何真实的互动也有很大关系。随着时间的推移，刻板印象也在改变。在最近的历史中，我们已经看到广告推销产品中刻板印象的改变。在鞋子的销售中，那些代表财富和身材完美光鲜的男性运动员，让位于那些只是凭借坚毅的决心登上人生顶峰的斗志昂扬的街头勇士们。在今天的广告中，从炸薯条到越野车，最理想的男性既是养家糊口的人，又是一个敏感的父亲，这与20世纪50年代和60年代的广告有所不同。所有这些表现都不可能100%正确，大多数在定义"类型"时过于简单，但是媒体重复强调了他们作为主流文化的视角。

尽管存在这种现象，但也有可能破坏

刻板印象的力量。艺术家卡拉·沃克（Kara Walker）利用种族刻板印象来挑战观众，对她的图像进行更加批判性地思考。通过使用剪影，沃克创作了模仿种族主义故事和场景的视觉语言历史剧（图6.2）。作品的平淡和缺乏细节把我们的目光聚焦在这些漫画的某些夸张特征上，而沃克编织的复杂视觉叙事，使简单的解读变得困难。

设计师必须小心，不要让在现实中几乎没有什么基础的图式和刻板印象长期存在。例如，人们普遍认为孩子们喜欢简单的插图风格。为小学低年级孩子设计的许多书籍采用了这种视觉策略。一项研究比较了孩子对

图6.2
荡然无存：一场内战的历史浪漫故事，发生在一个年轻黑人女子的灰暗大腿和她的心之间，1994
©卡拉·沃克（Kara Walker），纽约的西格玛·詹金斯（Sikkema Jenkins）公司提供
摄影：基恩·皮特曼（Gene Pittman）

艺术家沃克在她的作品中探索种族和性别。她那张剪纸的轮廓线是具有欺骗性的。该媒介与19世纪重要事件和人物的文献资料有着怀旧的联系。沃克利用这种感伤的刻板印象来说明奴隶制和种族主义的滥用。

一系列插图风格（卡通、具象绘画、表现主义绘画以及照片）的偏好。当只看图片并问他们最喜欢在书中读什么时，孩子们对卡通和照片的喜好没有显著差异（米亚特，1979）。当成人在给孩子们看这些图像之前先从各种书中选择故事读给他们听时，孩子们选择卡通来讲述动物的奇幻故事，而照片则是为了更真实地描述动物（米亚特，1979）。在这两种情况下，具象和表现主义绘画的排名都低于其他两种插图风格（米亚特，1979）。这项研究表明，一般来说，小孩子对照片的吸引力与它们在文学作品中的卡通画一样大，并且他会基于内容做出有区别的选择。这些研究不支持我们对儿童要求简单的刻板印象。

2014年《大西洋月刊》（The Atlantic）上发表的一篇文章指出，50年前，"歧视与性别歧视是常态"，如今，儿童玩具设计更被定型的性别角色所划分［斯威特（Sweet），2014］。从1920年到1960年，女孩玩具主要集中在家务活和抚养孩子上，而男孩的玩具为工业工作做好了准备，建造模型（一种建筑玩具，包括穿孔金属梁、紧固件、滑轮和用于建筑结构和机器的齿轮），最初被认为是工程师的基础。在20世纪70年代的第一次女权主义浪潮中，针对性别的玩具总体上有所下降，但当法律允许改变儿童电视中玩具的广告节目长度以及更新版本的女权主义为女孩们提供一系列生活选择时，这些玩具再度出现（斯威特，2014）。今天，男孩的玩具都具有颜色、魔幻故事中的英雄和技能型

活动的特点，而女孩的玩具则是被动的，具有"公主"角色特色（斯威特，2014）。因此，玩具中的刻板印象说明了文化价值观与设计之间不断变化的关系。

设计人员必须提出一些有关使用刻板印象的重要问题。什么样的描述促成了刻板印象呢？虽然20世纪晚期各种民权运动（基于种族、性别、性取向和能力）增加了我们对许多最古怪的刻板印象的文化敏感性，但我们的文化和媒体继续延续着微妙的、有害的和新的刻板印象。设计师必须挑战自己，问问自己对形式和文本的使用是再次强化了普遍的假设，还是破坏了虚伪现实，从而改变人们的态度。

原型

原型（archetypes）是一种公认的图像、想法或模型，其他事物都是基于此或复制的。人们通常认为它是一种理想和值得模仿的东西。

原型在历史上以各种方式使用。比如，英雄出现在文学、漫画书以及孩子们互相讲的故事中。同样地，我们在无数的童谣、神话和电影中都能找到"作为养育者的母亲"。

广告使用原型来建造那些已经在文化中建立的新信息。广告没有时间与观众交流；它必须在30秒的电视广告内、超市过道"开车经过"或者杂志的文章之间传达信息。因此，它有赖于基于现有文化知识建立的新信

息的快速评估。广告之所以易于理解和令人难忘，正是因为它符合我们在文化中已经了解或相信的东西。

但是随着时间的流逝，文化价值观会发生改变。我们能在《找到贝蒂·克罗克》（Finding Betty Crocker）一书的封面上看到与现代历史冲突的原型（图6.3）。贝蒂在20世纪20年代在通用磨坊赞助的《贝蒂·克罗克广播烹饪学校》中开始扮演角色，小说中的贝蒂随后回复了家庭主妇有关烹饪和营养的信件[马克斯（Marks），2005]。尽管真正的贝蒂从来没有存在过，但在1945年的《财富杂志》民意测试中，她被评为第二受欢迎的女性（马克斯，2005）。贝蒂·克罗克共有8幅不同的肖像画。随着贝蒂的每一次转变，公司都调整理想家庭主妇的概念。原型

图6.3
"贝蒂·克罗克"通用磨坊（"Betty Crocker" General Mills）

自从1947年贝蒂·克罗克蛋糕第一次和姜饼粉混合推介以来，食品包装上虚构的贝蒂·克罗克的刻画已经发生多次变化。老套的主妇形象随着美国人口统计的变化而改变。

从一个称职的、有教养的母亲形象转变为一个专业的食品料理专家，管理家庭的营养。1996年"贝蒂·克罗克"根据75位不同女性的计算汇编而成，而贝蒂·克罗克的精神竞赛创造了更多元文化的女性。

我们在对待种族的态度上可以发现类似的变化。图6.4显示了在1893年芝加哥世界博览会上首次推出煎饼粉时，詹米玛大婶（Aunt Jemima）的形象，这是在林肯总统发布解放黑人奴隶宣言30年后。时隔一百多年，在公民权利运动之后，一个微笑的、仁慈的佣人形象似乎不合时宜，但是公司已经花了一个多世纪的时间，投资打造一个友好的非洲裔美国人"嬷嬷"做早餐的原型，于是把詹米玛大婶重塑为高效的家庭主妇。如何将这种原型的使用改为销售煎饼粉的方式，取决于观众的文化立场。

香烟广告是激进主义文化杂志《Adbusters》的目标。乔骆驼（Joe Camel），是骆驼香烟商标的原型，随着时间的流逝，从一个现实主义插图（"我走了一英里[在沙漠里]，为了一头骆驼"）变为时髦的、有男子气概的卡通形象。《Adbusters》显示了在床上与滴注器相连的商标字符，并更名为"乔化疗"（Joe Chemo）（图6.5）。这一形象的反讽首先取决于认识原型；商标和香烟不会出现。如果骆驼没有牢牢地建立于文化之上，我们就无法理解批评性的评论。

因此，只有当语境需要对概念的外部表现进行调整时，原型才深深地根植于文化

图6.4
詹米玛大婶煎饼粉（Aunt Jemima Pancake Flour），
1915
在商标纠纷中，有证据表明这个形象被用来宣传詹米玛大婶煎饼粉。这幅图显示了美国南北战争前照顾、养育白人家庭子女的奴隶原型，以保证南方家庭生活的顺利运转。毋庸讳言，在20世纪60年代的公民权运动之后，该公司发现这一形象已不适合。由于不愿意放弃一个成功的品牌，该公司将詹米玛重塑为一个精明的专业人士。

图6.5
乔化疗（Joe Chemo），1996
概念：斯科特·普劳斯（Scott Plous）
插图：罗恩·特纳（Ron Turner）
《Adbusters》
"乔化疗"的角色恶搞了香烟广告中的原型。

中，并发生变化。它们与刻板印象的区别在于它们的寿命、对其意义的社会共识以及保持其定义特征的同时，能够获得不止一个视觉形象的能力。它们在文化很熟悉的，是一种有效传达根深蒂固价值观的方式。

叙事性

叙事性（narrative）是事件、故事的示意性排序。叙述可以被阅读、看到和/或听到。虽然一些叙述，尤其是电影和文学作品，有意随着时间的重组而展开，但大多数都遵循以开始、中间和结尾为特征的结构。

认知心理学家让·曼德勒（Jean Mandler）将知识描述为展示特殊模式的组织结构，而

不是不连续的事实。"系列知识"涉及那些它们彼此联系而被理解的项目（比如，字母表中的字母或历史事件的大纪念表），而"图式知识"是对部分到整体关系的理解，比如，墙壁和屋顶是房间的一部分，诗节是诗的一部分以及歌诀是歌的一部分）[曼德勒（Mandler），1984]。曼德勒说"叙事性知识"通过把不同事件联系在一起来建构信息，从而编成一个故事。它不同于系列知识，因为有对整体或主题所有贡献的事件；它不仅仅是一个列表或年表（曼德勒，1984）。因此，一个故事有开始、中间和结尾，并且中间的插曲将叙事推进到完成。

传达设计师使用叙事形式有多种原因和很多方法。首先，故事以紧凑、令人难忘的形式组织了大量信息。例如，预言或寓言包含生活道德的指示，但其方式却比布道或者一系列注意事项更令人难忘。故事影响生活。我们对角色有共鸣，并理解我们对解读事情环境所做出的贡献。由于这一原因，叙事性是一个有效策略，可以用来组织复杂或混乱的信息：如何完成一项艰巨的任务；如何在一个公司中建立对另一家公司的信任；或如何理解一项发明在历史上的重要性。

我们也通过令人难忘的图像阅读叙事；我们记得是图片的故事，而不是它的各个部分。如前所述，当元素通过一些事务联系时，单个图像可能具有叙事性，就像矢量或把它们联系起来的看不见的线所描述的那样。一个男人经过一个房间，看到桌子上一个熟透的苹果，他的凝视就建立了一个矢量。我们能想象一个故事，一个因为这个矢量展开的可能动作，苹果不仅仅是这个房间里的另一个物体。伊芙·阿诺德（Eve Arnold）在图6.6的图像中，近景中的两个人之间缺乏交流就讲述了一个故事。他们注视着相反的方向，他们的注意力落在画面之外。我们有意解读反省——人们迷失在他们的思考中——图中凝视的物体超出了我们的视线。因此，构图中相反的力量唤起叙事，并确定这一形象的标题"离婚，莫斯科"（Divorce, Moscow）。

简单地显示事物和在动作中显示它们也有区别。设想一下，有一堆19世纪农具轮廓图像。博物馆式的物品展示让人想起了工具的分类。它们的视觉特征告诉我们它们制作和使用的时间。作为一个群体中的成

图6.6
离婚，莫斯科
伊芙·阿诺德
照片中眼神交流的缺失讲述了一个故事。

员，它们的存在表明它们在某种程度上是有联系的，任何一个物体都没有它所属的类别重要。一个图像将物体编进一个故事，展示它们的用途，并将它们设置于某种语境中，告诉我们的东西比我们仅从目录中猜测得更多。我们记得那个场景，但我们可能不记得物体本身。

"剧本"是行动的脚本，一个预测未来事件发展的故事。作为一个概念，它可以追溯到意大利文艺复兴时期，当时在舞台布景的背后，订着手写的注释，描述人物、情节并告诉演员如何创作即兴表演。今天，剧本指导设计师解决问题。在建构剧本的过程中，设计师梳理交流中可能发生的复杂状况，比如使用网站或一次博物馆展览的体验。剧本包括语境、交流系统、对象和/或信息；各种各样的利益相关者和他们的目标；利益相关者与语境、系统以及互相之间和时间交互的活动。这些组成构成一个故事，它向设计师提出一个非常具体的挑战，并确保以用户为中心理解设计问题。

"人物角色"是对相关人物的描述；他们是场景故事中的角色，详细描述各种用户的需求、需要和行为。通常情况下，一个剧本包括几个人物角色，这些角色要么是用户的真实写照，要么是将一些用户组合为若干复合人格。许多设计师描述极端的用户，他们相信一般用户会满足于具有强烈偏爱的人可以接受的设计方案。从剧本和人物角色，设计师确定元素的最佳特性和配置以及设计

中的体验。故事驱动设计过程。

因此，叙事性提供了一种示意结构，它解释构图中存在的特定元素。我们记得这些元素，因为它们在整个故事中起作用。当作为结构使用时，叙事性用来对设计期望结果的描述，并且告知设计师对人、活动和环境的理解。

助记术

助记术（mnemonic）是一种有助于保留信息的记忆装置。缩略词、短语、歌曲和图形有助于将信息转化为长期记忆。

"夜晚有彩霞，水手高兴。早上有彩霞，水手小心。""向前跳，往后退。"一个简单的短语，铭刻在数百万人的心中，是一种助记手段。它使困难或任意信息易于理解和记忆。助记术把信息转变为其他结构令人难忘的形式；它们经常把信息组块分为更小的单位，并使用诸如押韵之类的技巧来集中短语中的关键词，我们能够用视觉和语言来储存信息，但是有些东西更容易以这种形式而不是那种形式记住。我们更容易从脸上记住我们在派对上遇到的新人而不是从名单上。另一方面，制作纸杯蛋糕的配料表可能很容易让人想到一张列表。一般而言，以这两种模式储存的信息比我们以视觉或语言形式体验的信息更容易记忆。例如，我们或许

更容易在看到照片之后认出不同品种的狗，而不是通过读它们的名字，但是当文字和图像一起使用时，我们的记忆最佳（有时称为"双重编码"）。

同时，增加其他感知细节有助于提高我们的记忆。美国家庭人寿保险公司使用一个活泼的、嘎嘎叫的鸭子作为其商标和广告；公司的名字听起来像一只鸭子（在电视广告中得到强化），因此我们通过三个渠道（文字、图像和声音）储存与品牌有关的信息，提高回忆的可能性。同样地，在邓肯甜甜圈（Dunkin Donuts）和卡卡圈坊（Krispy Kreme）中的头韵也比恩藤蔓面包店（Entenmann's Bakery）更令人难忘。我们记得公司的名字听起来是怎样的。

抽象信息尤其难以记住。我们必须通过重复和区别来学习。形式越不同寻常，我们就越有可能记住它。我们回想起一辆大众甲壳虫的整体形状比一辆宝马更容易，试着在记忆中把这两辆车画出来，因为甲壳虫车随着时间推移几乎没有什么变化，并且它的形状也不是很像汽车。

在大众汽车历史上的不同时期，它在广告中使用了汽车的形状，并通过自嘲汽车独特的轮廓，将这一标志性的形式铭刻在我们的记忆中（图6.7）。

同样，标志和品牌元素的作用也是记忆性的。65年前，创意总监威廉·高登（William Golden）设计了哥伦比亚广播公司的"眼睛"标志，既指向新闻记者（关注世界的人），又指向观众（看电视的人）（图6.8）。因此，这个标志是与电视网络联系在一起，不需要字母"CBS"来识别。不是所有的品牌同它一样成功。烙印在消费者记忆中的品牌需要反复的和持续的曝光以及与其他视觉标志的清晰差异。当标志太相似时，它们作为助记术的效果就会大打折扣。

Beige with red leather. The New Beetle Limited Edition.

图6.7
广告宣传，新大众甲壳虫，2007
温克勒（Winkler）与诺亚（Noah）
大众汽车在几十年的生产和广告宣传中始终如一地提到大众甲壳虫的独特外形，从而打造了品牌认知度。这种形状已经变成汽车的助记术。

图6.8
哥伦比亚广播公司标志，1951
威廉·高登（1911—1959）

高登为哥伦比亚广播公司设计的标志在美国得到了极大的认可，以致无需文本。

图表和图形提高了我们对抽象数据的记忆，或者至少是数据所表现的一般趋势。我们回忆线状图表的方向，即使不是可视化基础上的详细统计数据。我们用地图上的一些记忆路线驾驶汽车。时间轴线帮助我们记住历史事件的先后顺序。当文本和数值解释过于复杂以致无法记忆时，可视化至关重要。

在某些情况下，我们通过一些突出特征来记忆，而不是作为整个物体的描述。我们或许不能够辨别橡树与枫树的区别，但是我们很容易分辨出它们叶子形状的差异。

这些发现表明，比如，符号需要很独特，当公众了解到其隶属关系时伴随着文本，这是更大传达策略的一部分，这种传播策略通过几个渠道将标记与其他积极的信息符号联系起来。它还表明，将公司或概念与抽象的标记相结合，可能需要比使用图标形状来表示对象或活动或用字母引发熟悉的名称更大的信息冗余。

然而，可能视觉传达生动和独一无二的品质或许还不足于完成设计的工作。虽然我们或许还记得广告中的叮当声、故事情节或产品的视觉品质，但我们可能不会把信息与公司或产品联系起来。这更有可能发生在依赖于本能情感的广告上，而这一本能则绕过了理性思维。我们可能还记得在花园里洗新鲜的西红柿、切蘑菇、磨碎陈年奶酪的慢镜头、特写镜头，但是在32秒广告结束几分钟后，我们就不记得这家披萨公司的名字了。因此，设计任务并不只是创造一个令人难忘的体验，而是将体验与信息的发起者联系起来。

组块

组块（chunking）是执行长期记忆任务时的元素分组。它涉及将复杂信息组织成更小数量的单位，从而对信息施加某些秩序。

一个十位数的数字，比如4875559376，稍后被要求回想起它们，这项任务不是特别容易。但是像电话行业所做的那样，把数字分为更小的组487-555-9376，这些数字突然就变得更易记忆。为了正确地拼读"星期三"，我们把它分解为更易于记忆的几部分——Wed-nes-day。

"组块"这一术语来自于一项研究，即我们能在短期记忆中保存多少信息单位（7，加上或减去2）（米勒，1956）。通过把信息分割为与内容相关的组群，我们减少了花费在解读任务上的时间量；被分组的元素必须有一些共性，以保证它们的物理相近性（米勒，1956）。通过版式处理，组块告诉我们先读什么及分组的功能。杂志侧栏与主文章具有不同的文字，引语与标题不同。知道了这一点，我们就可以分解阅读任务，并逐步将信息从工作转移到长期记忆中（图6.9）。

在以任务为导向的传达中，如服用药物的说明、食谱或复杂程序的解释，排版组块在传达基于时间的步骤序列时至关重要。我们一次只关注一个步骤，只抓住这个步骤的意义，然后继续到下一个步骤，而几乎不需要在工作记忆中保留前一步。空格分隔了不连续的行动并指出过程中的停止点。

美国退休人员协会（AARP）研究表明，对于眼睛老化的人来说，在印刷和网络文本中，组块是至关重要的（AARP，2004）。虽然文本的第一行缩进通常表示新段落的开始，但在段落之间添加行距，设置字体左对齐以及使用副标题，通过在信息单位之间明确定义的开始和结束来提高易读性。这种组块策略允许年长的读者在短暂地离开信息休息眼睛或注意力转移后再次在文本中找到自己的位置。另一方面，整个文本部分的缩进可以把信息设置为不连续的讨论和之前内容的子集。

图6.9
"折痕下"的传播（Below the Fold Spreads）
温特豪斯

组块把间距引入段落之间，或者通过在不同类型的信息中改变版式的视觉质量来分隔不同的讨论。组块让读者明白什么时候该让眼睛休息，及什么时候退出到其他文本或图片。

在我们对标题和短小文本的解读和记忆中，组块也很重要，比如在杂志文章中的引文或符号的监管信息。在这些情况下，一般规则是"为了意义而中断"。这一短语意味着设计师应该在完整思想的末尾插入多行文

本中的换行符，而不是简单地在空间耗尽的地方插入换行符（图6.10）。通过意义中断，版式不仅像说话一样阅读，包含自然语言的所有停顿和重点来，而且还定义了比基于行长的随机单词序列更令人难忘的连贯思想。

图像也能被分块。设想一组详细的图片，解释了一个主图像或按类别分组的图像。例如，一行有序的小图像可以在更大图片中显示使用物体的位置序列。在威斯敏斯特狗狗选秀（Westminster Dog Show）赛中，一张展示所有犬种的大海报可能会把西班牙猎犬与梗类犬和猎犬分开。我们更容易记住在组块布局中不同种类的西班牙猎犬，而不是将所有狗的图像按字母表简单排列的相等空间。西班牙猎犬作为一组具有相似特征的群体进入我们的长期记忆，而不是作为个别物种。

组块不仅在印刷交流中重要，而且在博物馆展览等其他体验的设计中也很重要。我们大多数人参观博物馆是为了娱乐，而不是为了详尽的学术工作。支持物体的文本解释需要简短，并放置在通向展览道路上最有用的地方，而不是作为画廊介绍的一个冗长文本中。这种信息能够在画廊内一个未分化的显示中指定对象的内容分组，为建构我们的记忆体验提供广泛的分类。博物馆观众很少遵循预期的路线。虽然策展人喜欢按时间年代顺序叙述，但并不能保证观众会尊重他们的信息顺序。因此，组块必须考虑到阅读顺序的变化。

冗余

冗余（redundancy）是信息的一致和定时重复，为了建立受众认知，它经常跨越多种渠道和格式。广告活动和品牌塑造依赖于相关信息的重复。

19世纪90年代，在广播和电视广告之前，布洛赫兄弟烟草公司（the Bloch Brothers Tobacco Company）发明了一种推销邮袋烟草的新方法。他们每年向美国几个州的农夫提供1到2美元，以便在他们谷仓两侧宣传他们的产品，前提是司机在主要道路上可以看到谷仓（图6.11）。这个广告活动使用大号手绘字母，其原理是冗余和曝光会让人们记住公司的产品。字母、规模和标语（"善待自己"）的一致性为宣传活动提供了

EATS SHOOTS AND LEAVES

EATS SHOOTS AND LEAVES

It was the best of times and the worst of times

It was the best of times and the worst of times

图6.10
意义的中断（Break the sense）

标题中的换行符决定了它们的阅读方式。在左边的例子中［绘自林恩·特拉斯（Lynn Truss）的语法书］，标题的意义取决于中断出现的地方。在右边，与语言停顿不符的停顿会减慢阅读速度。

图6.11
邮袋香烟广告（Mail Pouch Tobacco advertising），
1890—1992

20世纪的美国，布洛赫兄弟烟草公司给农民每年1到2美元在他们的谷仓上做广告。随着这个国家的居民变得越来越具有流动性，谷仓上的信息冗余增强了公司在司机心中的印象。

连续性，使宣传活动的信息烙印在旅行者的脑中。

虽然这并不是首次广告宣传，但这些图像性的谷仓代表了设计师和广告商几个世纪以来一直使用的一种策略：受众越频繁地体验与信息源相关一致的信息，他们就越有可能记住它。这种策略是企业形象和品牌的基础，它依赖于通过图形元素、产品和环境的特征以及信息内容来维护企业的可识别形象。这种信息的重复可以跨越格式、媒体和渠道来实现，每次都以稍微不同但可识别的形式加强意义。

冗余在某些类型的信息中比其他消息更有效。我们本能地处理信息——也就是说，绕过我们大脑控制理性的那部分——更有可能从重复中得益。如果它并没有要求我们用

理性水平去处理的话，我们能在黄金时间看几十次同样的电视广告。更多的反思性广告（比如，一场政治竞选）需要不同的处理方式，并且当它一晚上重复多次时，会很烦人。我们讨厌把精力投入到反复出现的同一条信息上。这在数月政治竞选选民的疲劳中是很显而易见的。

一些公司成功地开发了内容差距很大的竞选活动，但对单个单元的设计却表现出一致的视觉态度。主题与变化是音乐中常见的一种策略。一首以主旋律中一个主题开头的乐曲，会随着时间的流逝，在旋律中有细微的变化。变化可以使用不同的节奏或和声，或通过额外的注释阐释主旋律。我们经常注意到电影配乐中的主题与变化，那儿场景的情感必须改变，但必须保持一个场景到另一个场景的连续性。

就像在音乐中，视觉主题表现出重复结构，使我们能够识别它们，尽管它们在形式和时间分离的其他方面有些变化（图6.12）。通常，在呈现元素的过程中，视觉主题和变化不仅仅在外观风格中被发现。它涉及对视觉形式、言语语言、声音和运动等作用的深层结构和基本态度，我们以不太明显的方式熟悉它们。

Target，美国一家折扣店，销售大量的产品和品牌以及它们自身的品牌产品。尽管该公司的电视广告经常重复公司的红色和靶心标志，但在这些元素出现在屏幕之前，我们就能识别Target广告。跨越Target广告的

图6.12
身份项目工程（WORKac identity Project Projects）
这一为WORKac设计的身份识别系统使用了主题和变化。有些冗余形式提供了有趣的变化，这些变化仍然可以识别为源自同一个组织，而不是公司在所有视觉交流中用的单个标志。

冗余有赖于多种多样商品之间有趣的、创造性的视觉交流关系，而不取决于故事、名人或者购买好处的画外音。许多Target广告将每个项目视为一个形状，不管其目的如何（图6.13）。这使得该公司能够代表多种多样

的消费产品，而这些产品本身在视觉上并不明显，同时保持公司所熟知的、并将其与其他大型仓储式商店分开的基本设计感。通过主题与变化，观众可以在没有明显强化其名称或标志的情况下，察觉Target广告以及其在频繁变化中的广告商品。

冗余的有效性也依赖于信息之间的时间间隔。例如，如果在会议"按时出席"的通知与实际注册窗口之间有太多时间，那么会议组织者必须比紧跟在第一条消息之后的登记更努力的工作来保证出席率。信息之间的时间越长，公司或组织的身份越需要肯定。

跨渠道的冗余在保留信息方面也很重要。如果信息以单词、图像和声音重复内容，我们有许多方式在长时记忆中输入信息。路径寻找标识系统经常定期重复文本指向和视觉提示，重复间隔，以便访客不必保留太多信息太长时间。同样地，全球定位系统（GPS）驱动的语音导航指令通常会在距离

图6.13
Target 广告，2004
伊兰·卢比奥（Ilan Rubio）

Target在它的大多数广告中使用靶心标志，但是随着时间的推移，一致的视觉方法在公司身份认同上同样重要。因为公司销售许多商品——有些产品本身并不引人注目——所以公司的做法是将注意力集中在组合物体的形状上。这些广告的电视版本使成对的日常物品富有生气，这些物品之间没有功能联系但却制造了有趣的视觉连接。这种面向形状定位策略的冗余可以在媒体和设计师之间找到。

出口前两英里的途中宣布出口，然后在出口处，再次使用冗余来对抗司机分散的注意力。

考虑到信息对于我们的视觉和听觉生活过于饱和，冗余是一种设计策略，必须慎重和有目地地使用。太频繁的重复，我们变得烦躁或不知所措；太少，我们或许记不住信息。但是当有效使用时，冗余是保持注意力集中和减轻复杂任务认知负担的一种有力武器。

图形标识

图形标识（graphic identity）是用于识别一个公司或组织的协调视觉系统，通常是由标志或标识、字体、调色板和它们应用到各种模式中的一套规则构成的。令人难忘的和一致的图形标识确保了产品和传达随着时间推移也与公司联系在一起，在各种地方和媒介以及由不同的设计师设计。

图形标识在纹章和商标中都有一定的历史。纹章最早发展于12世纪，它是为了区分混战中的战斗骑士（莫勒鲁（Mollerup），1997）。最后，纹章在设计盾徽的既定规则下起了外交作用。不同种类的线以不同的方式分割盾牌的形状，每一种都有特殊的意义（莫勒鲁，1997）。

石匠、家具制造商、印刷工以及其他手工艺人开发了商标，以识别他们在市场上的作品。在某些情况下，这些标识指定一个行会，而不是个人。水印指定纸质和大小；今天我们仍旧把水印与昂贵的纸料等同起来。

在几种富有表现力和令人难忘的元素中抓住组织本质的能力是企业标识的基础。公司和组织使用简单的标识来建立它们在商业界的身份。设计师描述图像风格手册中可以接受的使用元素，包括打印、广播、数字化以及环境应用的规格。许多手册包括各种格式内放置元素（标志、字体以及颜色）的详细测量以及适当和不适当应用的示例。设计师经常"锁定"标志与公司或组织名称之间的关系，以便主要标识在所有格式和规模上仍然保持一致。图形标识系统也指导摄影、插图以及动作的使用。风格手册允许许多设计师为同一组织设计作品时，使用一种视觉声音（图6.14）。

最近的图形标识较少基于规则（图6.15）。设计师开发了一套"部件包"来定义视觉传达特征，但能够适应不同的需求和新的传达。例如，为沃克艺术中心设计的图形标识，使用马修·卡特设计（Matthew Carter）的原始字体家族，并在不同应用中改变颜色和大小的重复视觉模式（图6.16）。这些元素具有强烈的视觉特征，它允许设计师在不牺牲持续性的前提下，进行重新组合。

图形标识在公司和组织历史发展中，通常经历周期性更新。一些变化反映了消费者对某些形式类型的偏好。宝洁公司140年的标志是一个镌刻在月球上的男人轮廓和包括在一个黑圆圈内的星星。该公司的标志以

图6.14
NIZUC度假村与Spa图形标识
卡蓬（Carbone）以及斯莫兰代理处（Smolan Agency）

卡蓬与斯莫兰在墨西哥NIZUC豪华度假村和温泉浴场的身份包括一系列的产品和在线交流，这些产品与目标受众的复杂程度和生产价值相一致。这种身份不仅包括标志和字体，也包括对待摄影艺术指导以及各种媒体应用的态度。

图6.15
鲍勃工业图形标识
AdamsMorioka
希恩·亚当斯（Sean Adams）

亚当斯为鲍勃工业公司，洛杉矶一家娱乐制片人和导演公司设计的产品包括商标、字体元素以及调色板。标志的对比元素组成了滑稽的面孔（有各种表情），并在不同的应用程序中建立适当地好玩主题，相关的布局略有不同。

图6.16
沃克艺术中心图形标识
字体：马修·卡特与沃克艺术中心设计工作室
设计：沃克艺术中心设计工作室

沃克艺术中心身份使用了一套"部件包"的方法，将博物馆的标志性字体与各种颜色的图案结合在一起。与具有现代主义企业身份特征的独特规则不同，当代系统通常通过更灵活的身份元素应用来统一信息。

生产个人和家用产品（牙膏、剃胡刀、香皂等）而闻名，公司的标志反映了它最初是制造蜡烛的商业以及贯穿一天各个阶段为顾客提供服务的想法［斯坦普勒（Stampler），2013］。最初设计标志的时候，人们偏好于图画形象，但从20世纪80年代开始，有谣言说这张照片是恶魔的图像，卷曲的胡子和头发是对撒旦"666"的参考（斯坦普勒，2013）。尽管这一切都不是真的，但公司已经厌倦了在法律诉讼和新条款中为商标辩护，于是在2013年聘用兰道联合公司（Landor Associates）取代它。新标识在蓝色圆圈内使用大写字母，但在圆圈的边缘保留了一条浅蓝色的月亮参考。并非所有的风格变化都有像宝洁公司那样具有戏剧性，但改变图形风格的品味和核心业务的变化，鼓励公司与时俱进，尽管在其传统中投入了视觉传达资本。

标志的其他修改随着传播媒体的广泛使用而产生。例如，在印刷品上读得很好的颜色或形状可能会在电视和电脑屏幕上振动。在文具和车辆侧面上可以辨认的标志在移动电话中是不可读的。随着视觉景观变得越来越杂乱和多样化，将标志从其他传达中分离的必要性也变得重要。

因此，图形标识系统的价值在于通过重复使用组织的名称和符号来保持一致性。它扩大了对该组织的认知，超越了其他设施和个人对产品或服务的体验。今天的图形标识系统是更大的品牌努力的一部分，并发挥着提醒观众组织价值和历史方面的批评作用。

品牌化

品牌化（branding）是通过对视觉元素、信息和服务的连贯使用来传达公司或组织故事的实践。它不仅仅是视觉传达和产品的图形外观，更是公司价值观及其与受众和消费者的关系表达。

品牌策略师艾丽娜·惠勒（Alina Wheeler）说道，"随着竞争创造了无限的选择，公司会寻找与客户建立情感联系这一成为不可替代以及建立终身关系的方法"（惠勒，2009，P.2）。品牌是通过与利益相关者（员工和顾客）的接触点来表达的，并成为公司文化的内在特征（惠勒，2009）。接触点是利益相关者与一家公司互动的时刻，这种互动不是严格意义上的视觉，而是可以波及所有的感官。丽思卡尔顿（The Ritz-Carlton）连锁酒店发展了自己的品牌香水，既可以在自己的洗浴产品中使用，也可以在连锁酒店中作为一种环境香味使用。同样，软件公司在设备启动时使用的时钟是每次打开应用程序或设备时增强特定音调和灵敏度的一种方式。启动苹果电脑听起来不像打开了Windows系统的电脑。

许多设计师和商业人士所犯的错误是假设标志或标识系统是"品牌化"。品牌化是指一个组织在其他组织中所处的地位和价值的传达，随着时间的推移，这些价值有助于人们与该组织取得所有的体验。一个公司可

以用标志来传达对环境的关注，但在其实践或产品中是不可持续的。在宣传册摄影中，一个组织可以把自己描述成以人为中心，但通过打电话很难联系到真正的人。一个机构能够传播多样化的图像，但只是为了很小众的人开发节目。品牌化处于最佳的状态是对组织及其价值的忠实反映，通过传达、产品、服务和人来表达。

惠勒描述了一个品牌的真实性。它始于组织所知的"我们是谁"，并通过核心信息传达这种身份（惠勒，2009）。在某些情况下，品牌化被用来重新定位一家公司，该公司认为其当前的身份是不准确的或者不再相关，但只有当新商标伴随着公司运营的变化，并在利益相关者之间达成共识时，这种转化才会成功。有针对性的信息加强了一般认知，并具有与组织总体特征相一致的特定"外观与感觉"。标志或标志字体以一种经济的形式捕捉品牌文化，代表更多传达的努力，但它很少是一个品牌战略开始的地方。品牌化始于由利益相关者建立的真实故事。

"品牌架构"反映了公司分类或分立的活动。它在更大组织的组成部分之间传递层级或市场定位。附属品牌经常使公司业务多样化，或吸引专注于特定产品和服务的关注群体。比如，GAP也拥有Old Navy、Banana Republic、Intermix和Athleta等附属品牌。这些公司都在寻找不同的消费者，服装的款式和价格反映了那些目标受众。因此，每家公司都有一个不涉及总公司的独特品牌。

另一方面，联邦快递有许多附属品牌（联邦快递公司、联邦快递货运、联邦快递贸易网络等）。设计师围绕著名的企业标识构建品牌架构，其颜色变化和次要文本因操作而异（图6.17）。他们最近更新了自己的品牌，所有部分使用紫色和橙色，并只用标志下面的文字来识别运营公司。

图6.17
联邦快递集团标志（FedEX Collective Logo）
©2016联邦快递公司，版权所有
著名的联邦快递标志恰当地捕捉了E和X之间的负空间箭头。

联邦快递品牌架构（FedEx brand architecture）
公司通常有不止一个部门，需要区分业务。联邦快递品牌架构使用颜色和名称来指定部门，同时与主要品牌保持紧密的联系。他们最近更新了自己的品牌，通过使用紫色和橙色来表示所有部分，并只使用标志下方的文字来识别运营公司。

品牌化影响公司产品的外观和感觉，也影响它所提供的服务。今天，越来越多的新公司并不制造任何东西，而是提供必须被设计的服务。比如，Zipcar，是为那些不想对自己买辆车负责的人提供交通工具需求的企业。Zappos并不生产鞋子，但它们会提供一天免费的退货政策，如果消费者对他们所购产品不满意的话。Adobe不再销售软件包，而是使用用户登录到云的订阅模式。这些公司发展了服务生态学，预测客户与公司之间的各种接触点。预定一辆Zipcar、在城市中定位Zipcar以及打开车门的移动应用程序设计决定了消费者对公司的看法。然而，Zipcar用户在整个交易过程中可能从不与任务人交谈。

艾迪欧公司（IDEO's）为美国万通保险子公司打造的"成人社会"品牌，是为那些需要一个场所交谈并赚钱的年轻人建立联系。网站的设计直接用二十多岁年轻人的视觉语言表达，而不是用保险行话（图6.18）。艾迪欧公司设计的"老师知道最好的网站"把教育技术企业家与从幼儿园到12年级学生和老师的需要联系起来（图6.19）。在这个例子中，品牌化努力的目的最主要是建立联系和对话，而不是销售产品。这两个网站与产品广告的硬性推销策略感觉非常不同，这反映了组织的价值。

因此，品牌是公司或组织展示给公众的"脸面"。良好的品牌不仅描述公司希望与人一起发展的关系品质，也反映了公司运营各个方面的真实本性。

图6.18
万通成人协会网站（Mass Mutual Society of Grownups website），2014
设计与开发：艾迪欧公司（IDEO）

品牌包括设计服务。美国万通是一家保险公司，它与艾迪欧设计公司合作，开展了围绕金钱的对话，并解决了为千禧一代平衡短期需求与长期目标之间内在的紧张关系。

图6.19
"老师知道最好的"网站（Teachers Know Best website）
比尔与梅琳达·盖茨基金会（The Bill & Melinda Gates Foundation）
设计与开发：艾迪欧公司和比尔与梅琳达·盖茨基金会

品牌化还涉及建立组织与参与者或客户之间关系的工具与系统。艾迪欧公司为比尔与梅琳达·盖茨基金会设计的"老师知道最好的网站"，将教育科技企业家与从幼儿园到12年级的学生与教师需求联系起来。

小结

 哲学家约翰·杜威（John Dewey）描述了一种由品质所定义的体验，即在行为、思想与情感之间的审美关系。好的设计是审美的体验，它的效果超越了诠释的瞬间，在我们处理信息很久之后仍在我们的记忆中产生共鸣。人心在感官刺激中追求秩序与意义。图形标识和叙述在结构中组织了能够被回忆的体验，并携带着更复杂解读的所有细节。图形标识和品牌化使用重复出现的形式和故事，将公司及组织与大概念联系起来，并与公众建立长期的情感关系。总体来说，形式建构我们生活中的文化，并定义我们的解读语境。

结论
术语表
参考文献
荣誉与致谢

7

结论

设计师经常谈及"形式与内容",把他们所想的事物与所做的事物区分开来。这本书所讨论的内容证明了一个观点,即"形式即内容",我们不能把我们对感知形式的体验与解读行为相分离。因此,视觉传达设计的真正任务是形式与"语境"相匹配,使其与形式必须执行的条件相匹配。根据定义,这种设计任务包括缩小受众对他们所见所闻内容进行解读的可能性,同时创造出有用、可用以及让人愉悦的新形式。

理解本质上是人类的解读行为——并不依赖特定地点或时间曾经的体验——是第一步。我们对视觉现象的一些反应,在人类中是以生物学和认知的方式发展起来的,就像对物理环境的回应,在我们的 DNA中是如此深刻,以至于设计师可以把它们作为对生理感知的反应,从而产生对形式的共同解读。我们不会"选择"在开放的视野中把对象看作背景中的图形,或者把相似之处看成比不同之处更相关的东西。然而,就像这本书中的例子所说明的那样,孤立地得出这些现象的结论可能具有误导性;特定的结合和环境产生不同结果。对这些现象的解读是相互关联的;它要求我们在相互竞争的刺激物之间作出判断。视觉信息经常在上下文中看到,所以受众如何做出判断对设计很重要。

然而,从我们所见所闻中创造意义,并不是生物学的全部。文化干预了我们的解读过程。我们对形式的解读有赖于过去的经验,与信息互动的动机以及处理我们所见所闻的独特方式,所有这些都是生活在社会世界中形成的。没有人能保证,观众所做的解读判断会与设计师所做的一样,或者无论阅读或观看信息的情况如何,意义都一样。因此,设计师必须是文化的学生,认真评估社会体验和环境在解读中所发挥的作用。

最后,视觉传达最终的结果很少是短期的。它们遍及我们的生活和文化,与我们产生共鸣,并以具体的形式影响我们认为事物未来意义的信念、价值和知识。信息的这种半衰期是设计的社会责任;不仅要检验即时效果,还要检查视觉传达的长期后果。

术语表

抽象——从特殊的、具体的例子中提炼一般特质的过程；提取某物的本质而不涉及文字描述或模仿。

相加色——当光从光源发出时产生，就像从投影仪上发出。

美学——一套有关美的本质和欣赏的原则以及与这些概念相抗衡的哲学分支。

可供性——由物体或环境建议的可能性行为。智能手机的可供性是那些有比如可以发短信、打电话、录音和发电子邮件的行为。

模糊性——当图像或文本有多种可能的意义时，模糊或不确定性发生在争夺解读优先权时。

注释——添加到文本、数据或图像上的注释或解释，并引用了原文中的某些内容。

挪用——从另一种文化、语境、历史时期或设计师那里借用某物，并在新的语境中重新使用它，从而将原始来源的内涵应用到新的意义建构中。

原型——普遍被认可的图像、想法或模型，其他事物是基于或复制于此的。原型通常被认为是一种理想的或值得模仿的东西。

工艺美术运动——在20世纪（1890—1910）之交，出现在英国装饰艺术领域的运动，它是对工业革命产品质量低劣和怀旧风格的回应。这种风格的特点是忠实地使用原材料的固有品质、技艺和对自然形式的兴趣。

纵横比——高度与宽度之间的关系。

方位转移——图形-背景关系的转换；一种突然的感知变化，先前被认为是图形的东西变成了背景。

不对称——平面上相对两边元素之间缺乏对应的关系。

注意——有选择地感知环境的一个方面，而忽视其他看起来没有那么重要或不值得关注事物的过程。它是一种将注意力集中在单一事物、元素或思想上的方法，目的是缩小复杂感知领域中刺激数量。

包豪斯——一所从1919年至1933年在德国（魏玛、德绍和柏林）三个地方运营的设计学校。学校的作品以理性的功能、简单的现代形式以及大批量生产的过程和工艺材料的创新而闻名。

品牌化——通过对视觉元素、信息和服务的连贯使用来传达公司或组织的故事；也包括表达公司价值的环境、产品、信息和服务以及受众与消费者的关系。

分类——把传入的刺激进行心理分类，分为一组的事物是相似的，但与其他组不同。

通道——信息传递到目标受众的路线。

字符——字体设计中包括字母表中的任何一个字母、数字或者标点。

组块——把连续文本分解为较小单位以提供文本中的出口点，或者将元素分组为较小的信息单位，以提高长期记忆力的做法。

闭合——把不完整的形式看作一个整体的能力。

共同创造者——与设计师共同创造东西的用户。

符码——一种由文化传统决定的形式语法。从左到右、从上到下的阅读倾向是一种由英语阅读顺序传统建立的符码。

认知失调——当我们面对互相矛盾的想法、情感或价值时，所感受到的冲突。

认知负荷——工作记忆所用的脑力劳动。

颜色——当可见光光谱中的波长与人眼接收器相互作用时所感知的物体品质。

复杂性——多个部分以多种方式相互作用的事物的性质。

构图——在视觉空间或时间内的元素安排。

压缩冲突类比——两个看似对立的术语结合，隐喻性地描述了某物。

概念图——元素或概念之间的图形可视化关系，以表示关于某物知识的组织。概念图通常用线来连接节点。

内涵——表达了唤起字面意义之外的一个想法或感觉；一个联想的领域。

构成主义——1917年俄国的一场关注改革和社会改良的艺术运动。重点关注物体的原材料属性及其在空间中的位置以及它们与工业的关系。构成主义艺术家把这些归功于蒙太奇的发展，它把来源多样的图像组合进单一的构图。

构成主义者理论——20世纪后期的解释理论认为，读者（不是作者或设计师）在过去体验、动机和信息处理方式的影响下，构建他/她个人的世界意义和知识。此外，意义被视为是不稳定的，随着语境和每次遇到的新信息而改变。

语境——形成解读传达的生理、心理、社会、文化、技术和经济环境。

连续性——时间与空间上的视觉相似性感知。

对比——明显不同于其他事物的状态；不同形式的对比或并置。

习俗——一种普遍遵循的习惯做法；一种在其意义上被广泛接受的传统形式。

字谷空间——在字形设计中，笔画创造出的内部开放空间。

文化体验——受到一群人共有的行为、信仰、价值观以及象征的影响而产生的感知或感觉。

文化——一群人所形成的生活方式，以其特有的行为、信仰、价值和象征为代表，代代相传。并非所有的文化都是由民族或种族来定义的，许多文化都是亚群体，比如嘻哈文化，它们共享生活方式而不是出身。

外延——某物清晰的字典定义，不包括它所暗示的感情和扩展的思想。

景深——场景中最近和最远的物体之间的清晰可见的距离。

风格派——一场从1917年到1931年的荷兰运动，具有原色、几何形和纵横线条

的特征。支持者认为，将构图降低到最本质的形式将建立欧洲饱受战争蹂躏所缺少的和谐。

对话图像——一种邀请观众与它互动以解决其意义模糊的图像。

直接类比——两件事之间一一对应关系。

方向——某物似乎是参照未来的某一点或区域而移动的直线。

DIY——自己动手做。

双页展开——在出版物中并排的页面。左手页被称为反面，右手页被称为正面。

边缘——对象与环境或者元素与元素之间的边界。

元素——用于传达信息主题的物理符号和象征（例如，图像、文字、颜色以及图形图案，如线条与形状）。

具体化——以具体可见的形式表达一个想法或感觉。

情感符与表情符——情感符由标点和数字组成来描述面部表情，最初是为了克服打字和文本的表达局限而发展起来的。表情符是图形符号和笑脸符号，在数字通信中用来表示情感、位置和事物。

事件图式——由时间组织的图式。

反馈——响应行动或通信而提供的信息，作为扩展、结束或改进传达性能的基础。

图形-背景——基于对比，把元素分为对象与背景的能力。

过滤泡沫——这是互联网检索的结果，其中系统根据位置和之前检索的历史为基础，猜测检索者想要看到什么，从而将检索者与不符合他或她观点的信息分离。

焦点——有选择地专注于视觉环境中的一个方面或中心点而忽略其他方面的过程。

格式——媒介中信息的物质形式、布局或呈现。宣传册、网站以及海报都是格式。

框取——通过设计师对信息中包含内容和遗漏内容的选择来构建意义。

未来主义——20世纪早期发源于意大利的一场艺术和社会运动（1909-1944），以对机器、速度的迷恋及破坏排版元素的句法为特征。

格式塔——20世纪初期由德国实验心理学家发展起来，格式塔是指感知一个组织的全部而不仅仅是它的各个部分之和。格式塔原理包括相似性、邻近性、图形-背景以及大小恒常性。

图形标识——用于识别公司或组织的协调系统，通常是由标志或标志字体、字体、调色板以及运用于多种格式的一套规则组成。

网格——一个二维结构，将页面或屏幕分为多列和页边距，用于排版和图像的组织。

分组——一种定位策略，它使用形式接近或视觉相似的元素来表示它们之间的关系，这种关系不同于它们与其他元素之间的关系。

层级——根据事物的重要性进行排列或分类。

色相——处于最纯粹状态中命名的颜色。

人为因素——一种科学专业，将人与系统元素之间相互作用的理解应用于设计，以优化人类福祉和整体的系统性能。

图像——物理地代表它所代表事物的一种符号。

索引——指向其他事物或者指两件事之间因果关系的符号。

工业革命——大约从1760年到1840年这一时期，在这期间社会向新技术和制造加工过渡。工业革命始于英国，工业创新产品首次在1851年世界博览会中展出。

信息焦虑——理查德·扫罗·沃尔曼（Richard Saul Wurman）描述了我们所了解的与我们所知道的差距在不断扩大。

信息超载——由阿尔文·托夫勒（Alvin Toffler）创造，这一术语描述现代社会中的信息过剩。

相互作用——两个事物之间的前后关系。一方的行为产生另一方的反应。

国际平面风格——也以"瑞士设计"而闻名，这种风格于20世纪50年代发展于瑞士，通过使用不对称的构图、网格、无衬线字体和摄影来强调易读性和客观性。

网络迷因——一个短语、想法或一种通过网络传播的媒体，可能与特定的亚文化相关。

解读——在我们看到、听到、触摸、嗅到以及品尝到的事物之中寻找意义的过程。

同形像——奥托·纽拉特（Otto Neurath）在20世纪30年代开发的国际印刷图像教育系统，它用于统计、科学和旅游信息的交流。

媚俗——用来描述那些被认为品味不佳事物的术语，因为它们很花哨、制作廉价或者怀旧，但却以一种讽刺的方式或从文化批评的立场被欣赏。

层次——在空间中一个元素放置在另一个元素之上或之下。

易读性——可见事物的品质也可以辨别。

线性透视——一种在平面上创造空间和距离错觉的数学系统。这一系统包括水平线、消失点和正交线，当它们在远处后退时聚集在一起。

长期记忆——为了在很长一段时间内回忆而存储的体验和信息。

俗艺术——大众文化选择的一种形式，因为它具有广泛的吸引力。

测绘——在空间上表示信息的活动，其中各部分之间的关系由邻近度和位置表示。

物质性——物体的感官品质赋予它某种特性，这是其意义的一部分；形式的视觉、空间、触觉、听觉、动觉以及时间特征。

媒介——一种扩展人类交流意义的模式或系统。电影和绘画是媒介。

隐喻——一种类比，通过说它像其他无关的事物来描述某物。

转喻——用某物的属性或名称来替代与之相关联的另一事物。

助记术——一种帮助记忆的工具；首字母缩略词、短语、歌曲或可视化都有助于把信息转化为长期记忆。

现代主义——一种包罗万象的哲学，产生于19世纪末20世纪初西方文化的转型期。现代主义艺术和设计对描绘世界和应对工业革命影响的新做法有着共同的兴趣。现代主义通常偏爱抽象和几何的客观性；拒绝历史形式和风格；并寻找那些被认为是普遍的，而不是针对特定文化或时代的表述。

运动——改变地点或位置的行为或过程。

叙事性——事件的概要顺序；故事通常有开头、中间与结尾。

叙事性知识——建构信息的能力，即通过将各种事件联系起来编成一个故事。

负空间/空白空间——视觉构图中围绕元素或元素之间的空间。

客观性——不受感情或意见的影响，事实的表现。

本体论隐喻——一种隐喻，其中行为、感觉或想法被表示为人、事物、物质或具体事件。

开放源码——原始源被设置为可以自由地使用、修改以及重新分配。开放源软件是任何没有版权侵犯的人都可以使用的代码。

定向——确定空间中某物或某人的相对物理位置或方向。

定向隐喻——对空间方位物理参考的隐喻（上/下、内/外、前/后，等等）。

步调——某物移动到完成的速度或频率，比如故事或电影。

色卡匹配系统（PMS）——打印机用于混合油墨的颜色系统。

仿效——模仿另一风格，具有故意夸张和滑稽的效果。

模仿画——对另一种风格的模仿和颂扬。

模式——一组定期重复的对象、元素或事件。

感知——通过感官去感觉事物的过程。

人物角色——利益相关者的描述，常常用于描述详细需要、需求以及用户行为。

拟人——把一个物理对象描述具有类似人的行为或品质。

拟动现象——一系列静止图像在快速连续观看时的视觉错觉。

蒙太奇照片——不同来源和视角的一张图像集合。

位置图式——由方位组织的图式。

点——测量字体大小和不同字体线之间距离的单位。一英寸有72点。

视角——观察某物或某人的位置。

后现代主义——20世纪晚期的一场运动，它挑战现代主义关于普遍经验、客观现实以及社会进步的观念，认为知识和经验是被建构的、多元化的，并总是从某人的文化立场观看。

语用学——符号、其解读者和语境之间的关系；人、设置以及使用对意义解读的影响。

比例——整体中各部分之间的不变关系，不论其大小。

邻近——亲密的属性。

可读性——文本阅读的能力。

阅读模式——读者在阅读页面或屏幕上的文本时表现的行为。西方语言有阅读引力，眼球从左到右，从上到下的移动。

冗余——为了建立受众认知，信息始终如一和定时重复，通常跨越多个渠道和不同的格式。

相关性——一个视觉变量或质量对另一个视觉变量影响的相互依赖性。

表现——以不同于它起源的形式描述某物的过程；例如，作为绘画的想法，作为数字5的五件事以及作为诗歌的感觉。

角色图式——描述人们所归属的角色（源于个人特征，如年龄或性别）和获得的角色（源于训练或努力）的图式。

节奏——运动，或运动的呈现，通过弱元素和强元素的模式出现。

饱和度——一种颜色的亮度或暗度，有时被称为"强度"。

缩放——某物大小之间以及与其他事物大小之间的比例关系。

缩放谬误——认为在一种尺寸下起作用的某物在另一种尺寸下以同样的方式起作用。

剧本——行动的脚本，一个预测事件未来发展的故事。

图式——组织经验分类及其相互关系的心理结构。图式建议我们应该思考什么，以及我们应该如何应对。

图解知识——对部分与整体关系的理解。

语义学——符号与其所代表的事物之间的关系。

符号学——由瑞士语言学家费迪南德·德·索绪尔（Ferdinand de Saussure）和美国哲学家查尔斯·桑德斯·皮尔斯（Charles Sanders Peirce）和查尔斯·莫里斯（Charles Morris）在20世纪之交发展起来的一门符号科学。

感官体验——由视觉、触觉、嗅觉、声音或味觉所产生的认知或感觉。

感官记忆——对事物感官品质非常短暂的视觉或听觉回忆。

序列——由一些组织原则所暗示的特定顺序的图像或元素的集合，比如数字、时间、大小的等级，或者有开头、中间和结尾的故事。

系列知识——通过把一件事与另一件事联系起来而理解的一种知识。

系列——图像或元素的集合，它们共享了一些共同的东西，但并不表示特定的顺序。

服务生态学——一种包括交流、产品和服务的整体系统，它们共同工作来制造某人

与公司或组织的定性体验。

符号——意义的最小单位。

所指——一个符号所代表的人、物、地方或想法。

能指——代表所指的声音或图像。

大小恒常性——即使当视觉证据表明有其他解释时，也能够理解物体大致尺寸和规模的心智能力。

利益相关者——可能会受到设计决策影响的人、团体或者组织。

刻板印象——种角色图式，其中许多特征在心中被分组并由单个视觉线索唤起。

刺激物——对某人或某事产生身体或精神反应的事物或事件。

故事——按时间安排的顺序叙述，有开始、中间和结尾。

风格——以时间、地点或哲学为特征来呈现某物的显著形式或方式。

替代——用一事物代替另一个事物以扩展可能意义的行为。

减色——当光从物体表面反射时产生，就像来自打印的海报。

象征——一个抽象的标号，它的意义必须由它所代表事物的联系习得。

对称——在平面的对边大小、形状和排列的对应关系。

提喻——部分替代整体或者整体代替部分。

句法——一个符号与另一个的关系；视觉或语言信息中元素的排列。

主观性——存在个人解读和修改偏见的可能性。

系统——套相互作用和互相依赖的部分组成一个复杂的整体。

品位——个人对特定形式而不是其他品质的偏爱，它受到社会和文化体验的影响。

主题和变化——种形式或构图的重复，稍加变化以产生兴趣。

时间轴——种按时间顺序组织事件的图形描述或按年代列表的方法。

字体——字体家族中的单个成员。

字体家族——具有共同特征的重量、姿势和比例的字体变化。赫维提卡粗体、赫维提卡斜体以及赫维提卡压缩体是赫维提卡字体家族中的成员。

明度——种颜色的亮度或暗度。色调（浅色）和阴影（深色）是明度。

方言——设计中没有受过训练的普通人使用的视觉语言，通常与国家的特定地区或工作类型有关。

寻找路径——我们把自己定位在太空中，从一个地方导航到另一地方的所有方式。

工作记忆——种用于保存、处理和操纵信息的短期记忆。

X—高——小写字母的高度。

参考文献

AARP. (2014). *Designing Web Sites for Older Adults: A Review of Recent Research*. Retrieved on March 3, 2016 from: http://assets.aarp.org/www.aarp.org_/articles/research/oww/AARP-LitReview2004.pdf.

Alexander, C. (1964). *Notes on the Synthesis of Form*. Cambridge, MA: Harvard University Press.

American Psychological Association (2006). *Multitasking: Switching Costs*. Retrieved on September 1, 2016 from: http://www.apa.org/research/action/multitask.aspx.

Augoustinos, M. and Walker, I. (2006). *Social Cognition: An Integrated Introduction*. London: Sage Publications.

Barthes, R. (1977). "The Photographic Message." *Image, Music, Text*. Heath, S. trans. New York, NY: The Noonday Press.

Blauvelt, A. (2005). "Matthew Carter." *Walker Art Center Magazine*. April 1, 2005. Retrieved on August 1, 2016 from: http://www.walkerart.org/magazine/2005/matthew-carter.

Cartier-Bresson, H. (1999) *The Mind's Eye: Writings on Photography and Photographers*. New York, NY: Aperture Foundation.

Cohen, M., Horowitz, T., and Wolfe, J. (2009). "Auditory Recognition Memory is Inferior to Visual Recognition Memory." *Proceedings of the National Academy of Sciences of the United States of America*. Retrieved on September 17, 2016 from http://www.ncbi.nlm.nih.gov/pmc/articles/PMC2667065/.

Davis, M. (2012). *Graphic Design Theory*. London: Thames and Hudson Ltd.

De Certeau, M. (1984; 2002). *The Practice of Everyday Life*. Berkeley, CA: University of California Press.

Dewey, J. (1934, 1980). *Art as Experience*. New York, NY: Perigee Books, Berkley Publishing Group.

Entman, R. (1993). "Framing: Toward Clarification of a Fractured Paradigm." *Journal of Communication*, 43 (4): 51–58.

Ewen, S. (1988). *All Consuming Images: The Politics of Style in Contemporary Culture*. New York, NY: Basic Books.

Gerstner. K. (1964). *Designing Programmes*. Teufen, Switzerland: A. Niggli.

Gordon, W.J.J. (1973). *The Metaphorical Way of Learning and Knowing: Applying Synectics to Sensitivity and Learning Situations*. Cambridge, MA: Porpoise Books.

Gottfried, J. and Shearer, E. (2016). "News Use Across Social Media Platforms 2016." Pew Research Center. Retrieved on September 1, 2016 from: http://www.journalism.org/2016/05/26/news-use-across-social-media-platforms-2016/.

Koffka, K. (1935). *Principles of Gestalt Psychology*. London: Lund Humphries.

Kress, G. and Van Leeuwen, T. (2006). *Reading Images: The Grammar of Visual Design*. New York, NY: Routledge.

Lakoff, G. and Johnson, M. (1980). *Metaphors We Live By*. Chicago, IL: University of Chicago Press.

Lanham, R. (2006). *The Economics of Attention: Style and Substance in the Age of Information*. Chicago, IL: University of Chicago Press.

Lynch, K. (1960). *The Image of the City*. Cambridge, MA: MIT Press.

Mandler, J. (1984) *Stories, Scripts, and Scenes: Aspects of Schema Theory*. London: Routledge.

Marks, S. (2005). *Finding Betty Crocker: The Secret Life of America's First Lady of Food*. New York, NY: Simon and Schuster.

McLuhan, M. (1994). *Understanding Media: The Extensions of Man*. Cambridge, MA: MIT Press.

Meggs, P. (1998). *History of Graphic Design*, 4th edition. New York, NY: John Wiley & Sons, Inc.

Miller, G. A. (1956). "The Magical Number Seven, Plus or Minus Two: Some Limits on Our Capacity for Processing Information." *Psychological Review*, 63 (2): 81–97.

Mollerup, P. (1997). *Marks of Excellence: The History and Taxonomy of Trademarks*. New York, NY: Phaidon.

Myatt, B. (1979). "Picture Preferences of Children and Young Adults." *Educational Communication and Technology*, 27 (1): 45–53.

Nielsen, J. (2006). "F-Shaped Pattern for Reading Web Content." *Nielsen Norman Group*. Retrieved on December 28, 2015 from: https://www.nngroup.com/articles/f-shaped-pattern-reading-web-content/.

Nielsen.com. (2010). "US Teen Mobile Report Calling Yesterday, Texting Today, Using Apps Tomorrow." Retrieved on June 16, 2016 from: http://www.nielsen.com/us/en/insights/news/2010/u-s-teen-mobile-report-calling-yesterday-texting-today-using-apps-tomorrow.html.

Norman, D. (1993). *Things that Make Us Smart: Defending Human Attributes in the Age of the Machine*. New York, NY: Perseus Books.

Pariser, E. (2011). "Beware Online Filter Bubbles." TED Talk. Retrieved on November 30, 2016 from: https://www.ted.com/talks/eli_pariser_beware_online_filter_bubbles?language=en.

Pew Research Center. (2013). "Teens, Social Media, and Privacy." Retrieved on December 15, 2015 from: http://www.pewinternet.org/2013/05/21/teens-social-media-and-privacy/.

Poynor, R. (2003). *No More Rules: Graphic Design and Postmodernism*. New Haven, CT: Yale University Press.

Puhalla, D. (2005). "Color as Cognitive Artifact: A Means of Communication." Dissertation in NC State University library: accessible at http://catalog.lib.ncsu.edu/record/NCSU1758340.

Sanders, E. (2006). "Scaffolds for Building Everyday Creativity." *Designing Effective Communications: Creating Contexts for Clarity and Meaning*. Frascara, J. ed. New York, NY: Allworth Press.

Saussure, F. (2000). *Course in General Linguistics*, 10th edition. Peru, IL: Open Court Publishing.

Scher, P. (2002). *Make It Bigger*. Princeton, NJ: Princeton Architectural Press.

Spoehr, K. and Lehmkuhle, S. (1982). *Visual Information Processing*. San Francisco, CA: W.H. Freeman.

Stampler, L. (2013). "In Spite of Old, False Satanist Accusations, P&G Put a Moon Back in Its New Logo." *Business Insider*. May 21, 2013. Retrieved on December 14, 2016 from: http://www.businessinsider.com/pg-puts-moon-in-new-logo-despite-satanist-accusations-2013-5.

Sweet, E. (2014). "Toys are More Divided by Gender Now than they were 50 Years Ago." *The Atlantic*. December 9, 2014. Retrieved on June 1, 2016 from: http://www.theatlantic.com/business/archive/2014/12/toys-are-more-divided-by-gender-now-than-they-were-50-years-ago/383556/.

Terminal Design Inc. (2004). Clearview Hwy: Research and Design. Retrieved on August 1, 2016 from: http://www.clearviewhwy.com/.

Thorburn, D. and Jenkins, H. (2003). *Rethinking Media Change: The Aesthetics of Transition*. Cambridge, MA: MIT Press.

Tobin, I. (2008). Retrieved on May 15, 2016 from: http://faceoutbooks.com/filter/Isaac-Tobin/Obsession.

Toffler, Alvin. (1971). *Future Shock*. New York, NY: Bantam Books with permission of Random House.

Tschichold, J. (1928). Translation by McLean, R. (1995). *The New Typography*. Berkeley, CA: University of California Press.

Vecera, S., Vogel, E., and Woodman, G. (2002). "Lower Region: A New Cue for Figure-Ground Assignment." *Journal of Experimental Psychology*, 131 (2): 194–205.

Wertheimer, M. (1924; 1938). *Source Book of Gestalt Psychology*. Ellis, W. trans. New York, NY: Harcourt, Brace, and Co.

Wheeler, A. (2009). *Designing Brand Identity*. New York, NY: John Wiley & Sons, Inc.

Wurman, R.S. (1989). *Information Anxiety*. New York, NY: Doubleday.

Zeitchik, S. (2015). "Director of Adele's 'Hello' Video Explains its Look, Theme and, Oh Yes, the Flip Phone." *Los Angeles Times*, October 23, 2015. Retrieved on October 23, 2015 from: http://www.latimes.com/entertainment/movies/moviesnow/la-et-mn-adele-hello-video-song-flip-phone-20151023-story.html.

荣誉与致谢

我们必须承认克里斯·迈尔斯（Chris Myers）在这部著作的构思及早期版本中发挥的作用。他富有感染力的智慧和古灵精怪在很大程度上影响了这部著作。

我们也非常感谢杰出的研究助理伊莎贝拉·布兰达利斯（Isabella Brandalise）和埃琳娜·哈布雷（Elena Habre）。

特别感谢高级发展编辑李·瑞普利（Lee Ripley），她的建议及对细节的关注是无价的。她在追踪隐晦含义方面是一位坚持不懈的侦探，在提倡设计方面是一位强力的拥护者。

最后，我们还要感谢众多为这个项目做出巨大贡献的设计师、设计机构和院校。

2.2 TripleStrip typeface designs and photos, © Sibylle Hagmann. 2.3 Print Collector/Contributor/Getty Images/Hulton Archive. 2.4 Céline Condorelli, Support Structures, Sternberg Press, 2009/Design by James Langdon. 2.5 Courtesy of Georgia Museum of Art. 2.6 deniskomarov/iStock. 2.7 Designer: Baozhen Li; Designer/Creative Director: Rick Valenti. 2.8 © David Drummond. 2.9 Digital image, The Museum of Modern Art, New York/Scala, Florence. 2.10 Design: Allen Hori. 2.11 U.S. Demographics and Economy, Paula Scher MAPS 2015. 2.12 American Type Founders. 2.13 © Ernie Colon and Sid Jacobson.// 3.4 © Christian Pinters. 3.6 ©Barnbrook. 3.7 Public Theater, Shakespeare in the Park, As You Like It, Season 2012; Design: Paula Scher. 3.8 CAA Design Poster; Katherine McCoy. 3.9 © Spin. 3.11 eli_asenova/iStock. 3.13 © Experimental Jetset. 3.14 ©2017 National Aquarium, Design: Tom Geismar, Chermayeff & Geismar & Haviv. 3.15 Illustration by Malika Favre. 3.16 Design by Matthew Carter. 3.17 Michael Bierut/Pentagram. 3.23 Design by Walker Art Center Design Studio/Scott Ponik. 3.24 © Heston Blumenthal, Art Direction and Design: Graphic Thought Facility, Photography: Angela Moore. 3.25 Designer: April Greiman. 3.26 Dot One. 3.27 Neustockimages/iStock. 3.29 Private collection/Photo ©Christie's Images/Bridgeman Images, © DACS 2016. 3.30 © Doyle Partners. 3.31 © Bruce Mau Design. 3.32 Designer:

April Greiman. 3.33 The Graphic Design of Tony Arefin, curated by James Langdon, Ikon Gallery, Birmingham 2012, Photograph: Stuart Whipps. 3.36 Photograph: Josh Goldstein. 3.38 Geerati/iStock. 3.41 Designers: Brendan Callahan, Suzanna LaGasa, Ryan Gerald Nelson. 3.44 Olaser/iStock. 3.45 © Museum of the African Diaspora, 2004. 3.46 Courtesy of Abbott Miller, Pentagram Design. 3.47 2016 The Museum of Modern Art, New York. 3.48 Peter Steiner/Alamy Stock Photo. 3.49 Design: Paprika. 3.51 Design: Catalogtree. © Designer: Chip Kidd. 3.53 © cyan berlin. 3.55 Isabella Stewart Gardner Museum © Portraits by Brigitte Lacombe. 3.56 avdeev007/iStock. 3.58 Design: Barbara de Wilde; Photograph: George Eastman Collection. 3.60 © Jan Tschichold. 3.61 Yuri_Arcurs/iStock. 3.63 © Designer: Armin Hofmann. 3.64 Designer: John Pobojewski; Creative consultation: Rick Valenti. 3.65 Designer: ETC (Everything Type Company); SPIN Creative Director: Devin Pedzwater. 3.66 Website design by Matthew Peterson. 3.68 Design: Stockholm Design Lab (SDL). 3.69 Designer/Art Director/Typographer: Emma Morton; Creative Director: Phil Skegg; Creative Heads: Adam Rix, Simon Griffin; Photographer: Ben Wedderburn; Artworker: Jonathan Robertson; Design Studio: LOVE; Account Handler: Ali Johnson, Sarah Benson; Client: Silver Cross. 3.70 Designed by Thomas Yang, 100copies Bicycle Art, Singapore, 2012. 3.71 © Paul Garbett 2016. 3.72 Photograph © Ken Kohler. 3.73 Designed by Jon Sueda and Yasmin Khan; Edited by Jérome Saint-Loubert Bié. 3.74 AntonChechotkin/iStock. 3.75 Client: Pictoright; Concept and design: De Designpolitie, 2008 and ongoing. 3.76 © Harmen Liemburg. 3.77 Pentagram Partner & Designer: Eddie Opara, Associate Partner & Designer: Ken Deegan; Designer: Pedro Mendes. 3.79 Agency: F/Nazca Saatchi & Saatchi; Client: Leica Gallery, São Paulo; Creative Directors: Fabio Fernandes, Pedro Prado, Rodrigo Castellari; Art Director: Rodrigo Castellar; Copywriter Pedro Prado. 3.80 © Mark Havens. 3.82 Design direction: Katherine McCoy; Design team: Richard Kerr, Jane Kosstrin, Alice Hecht. 3.83 Tristar Pictures/Columbia Pictures/1492 Pictures/Laurence Mark Productions, and Radiant Pictures; Designer: Matt Checkowski for Imaginary Forces. 3.84 © CASTERMAN S.A. //4.7 (left) parpann/iStock; (right) walencienne/iStock. 4.8 © Natascha Frensch 2011-2016. 4.9 © Marcos Weskamp 2004. 4.10 © Otto and Marie Neurath Isotype Collection, University of Reading. 4.11 © Graphic by Nigel Holmes. 4.12 © Rocket & Wink. 4.14 © 2017 Google. 4.15 Poulin + Morris Deborah Kushma/Deborah Kushma Photography. 4.16 Designer: Deborah Adler; Industrial Designer: Klaus Rosberg. 4.17 © TFL from the London Transport Museum Collection. 4.18 © Pentagram. 4.20 Design Director: Hugh Dubberly; Designer: Matt Leacock. 4.21 ©Erik Spiekermann. 4.22 Courtesy of Why Not Associates. 4.23 David Rumsey Map Collection. © DACS 2016. 4.26 Public Theater, Season Poster, Simpatico 1994; Designer: Paula Scher. 4.27 Michael Bierut/Pentagram. 4.28 Designer: Jakob Nielsen, April 17, 2006 (https://nngroup.com/articles/f-shaped-pattern-reading-web-content). 4.30 iStock. 4.32 Courtesy of Display, Graphic Design Collection; Design: Ladislav Sutnar. 4.33 © Adbusters.org. 4.34 © Cheapflights Media (USA) Designed in conjunction with NowSourcing. 4.35 Designed by Stripe/Jon Sueda and Gail Swanlund. 4.36 © Alexander Isley. 4.37 Creative Director: Lucille Tenazas; Designer: Kelly Tokerud Macy. 4.38 © Winterhouse. 4.39 Courtesy Cooper Hewitt,

Smithsonian Design Museum; Designer: Irma Boom. 4.41 Gift of the Photo League Lewis Hine Memorial Committee/George Eastman Museum. 4.42 Courtesy Austrian Technical Museum. 4.43 Design: Joel Katz Design Associates; © Center City District, Philadelphia. 4.44 © Graphic by Nigel Holmes. 4.45 © Alexander Isley. 4.46 © Rodchenko & Stepanova Archive, DACS RAO 2016. // 5.1 Design: Martin Venezky's Appetite Engineers. 5.2 Design by Art Chantry. 5.3 Design Director: Mike Scott; Digital Designer at Global Brand Strategy: Sierra Siemer; Design and Experience Firm: Siegel + Gale. 5.4 Courtesy U.S. Food & Drug Administration. 5.5 Design: Meeker & Associates, Inc. 5.7 Courtesy U.S. Department of Agriculture. 5.8 Courtesy Library of Congress, Washington, D. C. 5.9 Joe Rosenthal/AP Photo/Press Association Images. 5.10 J. Scott Applewhite/AP Photo/Press Associations Images. 5.11 © Henri Cartier-Bresson/Magnum Photos. 5.12 © Library of Congress, Washington, D.C. ↓loc. gov↑; Design: Sagi Haviv, Chermayeff & Geismar & Haviv. 5.13 Chase and the Chase Octagon logo are registered trademarks of JPMorgan Chase Bank, N.A.; Design: Tom Geismar, Chermayeff & Geismar & Haviv. 5.14 © Nicholas Felton. 5.15 © ERCO GmbH, Pictograms are subject to copyright. www.otl-aicher-piktogramme.de. 5.16 Courtesy U.S. Department of Transport. 5.18 Courtesy The British Library. 5.19 Design: Isaac Tobin and Lauren Nassef. 5.20 Client: Theater Frascati/Flemish Arts Centre de Brakke Grond; Concept and design: De Designpolitie; Photography: Arjan Benning, 2009-2015. 5.21 © Design: Alexander Isley. 5.22 © Graphic Thought Facility. 5.23 © David Drummond. 5.24 Courtesy of International Business Machines Corporation. © International Business Machines Corporation. 5.25 Courtesy Getty Research Institute/Archive.org. 5.26 Design by Walker Art Center Design Studio. 5.27 Photograph: Cynthia Johnson/The LIFE Images Collection/Getty Images; State Museum at Majanek. 5.28 Designer: David J. High; Photographer: Ralph C. del Pozzo. 5.29 © Rigsby Hull. 5.30 (left) Design by Jamie Sheehan and Art Chantry; (right) Reproduced with permission from the LSU Agricultural Center. 5.31 (left) © Paula Scher; (right) The Museum of Modern Art, New York/ Scala, Florence, © Herbert Matter. 5.32 (top) Heritage Images/Getty Images; (bottom) © Guerrilla Girls, 2011. 5.33 © Alexander Isley. 5.34 © Jan van Toorn, Amsterdam. 5.35 Design and illustration: Steff Geissbuhler. 5.36 © Shigeo Fukuda; Courtesy of Shizuko Fukuda and DNP Foundation for Cultural Promotion. 5.37 Image courtesy of John Marchant Gallery; © Sex Pistols Residuals. // 6.1 Courtesy James B. Hunt Library, North Carolina State University; Software developer: Kevin Beswick; Photographer: Brent Brafford. 6.2 © Kara Walker; Courtesy of Sikkema Jenkins & Co., New York; Photography: Gene Pittman. 6.3 © 2017 General Mills Inc. All Rights Reserved. 6.4 U.S. National Archives and Records Administration. 6.5 Concept: Scott Plous; Illustration: Ron Turner; Adbusters.org. 6.6 © Eve Arnold/Magnum Photos. 6.7 Design: Winkler & Noah; 6.8 © CBS Corporation. 6.9 © Winterhouse. 6.12 Design: Project Projects. 6.13 Design: Ilan Rubin. 6.14 Designed by the Carbone Smolan Agency for NIZUC Resort & Spa (Cancun, Mexico) 2007-2014. 6.15 Design: Sean Adams, AdamsMorioka. 6.16 Design by Matthew Carter and Walker Art Center Design Studio. 6.17 © 2016 FedEx Corporation, All Rights Reserved. 6.18 Design and development by IDEO. 6.19 Design and development by IDEO and The Bill & Melinda Gates Foundation.

著作权合同登记图字：01-2020-6018号

图书在版编目（CIP）数据

视觉传达设计：日常体验中的设计概念导论／（美）梅雷迪思·戴维斯，（美）杰莫尔·亨特著；宫万琳译．—北京：中国建筑工业出版社，2020.7

（设计思维与视觉文化译丛）

书名原文：Visual Communication Design: An Introduction to Design Concepts in Everyday Experience

ISBN 978-7-112-25427-9

Ⅰ．①视… Ⅱ．①梅… ②杰… ③宫… Ⅲ．①视觉设计－研究 Ⅳ．①J062

中国版本图书馆CIP数据核字（2020）第183473号

责任编辑：李成成 段 宁
丛书策划：李成成
责任校对：赵 菲

设计思维与视觉文化译丛
视觉传达设计——日常体验中的设计概念导论
［美］ 梅雷迪思·戴维斯 著
杰莫尔·亨特
宫万琳 译

*

中国建筑工业出版社出版、发行（北京海淀三里河路9号）
各地新华书店、建筑书店经销
北京锋尚制版有限公司制版
北京利丰雅高长城印刷有限公司印刷

*

开本：889毫米×1194毫米 1/24 印张：9 字数：243千字
2020年12月第一版 2020年12月第一次印刷
定价：79.00元
ISBN 978-7-112-25427-9
（35873）

版权所有 翻印必究
如有印装质量问题，可寄本社图书出版中心退换
（邮政编码100037）